主編　陳　川
校審　沈政乾

Fine Brushwork Painting's New Classic

工筆新經典

素以為絢

水墨工筆畫技法

主編　陳　川
校審　沈政乾

Fine Brushwork Painting's New Classic

工筆新經典

新一代圖書有限公司

國家圖書館出版品預行編目資料

工筆新經典：素以為絢.水墨工筆畫技法/陳
川主編. 初版. 新北市：新一代圖書. 2020.02
　　面；　公分
　譯自：The workshop guide to ceramics
　ISBN 978-986-6142-88-8(平裝)

1.工筆畫 2.水墨畫 3.繪畫技法

944.38　　　　　　　　　　　108023287

工筆新經典——素以為絢· 水墨工筆畫技法

GONGBI XIN JINGDIAN — SU YI WEI XUAN · SHUIMO GONGBIHUA JIFA

主　　　編：陳　川

校 審 者：沈政乾

發 行 人：顏大為

圖書策劃：楊　勇·吳　雅

責任編輯：廖　行

責任校對：梁冬梅·盧啟媚

版權編輯：韋麗華

內文編輯：鄒宛芸

審　　讀：肖麗新

裝幀設計：廖　行

內文製作：蔡向明

責任印製：莫明杰

出 版 者：新一代圖書有限公司

　　　　　　新北市中和區中正路908號B1

　　　　　　電話：(02)2226-3121

　　　　　　傳真：(02)2226-3123

經 銷 商：北星文化事業有限公司

　　　　　　新北市永和區中正路456號B1

　　　　　　電話：(02)2922-9000

　　　　　　傳真：(02)2922-9041

製版印刷：上海印刷廠股份有限公司

郵政劃撥：50078231新一代圖書有限公司

定　　價：1050元

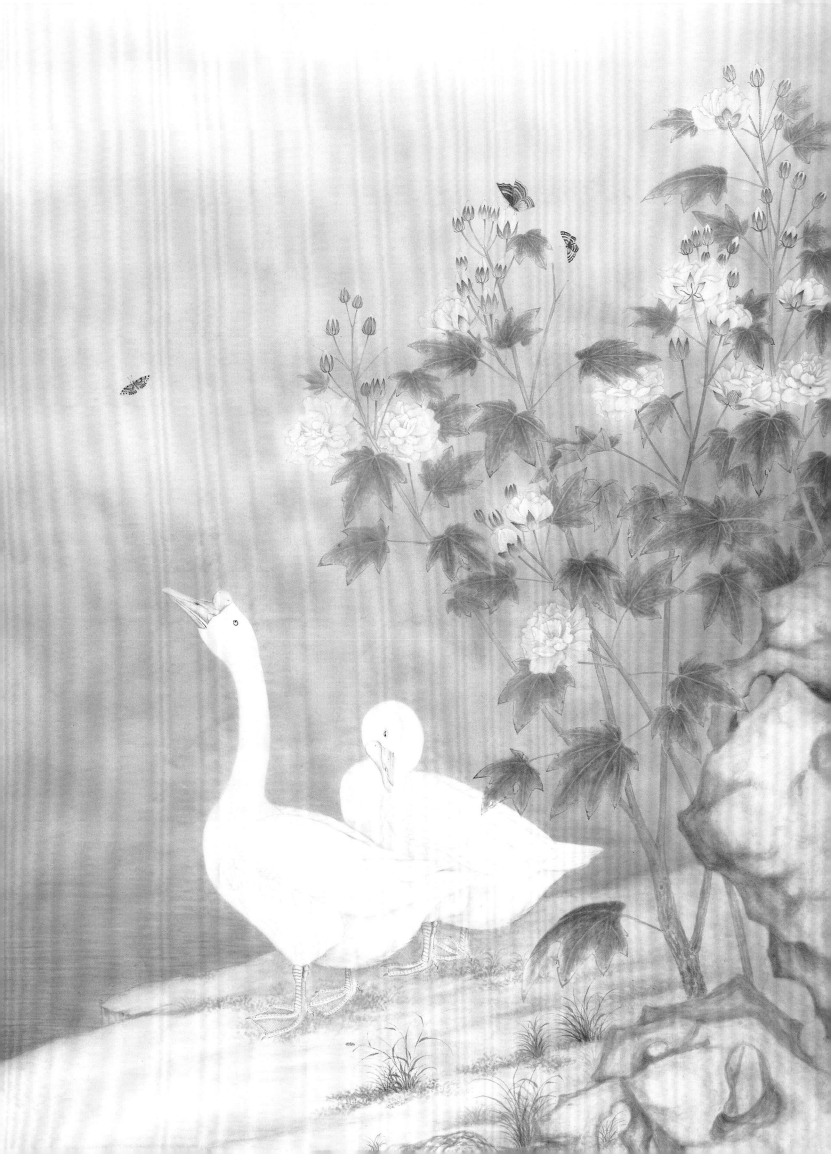

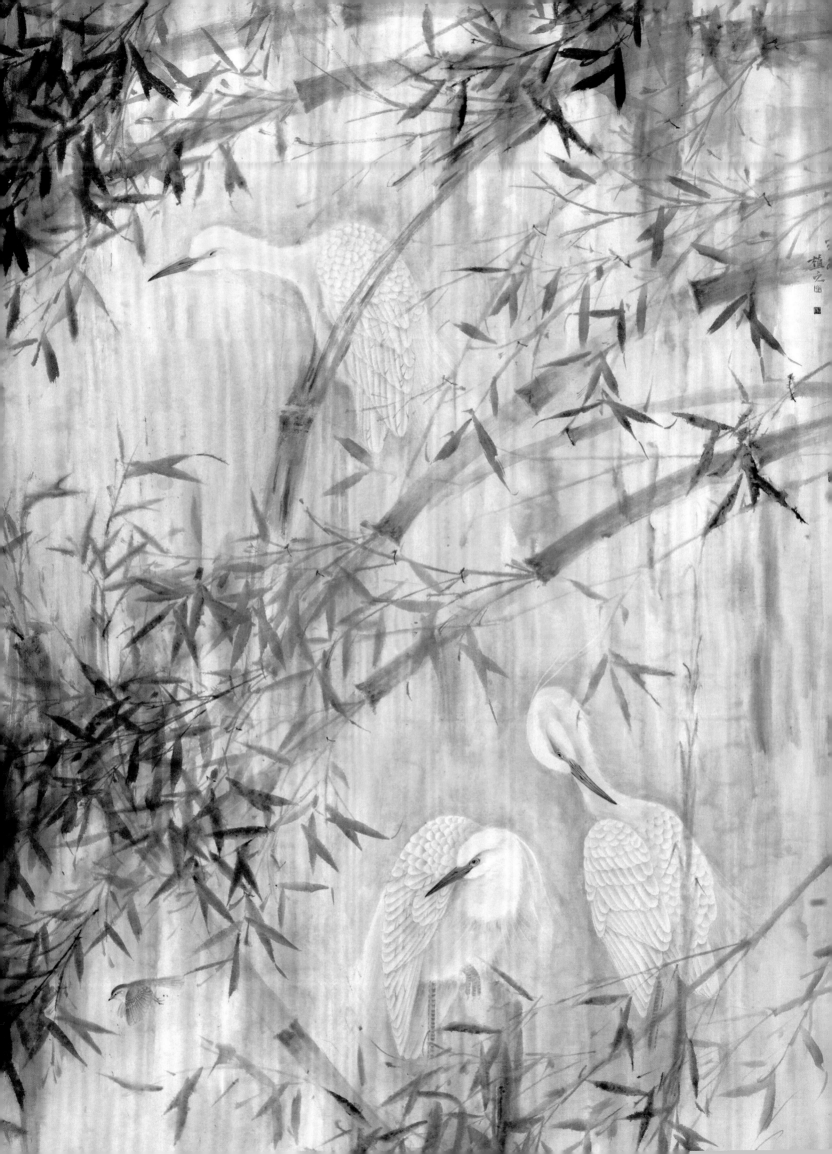

前　言

　　「新經典」一詞，乍看似乎是個偽命題，「經典」必然不新鮮，「新鮮」必然不經典，人所共知。

　　那麼，怎樣理解這兩個詞的混搭呢？

　　先說「經典」。在《挪威的森林》中，村上春樹闡釋了他讀書的原則：活人的書不讀，死去不滿30年的作家的作品不讀。一語道盡「經典」之真諦：時間的磨礪。烈酒的醇香呈現的是酒窖幽暗裡的耐心，金砂的燦光閃耀的是千萬次淘洗的堅持，時間冷漠而公正，經其磨礪，方才成就「經典」。遇到「經典」，感受到的是靈魂的震撼，本真的自我瞬間融入整個人類的共同命運中，個體的微小與永恆的廣大集合莫可名狀地交匯在一起，孤寂的宇宙光明大放、天籟齊鳴。這才是「經典」。

　　卡爾維諾提出了「經典」的14條定義，且摘一句：「一部經典作品是一本從不會耗盡它要向讀者說的一切東西的書。」不僅僅是書，任何類型的藝術「經典」都是如此，常讀常新，常見常新。

　　再說「新」。「新經典」一詞若作「經典」之新意解，自然就不顯突兀了，然而，此處我們別有懷抱。以卡爾維諾的細密嚴苛來論，當今的藝術鮮有經典，在這片百花園中，我們的確無法清楚地判斷哪些藝術會在時間的洗禮中成為「經典」，但卡爾維諾闡述的關於「經典」的定義，卻為我們提供了遴選的線索。我們按圖索驥，集結了幾位年輕畫家與他們的作品。他們是活躍在當代畫壇前沿的嚴肅藝術家，他們在工筆畫追求中別具個性也深有共性，飽含了時代精神和自身高雅的審美情趣。在這些年輕畫家中，有的作品被大量刊行，有的在大型展覽上為讀者熟讀熟知。他們的天賦與心血，筆直地指向了「經典」的高峰。

　　如今，工筆畫正處於轉型時期，新的美學規範正在形成，越來越多的年輕朋友加入創作隊伍中。為共燃薪火，我們誠懇地邀請這幾位畫家做工筆畫技法剖析，揉合理論與實踐，試圖給讀者最實在的閱讀體驗。我們屏住呼吸，靜心編輯，用最完整和最鮮活的前沿信息，幫助初學的讀者走上正道，幫助探索中的朋友看清自己。近幾十年來，工筆畫繁榮，這是個令人心潮澎湃的時代，畫家的心血將與編者的才智融合在一起，共同描繪出工筆畫的當代史圖景。

　　話說回來，雖然經典的譜系還不可能考慮當代年輕的畫家，但是他們的才情和勤奮使其作品具有了經典的氣質。於是，我們把工作做在前頭，王羲之在《蘭亭序》中寫得好，「後之視今，亦猶今之視昔」，留存當代史，乃是編者的責任！

　　在這樣的意義上，用「新經典」來冠名我們的勞作、品位、期許和理想，豈不正好？

目錄

丁學軍

　　丁乙軒，1964年生於山東，現為榮寶齋畫院特聘教授、北京工筆重彩畫會會員。

參展情況

2014 年　北京亨嘉堂個人作品展
2014 年　江蘇江陰花鳥畫個人作品展
2014 年　河北滄州花間—花鳥作品展
2015 年　春來花開—當代中國花鳥畫邀請展
2015 年　北京團城藝術館個人作品展
2015 年　虛白館開館暨2015 當代中國畫
　　　　　名家精品展
2016 年　北京798 藝術展
2017 年　山東推薦—最具潛力藝術家藝術展
2017 年　春墨尋香—中國畫精品筆墨敘
　　　　　世展十一人聯展
2017 年　步花間—丁學軍工筆草蟲特展
2017 年　相悅—中國花鳥畫名家邀請展
2017 年　六零六零—當代中國畫60 後藝術家
　　　　　提名展
2018 年　當代工筆畫作品系列邀請展—
　　　　　山水及花鳥寫生作品展
2019 年　百年榮耀 文脈傳薪—中國畫名家學
　　　　　術邀請展
2019 年　案上塵—當代中國畫名家邀請展
2019 年　第九屆中國畫節—榮寶齋畫院中
　　　　　國畫作品展

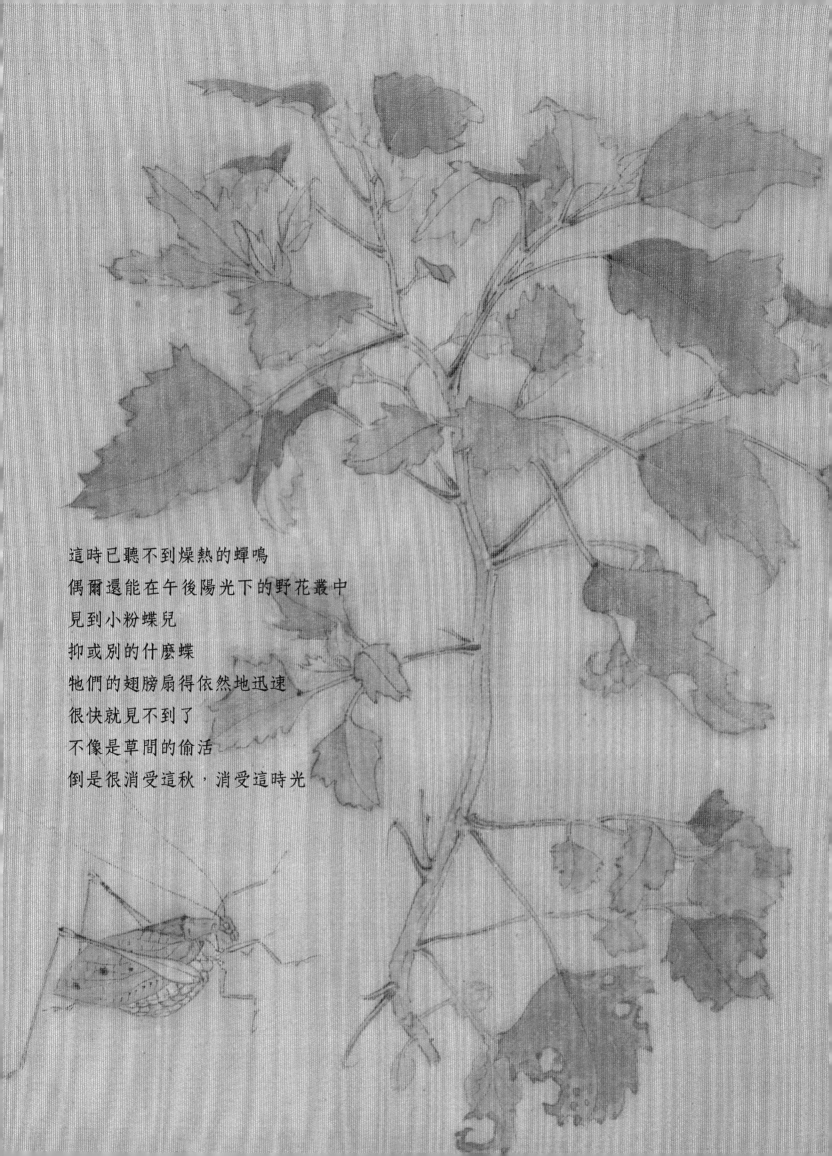

這時已聽不到燥熱的蟬鳴
偶爾還能在午後陽光下的野花叢中
見到小粉蝶兒
抑或別的什麼蝶
牠們的翅膀扇得依然地迅速
很快就見不到了
不像是草間的偷活
倒是很消受這秋，消受這時光

石在土中隨其大小具體而生或成物狀或成
峰巒巉巖透空其狀妙有宛轉之勢峰巒巖
巖寶嵌空具美大者高二三尺小者尺余或
如拳大坡陀拽腳如犬山勢
丙申九月乙軒書石又錄雲山石譜句

拳石四帖之一　47 cm×24 cm　紙本水墨　2016年

仁者樂山好石乃樂山之意蓋所謂靜而壽

者有得於此 丙申九月乙軒畫石

拳石四帖之一　47 cm×24 cm　紙本水墨　2016年

拳石四帖之三 47 cm×24 cm　紙本水墨　2016年

物象宛然得於髣髴雖壹拳之多而能蘊千巖之秀大可
列於園館小或置於幾案如觀嵩少而面龜蒙坐生清思
故平泉之珍秘於德裕夫余之寶進於武宗皆石之瑰奇
宜可愛者然人之好尚故自予同

丙申九月乙軒書石又錄在龕雲石譜句

天地至精之氣結而為石負土而出狀
為奇怪或巖竇透漏峰巒層疊歷風棄
擲於堁壌之余遺逃於秦鞭之後者
其類不壹
丙申九月乙軒書

拳石四帖之四　47 cm×24 cm　紙本水墨　2016年

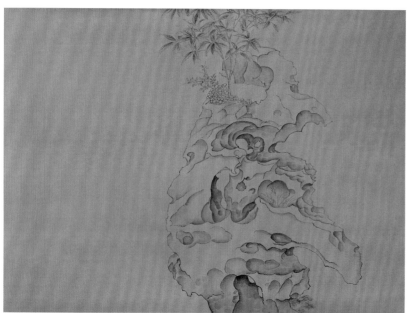

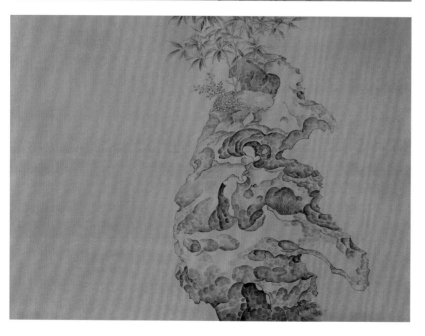

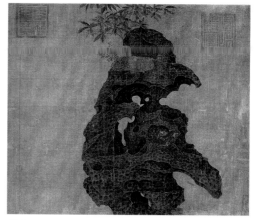

祥龍石圖

臨摹步驟

　　步驟一　先在絹上打上準確的粉本，然後根據石頭的不同質地用筆，利用提、按、使、轉等筆法，結合濃淡乾濕等墨法把形象的前後、虛實、陰陽、輕重等關係用線表達出來，注意用筆不可以太光滑。

　　步驟二　對照摹本對線稿的形象施以淡墨，先平鋪一遍，這樣可以觀察各層次之間的整體關係，為後面的層層鋪墊做準備。

　　步驟三　仔細分析畫面，由濃到淡進行層層分染，筆觸不是染成而是利用筆法自然形成。植物的正面薄施花青分染，背面用淡赭染成，此為豐富技法語言。

←
步驟一至步驟三

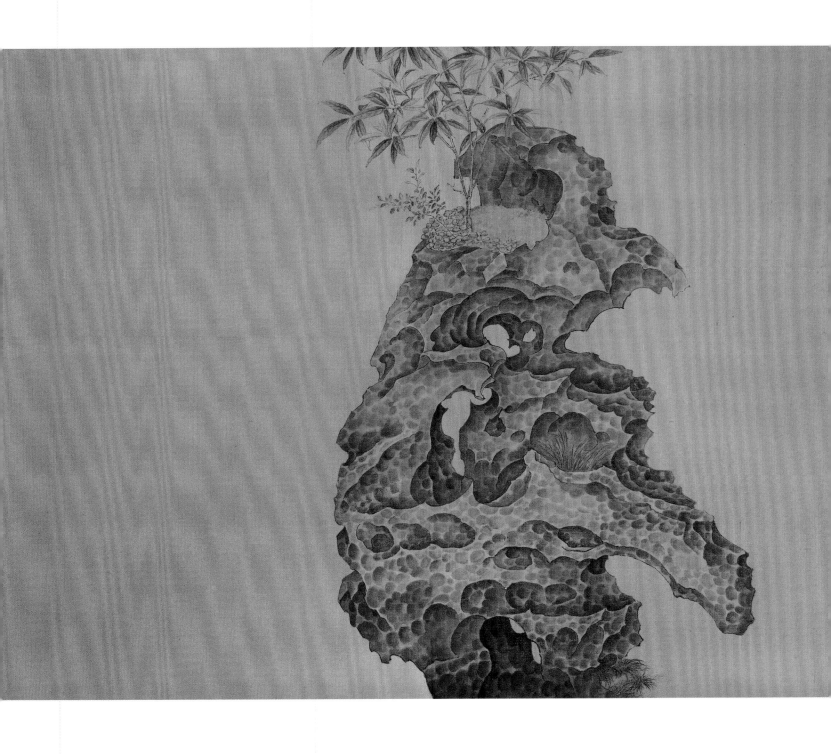

步驟四

步驟四　鑒於原作格調雅緻，用色極精，筆墨細膩入微，潤澤清透。切忌一次染成，容易產生「悶」的效果。植物背面染以石綠，提其精神，正面罩染汁綠。最後收拾細節，直至滿意。

↑ **映芙蓉**　120 cm×69.5 cm×4　絹本設色　2016年

↑ **清暉** 37 cm×91 cm 紙本水墨 2016年

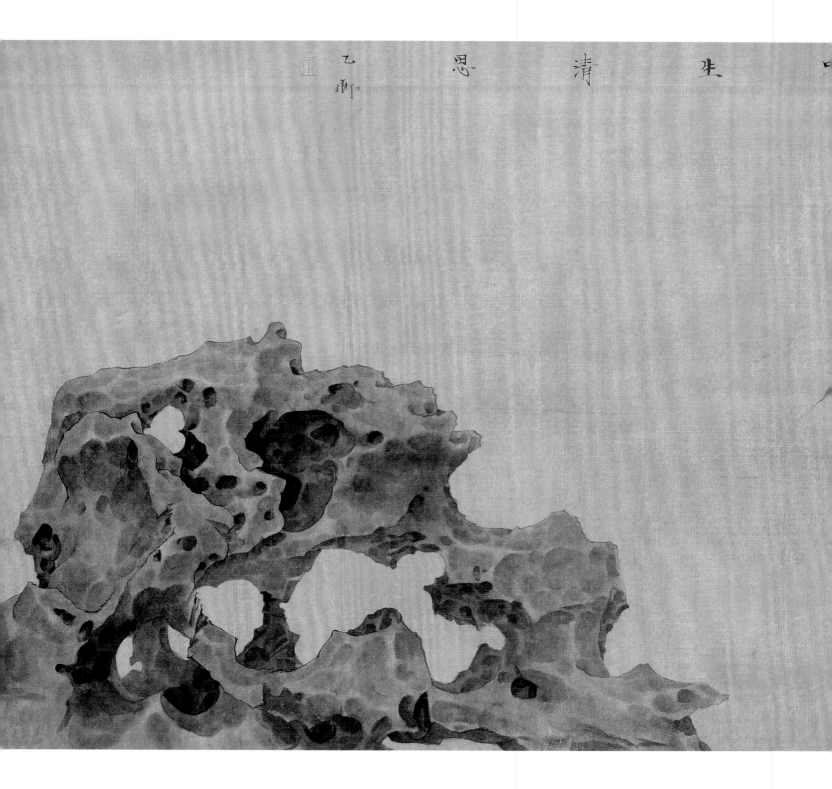

↑ **坐生清思** 37 cm×91 cm 紙本水墨 2016年

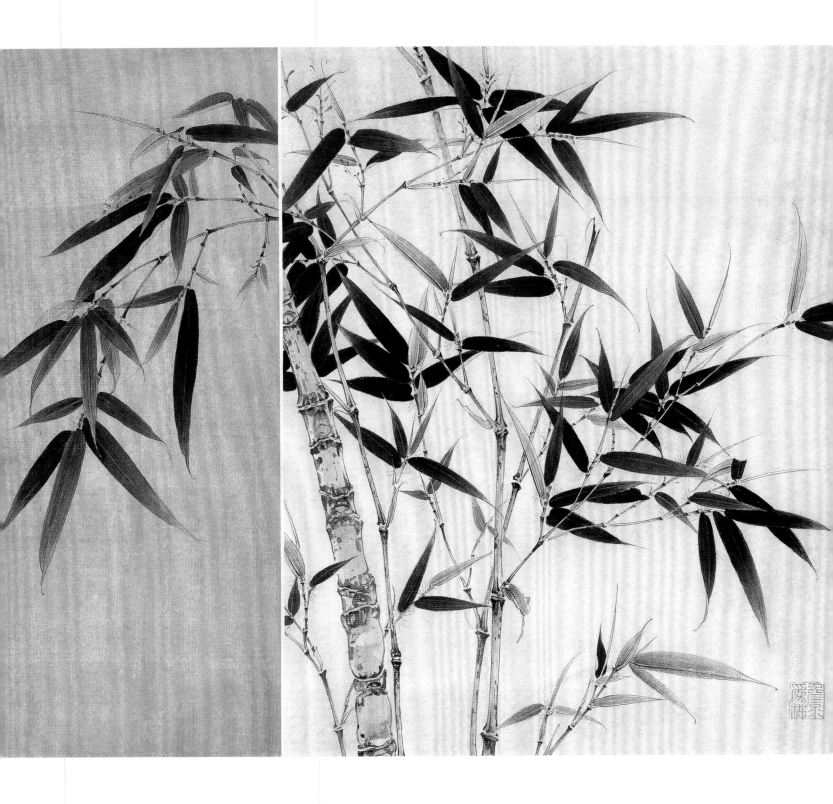

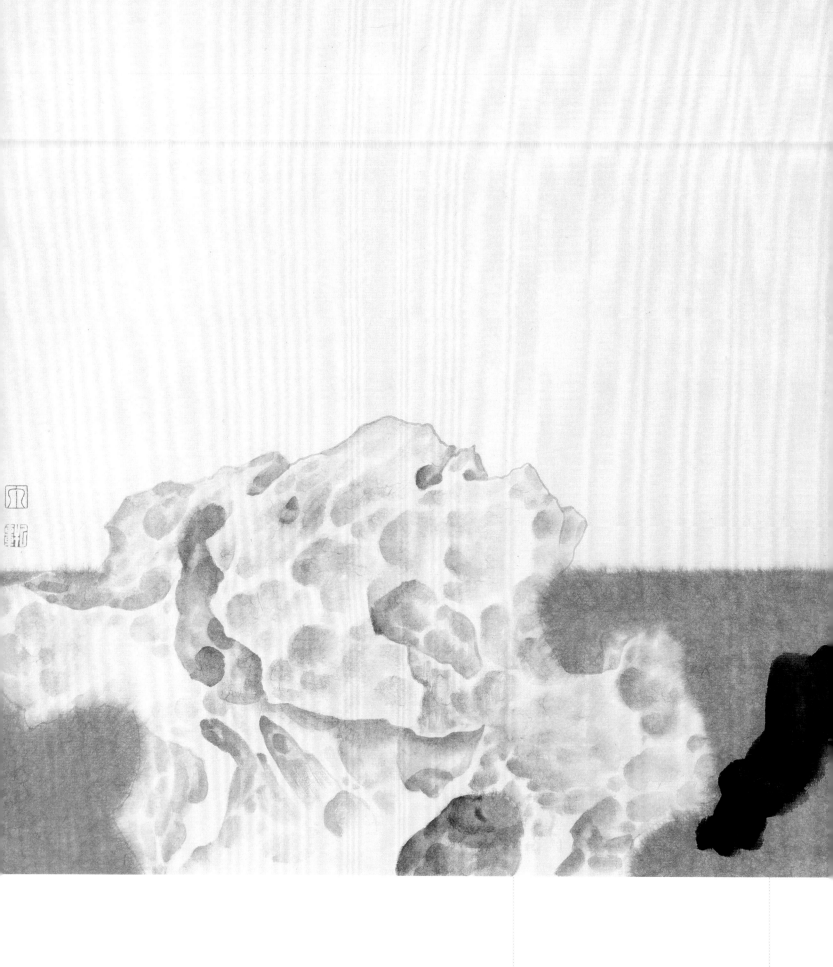

↑ **清涼入室**　37 cm×71 cm　紙本水墨　2017年

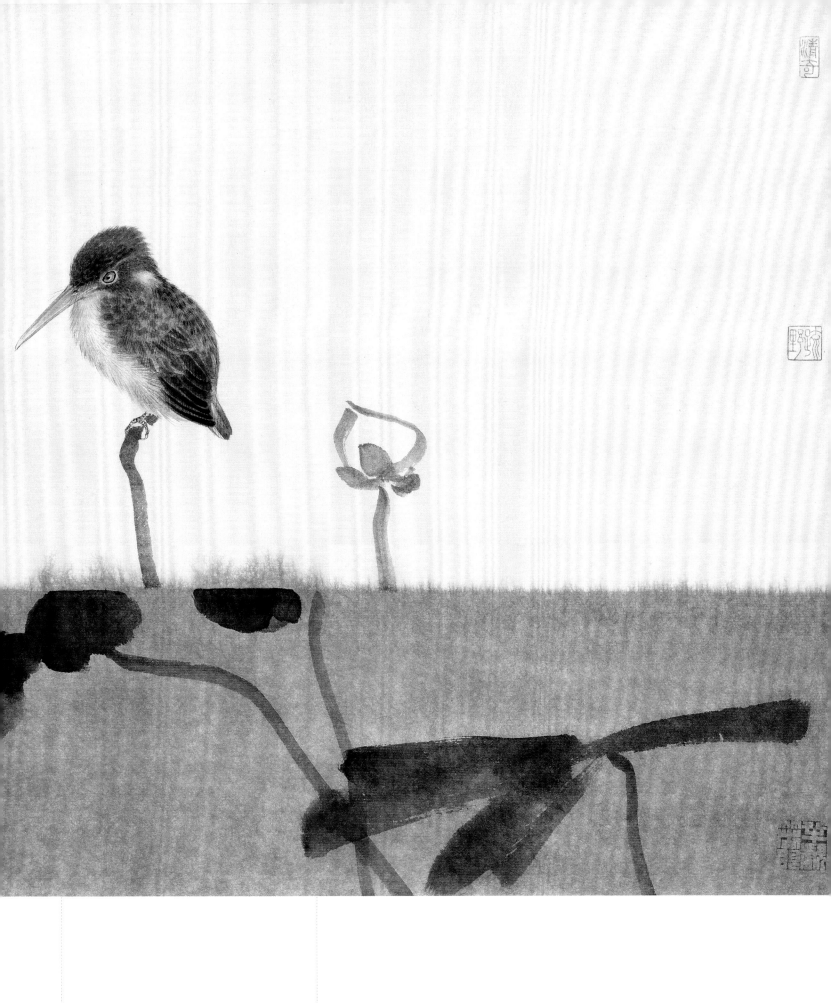

創作步驟

步驟一 勾線。注重整體的形態,特別是莖條在畫面中起到支撐和分割的作用。兩根莖條的穿插形成了畫面基本的趣味。葉子整體是面,與莖條形成的線搭配構成線面結合的畫面。對象形態的節奏感與繪製過程的舒適性是一致的。

步驟二 分染。用分染的方式區分陰陽向背,也區分出花、葉、莖和蟲的不同質感,如花瓣的質感,葉子正面和背面的不同質感,蟲的色調等。此步驟勿急躁,不必一步到位。

步驟三 調整。加深對比關係,這樣更到位、更精神。細緻地描繪小蟲,區別殼與翅膀不同的反光感覺,在背上施以隨意的小點,使小蟲更顯生動和精神。

涉筆成趣

　　林語堂在〈論趣〉一文中說，世人活著大多為名利所驅使，「但是還有一種知
其然而不知其所以然的行為動機，叫作趣」。我以為，這種「知其然而不知其所以
然」，就是人的自然性，能夠成為一個有趣的人，或許就是活著的最高境界。

　　丁老師不愛說話，卻是一個十分有趣的人。

　　他把住宅侍弄得很有趣，他家住在朝陽區大望路一帶，真是鬧中取靜。門口一隻
大魚缸，兩尾大魚游得正歡，魚缸前垂下一面青色的竹幔子。進到屋裡，一張茶台，
一張畫案，牆面掛著一幅水墨畫，是徐渭的《四時花卉圖捲》的臨摹本，清風吹來，
整個室內都洋溢著芬芳的墨氣。同時，這屋裡還養著一隻極愛乾淨的鳥，據說，鳥小
姐每天清晨都要叫上一陣，然後用乾淨的水「梳頭洗臉」，客人多的時候，趕上牠心
情好時，也會叫上一陣。

　　丁老師不僅養鳥，還養蟲。

↑ **四時冊之二**　23.5 cm×37 cm　紙本水墨　2016年

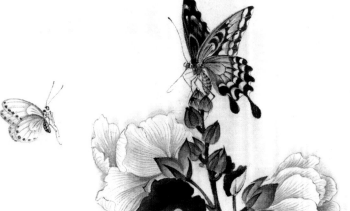
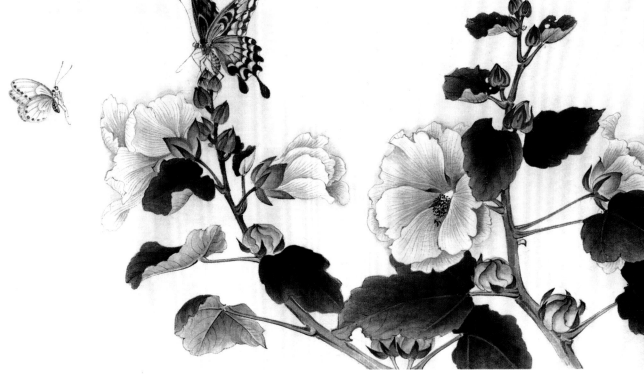

他喝茶、畫畫的時候,身邊總是放著一個蟋蟀罐,要是去外地出差,也要帶上蟋蟀罐,帶上糧食和水。從罐的小口望進去,蟋蟀是水綠色的,吃青菜和胡蘿蔔,長得十分可愛,吃得放心大膽。有人養蟋蟀是為了打鬥,而丁老師養蟋蟀是為了畫畫,所以怎樣把它們伺候得舒舒服服、自然自在是最重要的。為了抓住蟋蟀的神態,丁老師把它放在臥室的床邊,觀察它在清晨和夜裡的不同,觀察鳴叫聲是如何從前翅的摩擦中發出來的。

沒骨的花瓣徐徐打開了,綠葉翻轉著好看的弧度,花葉的近旁總伺機候著幾只草蟲,因為花的雍容、葉的優雅,這些草蟲都顯得十分精明起來。說也奇怪,都是我小時候見過的鄉野草蟲,在莊稼秧上趴著的時候是那麼平凡,為什麼一跳到文雅的宣紙上,就都文縐縐起來,好像活得比人都要尊貴幾分!

丁老師的草蟲不僅畫得尊貴,還畫得十分有生趣、有情味,越看越覺得栩栩如生,再看下去都要把那些蝗蟲、蟋蟀捉下來,拿回家養著去了。(尚曉娟)

↑ 四時冊之三　23.5 cm×37 cm　紙本水墨　2016年

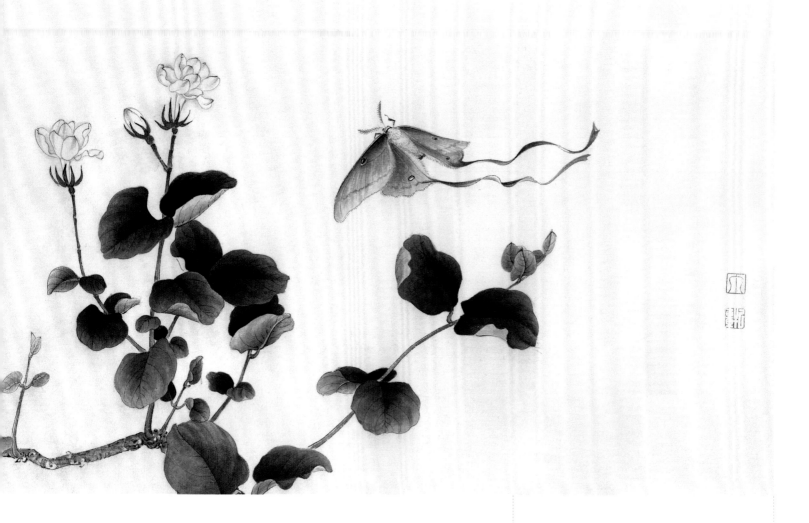

四時冊之四　23.5 cm×37 cm　紙本水墨　2016年

　　看丁老師的畫，想起許多小時候的事，那些在秋天的地頭捉蝗蟲，大雨來臨前拿著大掃把撲蝗蟲的情景。

　　秋收了，田裡的莊稼都變成了黃色，蝗蟲大多還是碧綠的，也有土黃色的。綠色的蝗蟲有一種叫大單，彈跳力十足，彈一下停一下，是蝗蟲裡最好捉的一種。那種土黃色的小蝗蟲就靈活多了，根本抓不著，它往雜草裡一跳，你就找不著了。不過，秋後的蝗蟲也活動不了幾天了。

　　那時的我要知道蝗蟲在畫裡那麼好看，就不會「殘害眾生」了。

　　丁老師的蝗蟲不但很像樣，而且可以說是「嬌客」，有草葉棲息，有花香可嗅，活得可是十分體面了。

　　蜻蜓從小在水裡孵化，長大後，要經過至少11次蛻變，至少2年才沿著水草爬

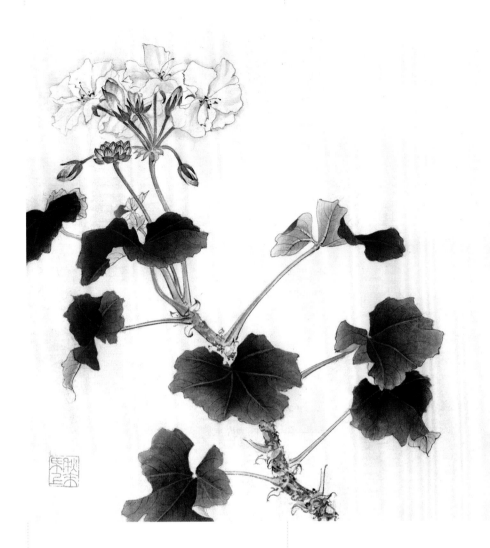

出水面，最後羽化成蜻蜓。所以，蜻蜓是很美麗的，想想也是，經過這麼多次蛻變，上帝絕不會把它造得那麼難看。

在大雨來臨之前，蜻蜓飛得很低，我們就拿著大掃把去撲蜻蜓，撲到了就把牠放進自己的蚊帳裡吃蚊子。結果，第二天蜻蜓就變成了一具標本。

丁老師的牆面上，也掛著一隻蜻蜓的標本。有一次他走在路上，沒有任何徵兆，一隻蜻蜓直愣愣地就落到他的面前，蜻蜓不能飛了之後，很快就會死去，人餵的活物牠也都不吃。後來，這隻蜻蜓就成了丁老師作畫的模特兒。（尚曉娟）

↑ **四時冊之五** 23.5 cm×37 cm 紙本水墨 2016年

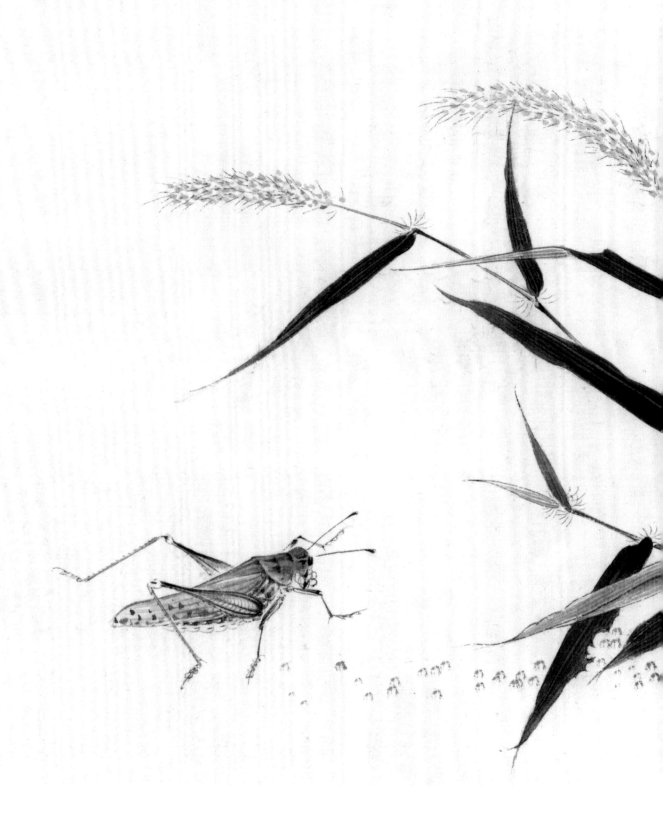

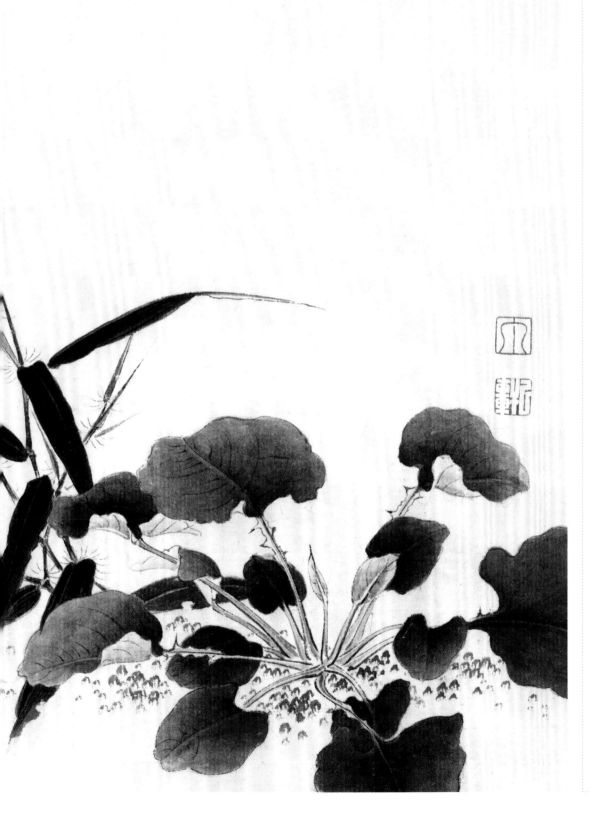

草蟲入畫在唐末花鳥畫中
曾作為點睛之筆畫，到了北宋時
期，開始成為花鳥科下邊的一個
重要題材。《宣和畫譜》記載了
徽宗朝內府收藏的草蟲名畫，如
顧野王〈草蟲圖〉、黃筌〈寫生
珍禽圖〉、徐熙〈寫生草蟲圖〉
等。由於宋人對事物精微的探
詢，對花鳥草蟲的描摹成為一種
風尚。當時，花鳥畫的兩大派別
「黃家富貴，徐熙野逸」，雖是
在畫風上分別注重施色與用墨，
但都是嚴格遵照應物象形的畫
法。（尚曉娟）

四時冊之六　23.5 cm×37 cm　紙本水墨　2016年

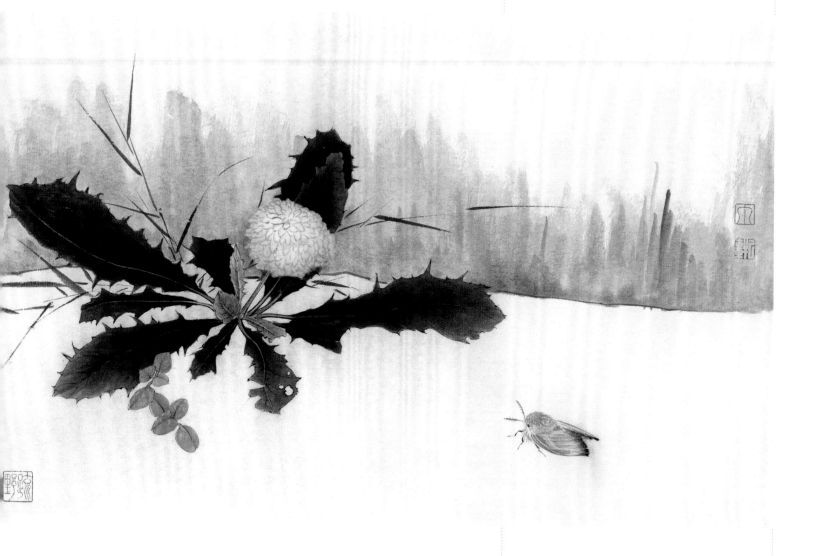

↑ **四時冊之七**　23.5 cm×37 cm　紙本水墨　2016年

宋人極為注重深入生活，他們的理法窮極變化、細緻入微，甚至找到了一種超脫於物理表象之上的審美韻律。

丁老師的花鳥畫就是從宋人切入的，他的花卉有寫意、有工筆，都是從宋代理法中來的，他畫的草蟲之所以準確精微，是在宋人繪畫的基礎上融合了現代科學寫生的方法。

我們今天常提要回到傳統，其實是回到自然，回到那個天然真實的造化中去。否則，師古人而不師造化，就是失其根本而求其枝末，傳統是繪畫的活水源頭。他的家裡掛著一幅北宋佚名的〈竹蟲圖〉複製品，暗暗的調子上，斜生一叢竹子，竹子周圍飛著幾只蝴蝶，這幅畫的旁邊就掛著他的工筆重彩畫，兩幅畫的氣息竟十分相合。沒有多年積累的功底和心氣，是做不到這一點的。

丁老師是在借鑒前人和同時代畫家的基礎上，憑著個人的直覺和領悟，本著「以我筆寫我心」的態度進行創作。他的沉靜、內斂、平和的性格決定了他的藝術

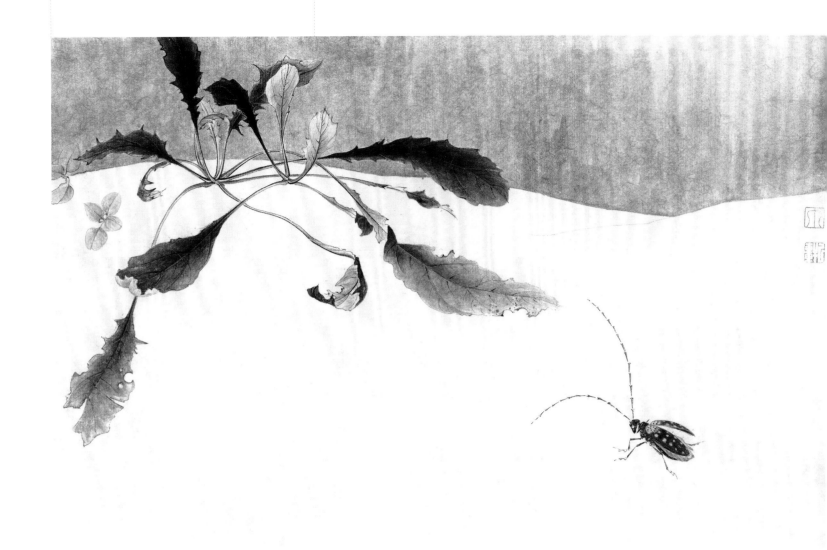

↑ **四時冊之八** 23.5 cm×37 cm 紙本水墨 2016年

品格,在傳統之上見生動、見自我,如他所說的:「隨心的畫才能立得住,哪怕不成熟。在隨心之處尋找畫境,在愛開不開之間覓得生澀。」「欲向生宣增景色,輕描淡寫畫玲瓏。」

丁老師的畫有姿態,有趣味,又統一為一種隱隱閒情,有閒情就是好畫。他的畫有兩種,一種是淡彩小寫意,一種是工筆重彩。

小寫意以沒骨畫成,畫得鬆軟,那些花愛開不開,或是不在意開或不開。欹斜著身子站立,花瓣直接點染上去,只在葉脈上顯示骨筆,畫的時候很注重水的運用,所到之處都起了一片濃蔭,一隻小蟲就趴在一片濃蔭裡。

工筆重彩是他的一個代表系列,採用勾勒填色,但由於勾線謹細,渲染自然,已不顯刻畫之痕,反而生動鮮活不失雋永。比起淡彩的隨意舒展,工筆更有舊味兒,運筆敷色更見精微,花形用線勾勒,分層暈染,洞之微毫,把視角變成和秋蟲一樣平等,畫裡的節奏和意境就出來了。(尚曉娟)

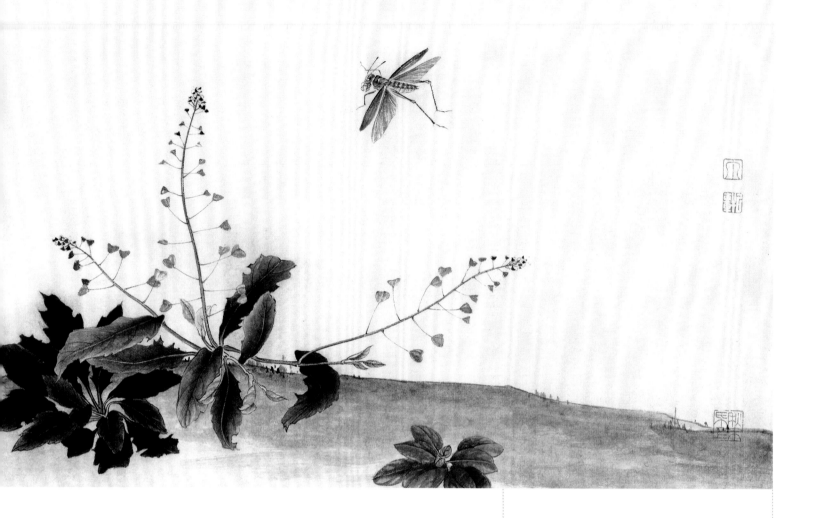

現在很多創作都來自他的寫生本，畫的都是平常的花，如藤蘿、牽牛、茉莉、梔子、芍藥……早期寫生只是寫生，後來就直接寫出造形來，其中的轉換就在於從寫生轉到繪畫上。

畫草蟲不是依貌寫貌，而是對於草蟲的動作都瞭然於心，再去動筆，筆下就有了動感。草蟲依草而生，十分剛健，顏色上是自然的草綠、麻黃、淺褐，還有美麗的花紋，它們的身體十分飽滿，腿腳修長有彈性，這個活潑勁兒不容易畫出。

雖然畫得慢，但並不匠氣，以筆墨的變化消解了老套，反而變得十分耐看。一張一張看下去，螳螂的腿和松塔上的松針都是好看的線條，一個勁健，一個流動。

牽牛的葉子與蟋蟀的肚子一樣肥，又在枝蔓與腿的線條上收得很瘦。茉莉花白得發亮，幽香裊裊，蝴蝶盛裝以待。一隻蝗蟲站在草葉上，孤獨卻滿足，彷彿天地

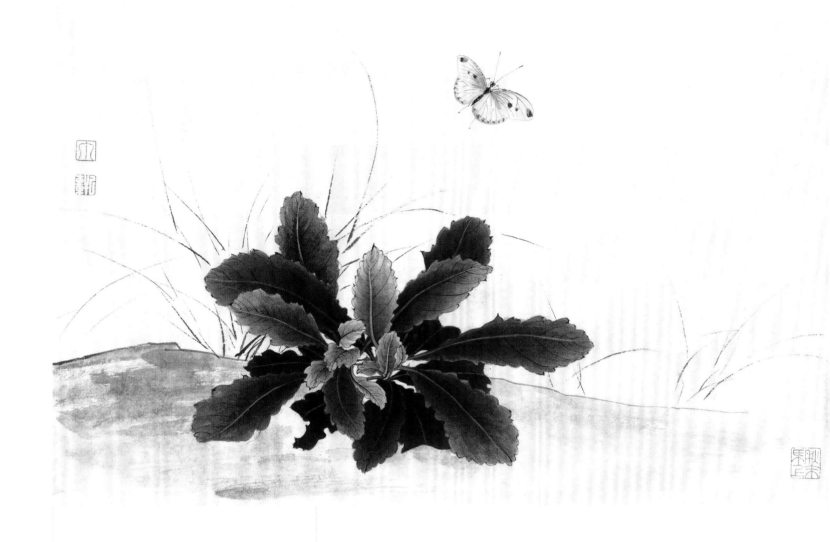

只有他一人。一大串槐花引來蜜蜂，似乎能聽到它們振翅的響聲，熱鬧或孤單都很好。

深調子的畫有一種潛在氣質，舊舊的，好像褪了一點色，但墨骨還在，那花還是肉嘟嘟的。我喜歡這樣的傳統，氣息特別正，從氣息到方法，都是從古人那裡來的，加上自己的體察，畫裡就有品味了。之所以畫得這樣細膩，在於藝術家對生命、對世間萬物的眷戀。

有草的地方就有蟲，有蟲的地方也有花，我們為秋蟲找到了理想的棲息地，實際也是為自己的心找到了一個棲息地。美是生活，有趣是生活，閒情是生活，這就是丁學軍營造的草蟲生意。（尚曉娟）

↑ **四時冊之十** 23.5 cm×37 cm 紙本水墨 2016年

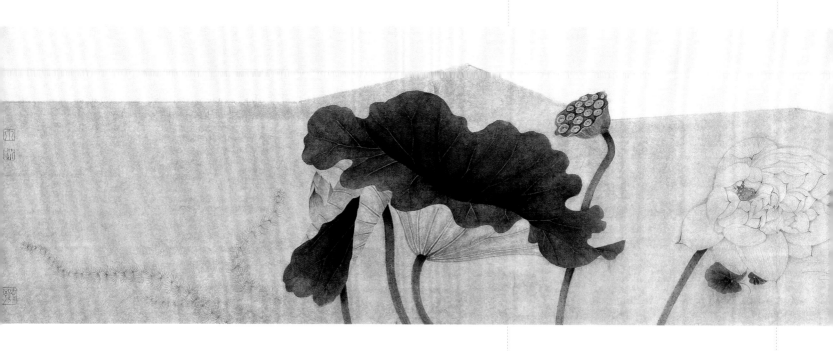

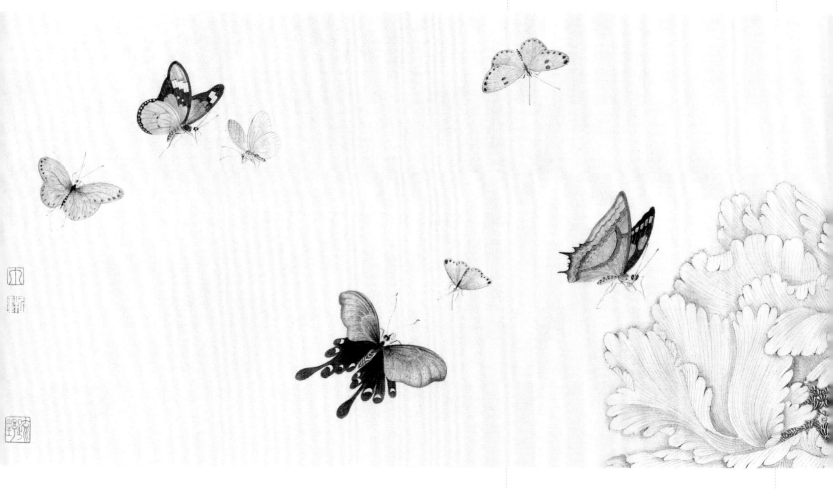

↑ **臨風冊** 24 cm×144 cm 紙本水墨 2017年

↑ **晴春圖** 24.5 cm×95 cm 紙本水墨 2017年

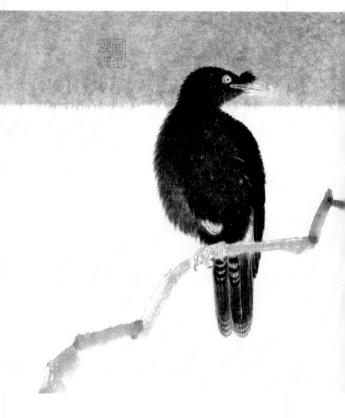

↑ **無心成化**　24.5 cm×111 cm　紙本水墨　2017年

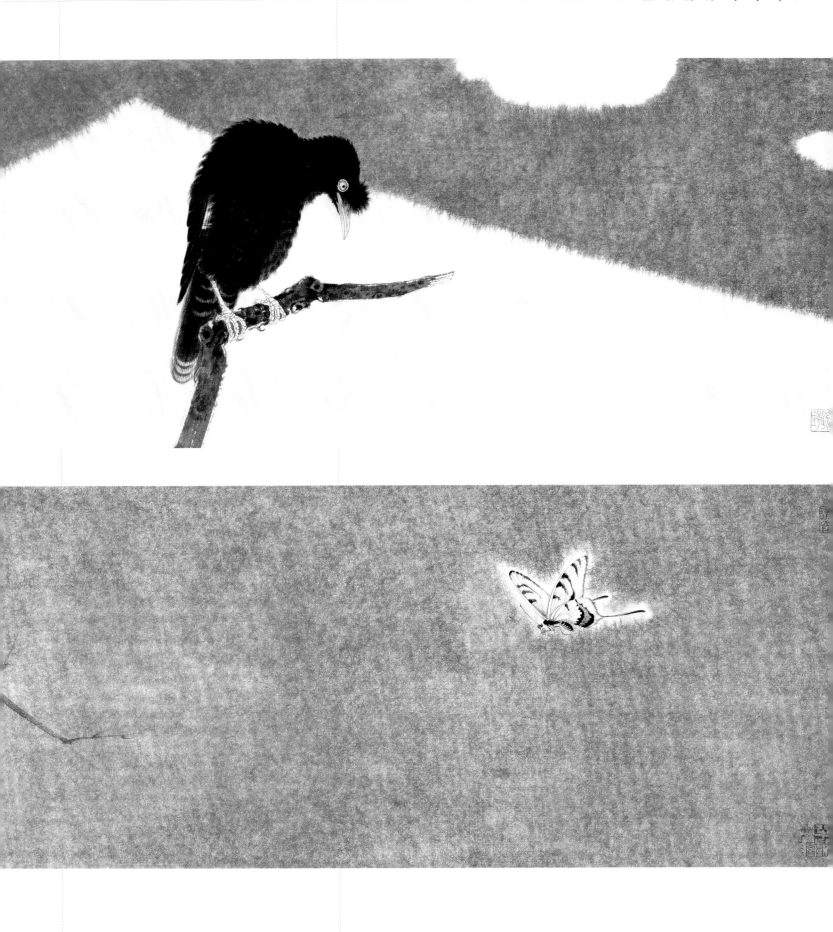

↑ **秋高冊** 24.5 cm×111 cm 紙本水墨 2017年

↑ **入夢冊**　24.5 cm×111 cm　紙本水墨　2017年

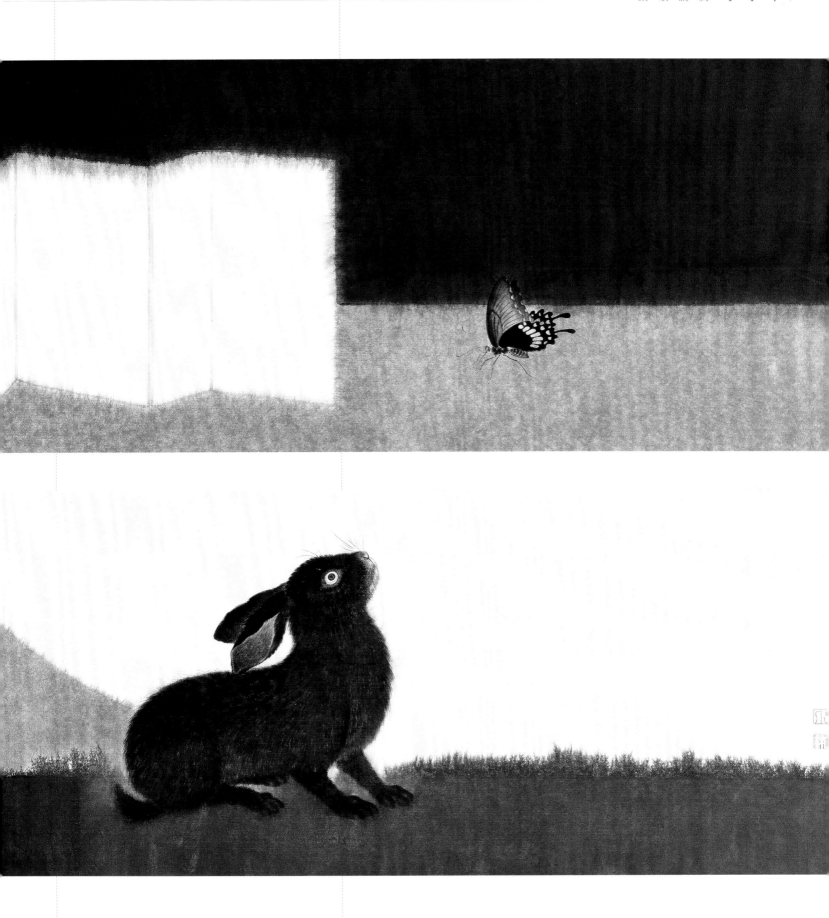

↑ **壽永千年** 24.5 cm×111 cm 紙本水墨 2017年

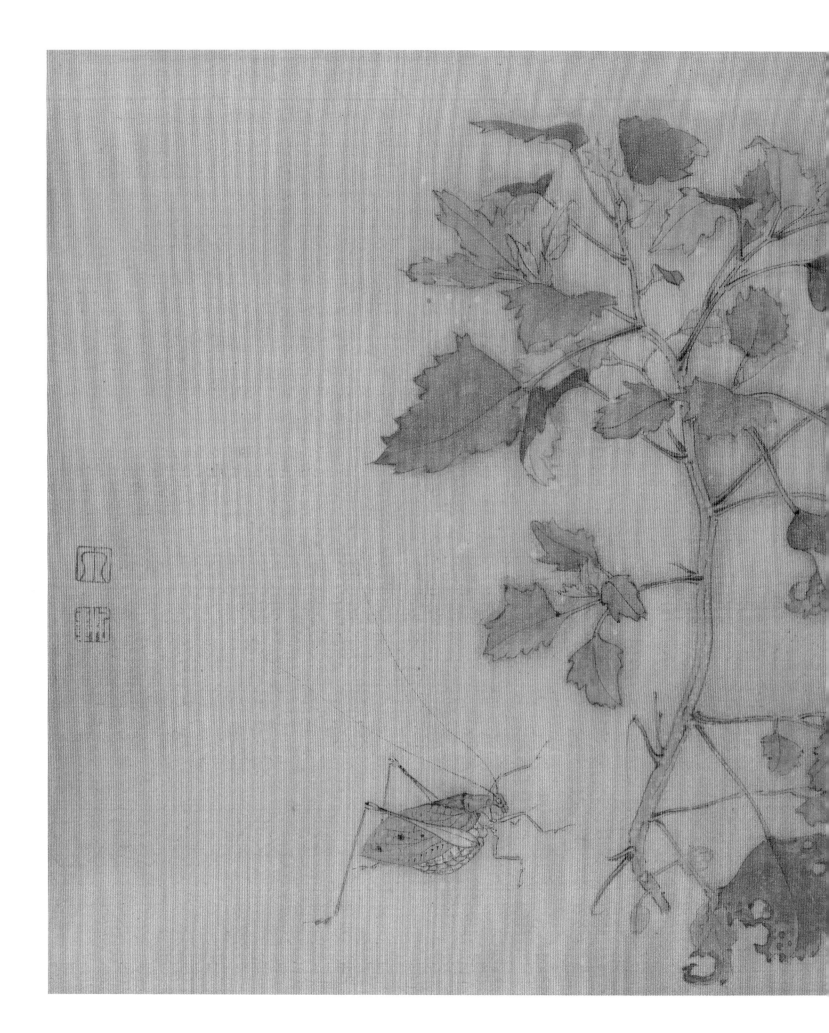

　　鳴蟲，讓人多聯想到秋聲或音樂。學軍喜歡音樂，在高中時酷愛古琴曲，以至於工作後自製了一把古琴。而製琴的參考，僅是兩張發表在音樂教材上的照片。桐木琴面，仿象牙塑料筷子做的琴徽，擦了數十道漆。裝上從上海郵購的琴弦，竟然能響，而且音還很準。至今說起這事兒，不但眾人不解，就是學軍兄自己也不知當時怎麼想的，就是「著迷」了吧。

　　學軍有扎實的素描、速寫功底，對造形、透視的把握確實具備足夠的能力，但學軍不追求新奇，他筆下的工筆草蟲，看起來依然那麼舒服。他畫的螳螂，姿態仍然是經典的，他說前輩大師也畫這幾個姿態，因為這樣的是最佳的，也是人們印在腦子裡的。前輩創造了經典，是藝術；後輩演繹了經典，也是藝術。就像音樂，蕭邦的創作是藝術，卡拉揚的指揮也是藝術，霍洛維茨的演奏還是藝術，誰能說卡拉揚、霍洛維茨不是藝術家呢？中國傳統繪畫藝術，更接近音樂，所以傳了千年依然有魅力。（馬健培）

←
草露秋鳴　25 cm×34 cm　絹本設色　2016年

蒙貫　90 cm×58 cm　紙本設色　2019年

↑ 碧池清影　90 cm×58 cm　紙本設色　2019年

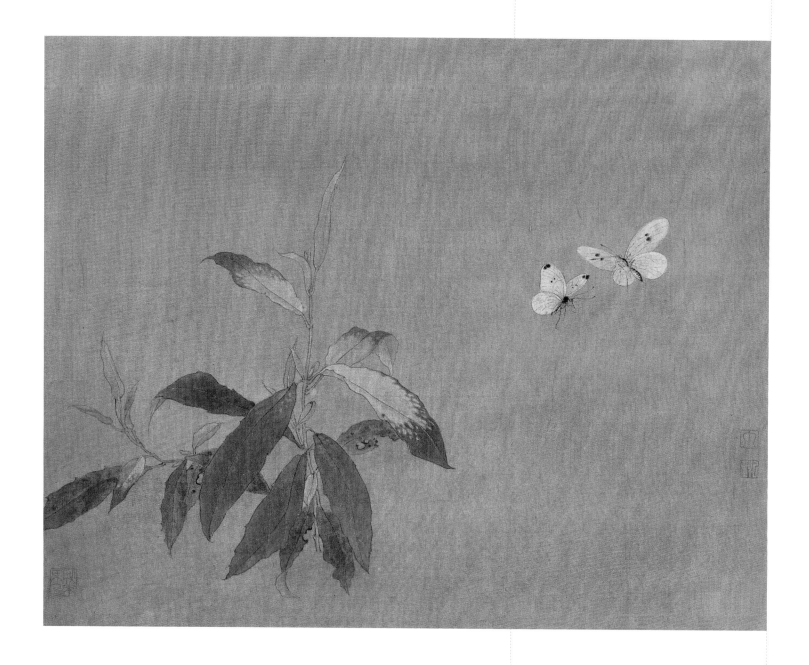

↑ **翠夏無塵** 30 cm×38 cm 絹本設色 2017年

切己體察

　　學軍的工筆草蟲畫，畫法是傳統的，勾勒、渲染、上色都是繼承先輩的方法，但是哪兒該染、哪兒該空，學軍是有自己的尺度的，所以看上去就顯得有傳統而又有特色，有繼承而又有創新。學軍的工筆草蟲畫是傳統的，還有一個重要方面，即題材是傳統的。這些蟲，是生活中常見的，而且是詩文中常見的，有些是乘著文化的船穿越了幾千年至今的，有些已經成了文化的符號，成了某種價值觀的代言。有些蟲看上去不美，從未被賦予過美好的寓意，也沒成為美麗寓意的主角，但這不妨礙其有「審美價值」，例如蚊子、蒼蠅、蝗蟲、土鱉。有些蟲可能是「害蟲」，這是長大成人後知道的。但在小時候它們是孩子們的玩伴，陪著孩子們長大，例如蝸牛、天牛。蝸牛，北京土話叫"水牛兒"，還專門有首兒歌，是唱給「水牛兒」的，認真地對著它唱，它就會把犄角伸出

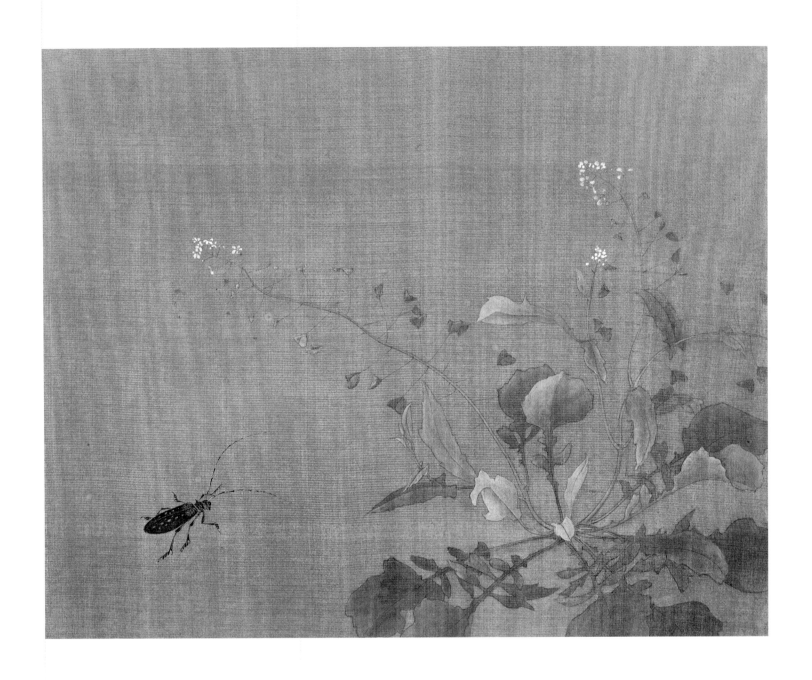

↑ **秀野**　31.5 cm×37.5 cm　絹本設色　2017年

來。後來讀書了，才知道「水牛兒」並不簡單，莊子講過「水牛兒」的寓言故事，在它的觸角上發生過「觸蠻之爭」。

學軍不僅畫蟲，而且養蟲，並且養得很專心。由於精心養，才有機會細心看，才能體會蟲的神態，才能畫出蟲的精神。

學軍養蟲，不僅觀察，而且「體察」。一次聊天，學軍說起他的蟋蟀。在環鐵的工作室，冬天的陽光把皮沙發的面曬得暖暖的。從葫蘆裡出來的蟋蟀，吃飽了就直奔沙發而去，它好像早就知道那兒暖和。平時蟋蟀是六腳站立，腹部收緊，肚子是懸空的，而到了沙發上，乾脆放鬆身體，把肚子放在了熱乎乎的皮面上了。這時，蟋蟀頭右轉，享受片刻，用左足將長長的左鬚捋到嘴邊吧唧吧唧梳理一遍，放開。頭又左轉，用右足將右鬚捋到嘴邊，照舊梳理一遍，那動作就跟京劇演員捋那長長的雉雞翎一樣。學軍連說帶比畫，模仿得惟妙惟肖，大有「莊周夢蝶」的意思了。（馬健培）

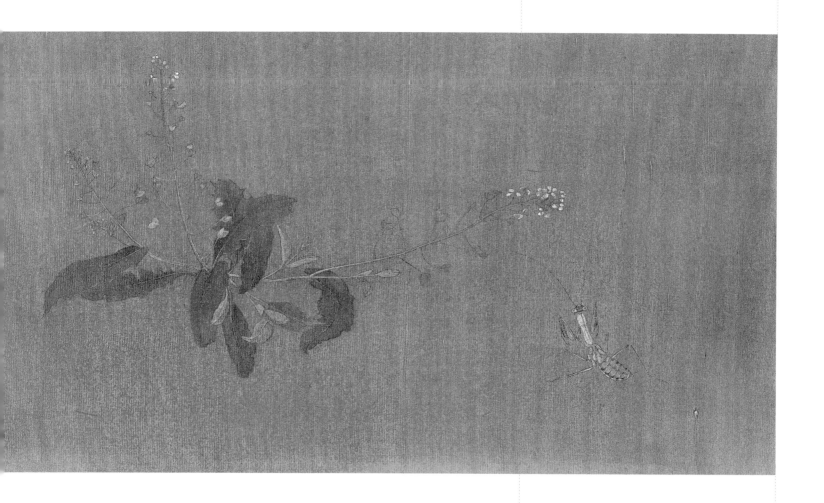

以形寫神

　　初識乙軒草蟲，在楓雲堂花間展。觀者如堵，以為清妙。未幾，見乙軒，清癯訥言，如其畫。

　　白石老人云：「作畫貴寫其生，能得形神俱似即為好矣！」讀乙軒草蟲，知所求者「形神兼備」尤勝「似、好」一等也。

　　草蟲寫真，代有其人，得其形者如過江之鯽，得其神者則寥若晨星。如黃筌、白石皆為翹楚矣。草蟲寫真略有三層。一曰得其形，著力臨摹，習之有道，三年可成，此時可知草蟲細微處。二曰得其神，潛心揣摩，兼以造化，十年可得，此時已知草蟲氣質特異。三曰形神兼備。山水畫「看山」之說正類此也。

↑ **花卉四段之一**　21 cm×39 cm　絹本設色　2016年

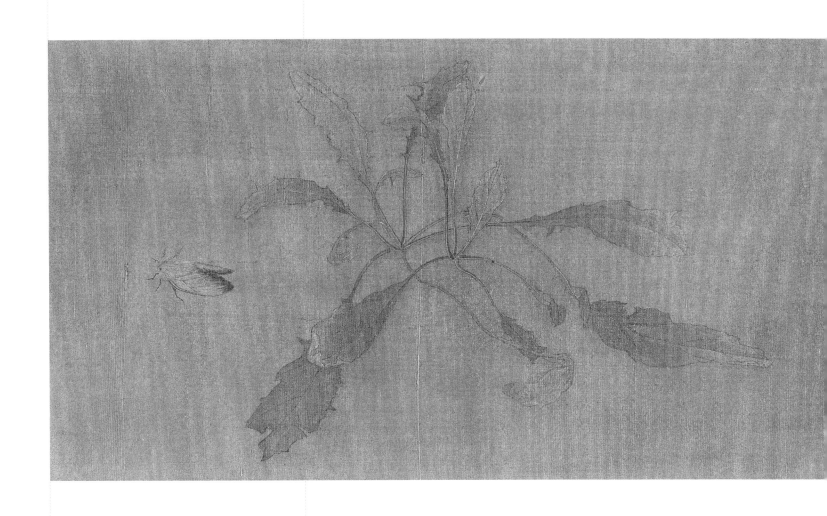

十駕之功，功在不捨，神鬼之通，通在善思。乙軒寫草蟲，以勤勉善思執其事。餘見其三十年來的草蟲寫真圖冊，所學所思，所思所得，盡在其中矣。其草蟲有大過樓宇者，纖毫畢現，此得其形也；有小如芥子者，影像湮滅而神採飛揚，此得其神也。

形神契合如一，是為兼備，猶神之還形，始得鮮活生動。白石翁之蝦，可謂至矣。察其蜻蜓，則知其摹寫者，必為僵蟲，蓋其頭頸垂落，睛無神採也。鬥牛夾尾，午貓豎瞳，非諳其實而通其理者不能察也。乙軒養蟲以觀其形、察其性、通其情，固所宜也。

習寫之初，形技維艱，知微之際，會神尤難。乙軒所失者在摹寫形態之拘，熟視廄內神駿，未識天閑萬匹。故其草蟲雖神有所歸，惜未臻合一。所幸者，乙軒思誠篤敬，不離大道，雖未中，亦不遠矣。（韓濱祥）

↑ **花卉四段之二**　21 cm×39 cm　絹本設色　2016年

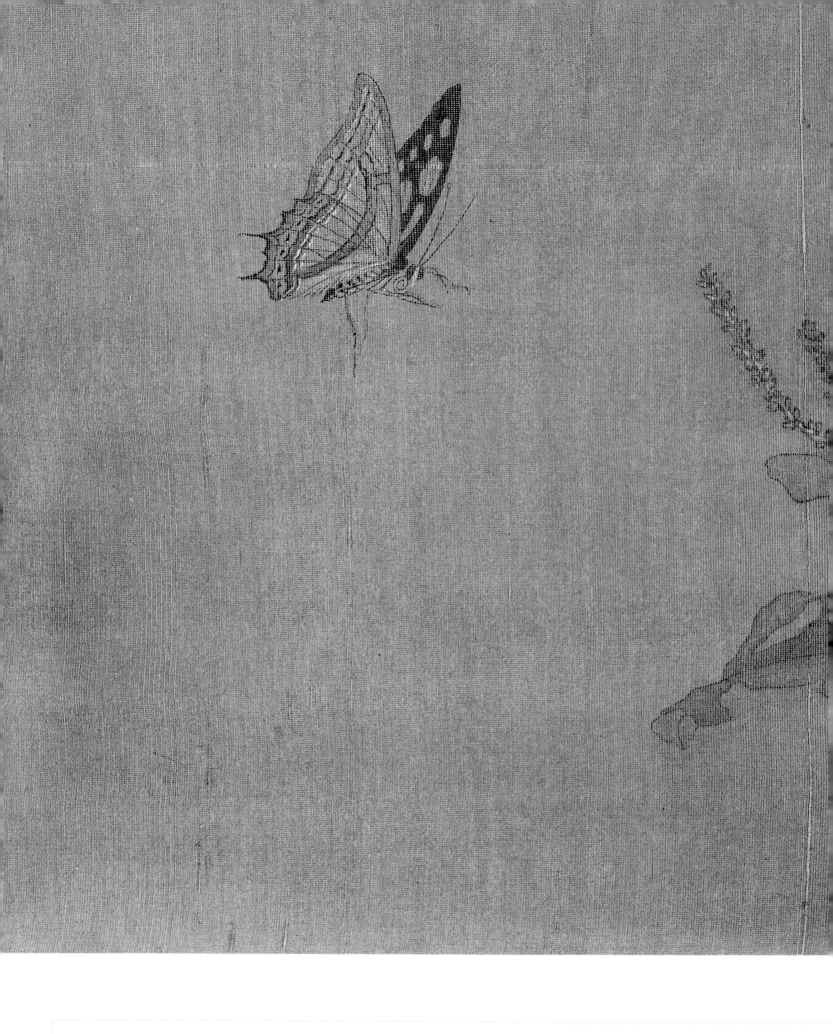

↑ **花卉四段之三**　21 cm×39 cm　絹本設色　2016年

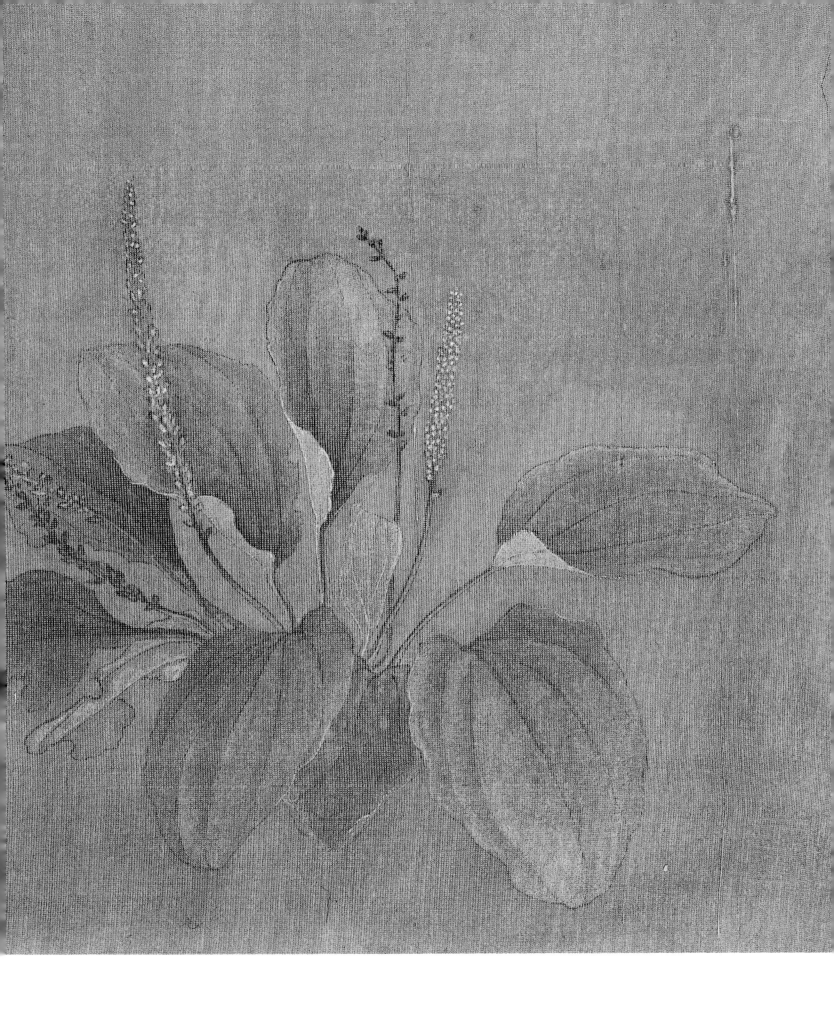

趙少儼

1975年出生於山東青州，中國藝術研究院美術學博士，中國美術家協會會員，榮寶齋畫院中國畫創作研究中心主任。

參展情況
2010 年　第三屆美術報藝術節《水墨齊魯》作品聯展
2011 年　《畫韻琴心》美術作品聯展
2012 年　策劃第五屆美術報藝術節《問花》作品展
2013 年　《那山那人那些花》四人聯展
2013 年　《素懷雅集》趙少儼個人作品展
2015 年　《墨花墨禽》趙少儼繪畫作品展
2015 年　春來花開—當代中國花鳥畫邀請展
2016 年　七零七零—當代中國畫 70 後藝術家提名展
2016 年　花之魂—當代中國花鳥畫邀請展
2017 年　見素抱樸—霍春陽師生作品展
2017 年　學院新方陣十年展
2017 年　相悅—中國花鳥畫名家邀請展
2017 年　冠雲峰會—當代文人畫石作品邀請展
2018 年　《筆墨印心》中國畫名家邀請展
2018 年　第三屆《丹青華茂》當代青年中國畫家邀請展
2018 年　植之君子，畫外—霍春陽／趙少儼作品展
2018 年　芳暉—當代中國畫青年水墨巡迴展
2018 年　新粉本—當代中國工筆畫 2018 年度提名展
2019 年　學院新方陣第十二屆年展《九零九零‧新粉本”

出版專著
　　《趙少儼作品集》（2003 年）、《趙少儼文人畫風》（2005 年）、《墨花集（三卷）》（2008 年）、《寫生集‧花卉篇》（2009 年）、《墨花墨禽》叢書（2015 年），其中《墨花墨禽》叢書在中國編輯學會主辦的第二十四屆金牛杯上獲 "優秀圖書金獎"；同時在《2015 年海峽兩岸書籍裝幀設計邀請賽》上獲優秀獎。

工筆或寫意都是技法，都是為了抒發畫家
胸中逸氣，表達他對世界的看法和理解。
在我看來，其實沒什麼差別，合適工細的
地方，我用工筆刻畫，合適寫意的地方，
我用粗筆草草。

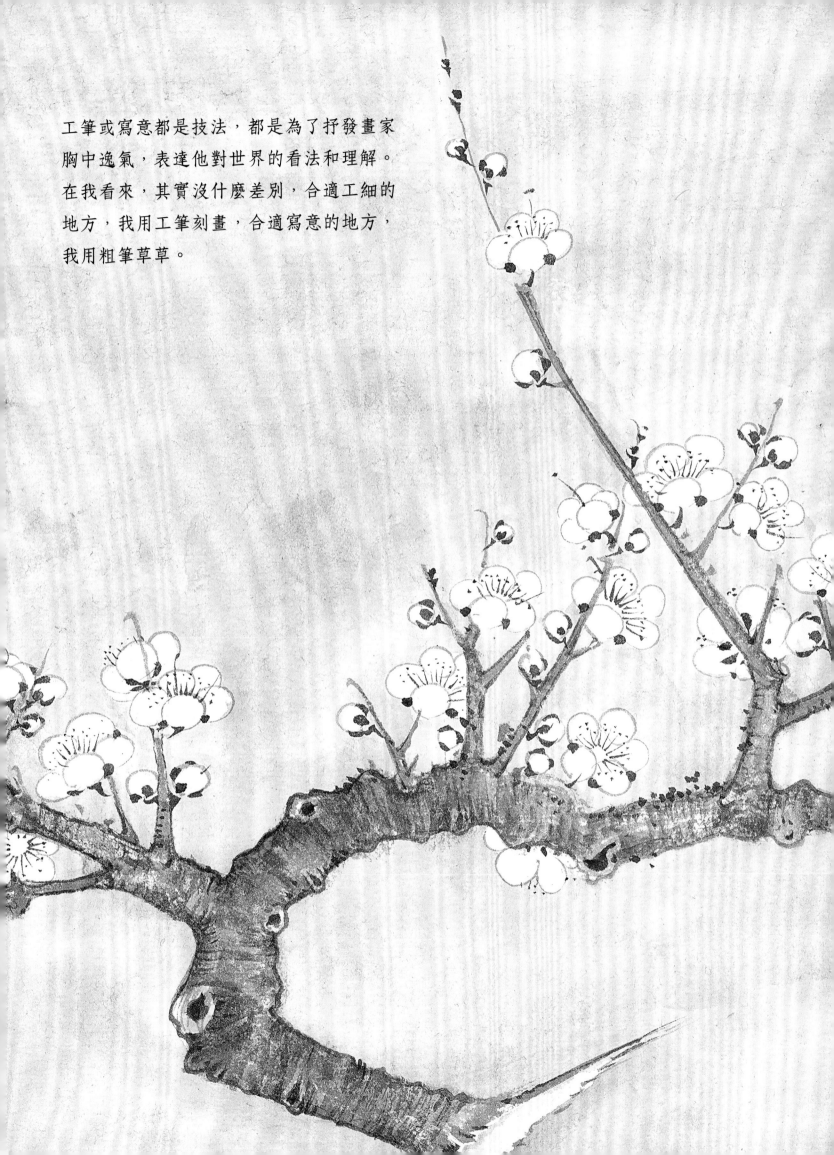

觀史

　　在花鳥畫的發展過程中，由宋及元這一時期，是中國花鳥畫技法、審美甚至思想基礎的核心形成期。從五彩工細到水墨寫意，從精工富麗到逸氣抒懷，從院體畫到文人畫……無論是從色彩、筆法、墨法還是審美的主導權，實際上都發生了一次深刻的變化，花鳥畫自此不再是皇家富貴的裝飾，而是文人精神的抒寫，花鳥畫從皇家的權力結構走向了民間文人士大夫的審美體系。

　　墨花墨禽的發展演變，實際上是中國水墨文化的發展演變。從文化意義上而言，墨花墨禽的發展演變伴隨整個中國畫水墨審美思想的變化，並深受中國文化中道家樸素思想的影響。老子對色彩主張「素樸玄化」，提出「五色令人目盲」的思想，歷經唐宋元幾代文人的演繹，形成中國文化審美中最核心的樸拙觀。

　　墨花墨禽的技法變革，從水墨淡彩到純水墨，從工筆到兼工帶寫，再到小寫意、大寫意，形成了中國繪畫典型的「以書入畫」思想的完整脈絡。而元代墨花墨禽，受趙孟頫美學思想的影響，正處於院

寫生珍禽圖之一　48 cm×60 cm　紙本水墨　2013年

寫生珍禽圖之二　48 cm×60 cm　紙本水墨　2013年

體工筆向文人寫意的過渡階段，其審美兼
有狀物寫實的工細，也有文人抒寫的含蓄
蘊藉。元代的墨花墨禽，實際上是黃筌之
工麗細緻與徐熙自由野逸之間的融合，是
北宋院體畫與文人畫之間的過渡，是宮廷
審美與士大夫情趣之間的「朝野」碰撞。

　　墨花墨禽自宋代遞變進入元代，實
際上按照兩種路徑在發展，一種路徑為蘇
軾的文人寫意，一種為趙佶的水墨工筆。
元代趙孟頫發展了蘇軾的審美思想，提出
了「以書入畫」的具體主張，極大地推動
了墨花墨禽概念的界線擴張。一種是以王
淵、陳琳、邊魯、張中為主，以院體畫的
工麗吸收文人畫寫意的閑適與從容，發展
出了元代墨花墨禽的典型風格，即有寫意
的技法，造形上還是重寫實，實際上是水
墨工筆的範疇；另外一種是以吳鎮、李衎
等人為主，發展了蘇軾的文人畫理論與趙
孟頫的「以書入畫」思想，重視書法在水
墨花鳥畫中的表現，雖然也重視物象本身
的形神關係，但更注重物象本身的表現層
面，實際上已經進入了寫意領域。

　　明代沈周之後，吳門畫派多追元代
文人畫傳統，逐步遠離院體畫的工細，抒
寫性越來越強，在寫意的路上越走越廣從

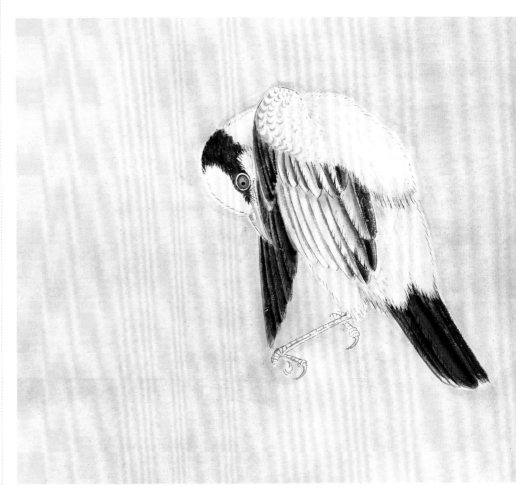

→
寫生珍禽圖之三　48 cm×60 cm　紙本水墨　2013年
→
寫生珍禽圖之四　48 cm×60 cm　紙本水墨　2013年

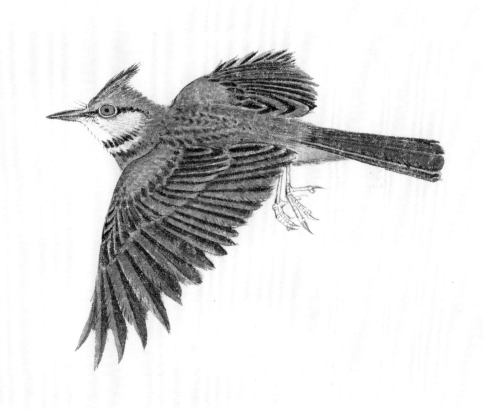

這方面上講元代墨花墨禽繪畫對於整個中國花鳥畫的發展演變，具有極其重要的意義，而在這個轉變中，趙孟頫的「古意論」與「以書入畫」，是整個元代墨花墨禽審美思想的基礎。

在元代，在墨花墨禽的概念之下，在承接宋代兩種傳統、兩種思想、兩種文化權力結構的基礎上，繼續發展了墨花墨禽的繪畫模式、繪畫觀以及隱藏在畫面背後的哲學與美學思想，而這種思想又影響到元之後中國花鳥畫的發展。

而到近現代以來，多有畫家尚宋元筆墨，古意重彈，傳統的墨花墨禽得到部分復興。北方以金城及畫學研究會或後來的湖社為代表（于非闇、俞致貞等）；南方以張大千、謝稚柳為代表。但基本都屬於北宋院體畫畫法，強調用色，或是色墨結合，並且賦予新的名稱——重彩。在其之後，水墨工筆的技法格調逐步受到重視，尤其是在當代，工寫結合、含蓄蘊藉的墨花墨禽在花鳥畫領域形成了一股新的學術力量。

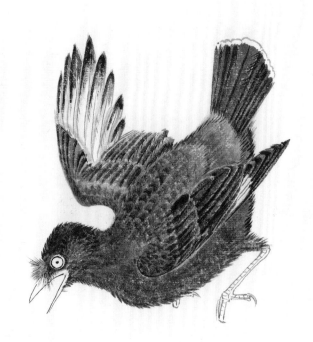

← 寫生珍禽圖之五　48 cm×60 cm　紙本水墨　2013年

← 寫生珍禽圖之六　48 cm×60 cm　紙本水墨　2013年

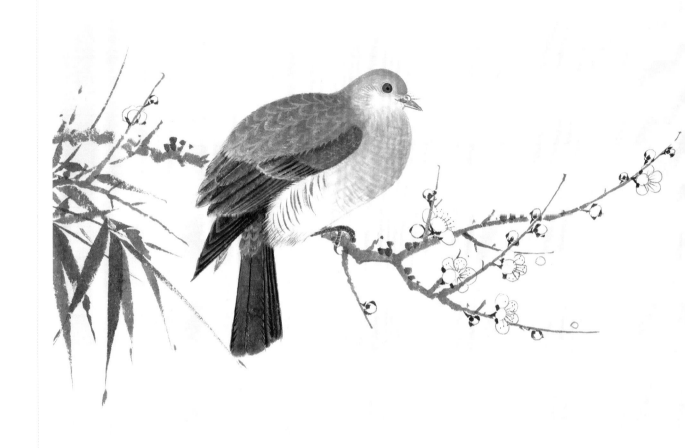

折逢驛使

與寄隴頭人

江南無所有

聊贈一枝春

錄宋人詩句

壬辰初夏

少儼並題

於竹上館

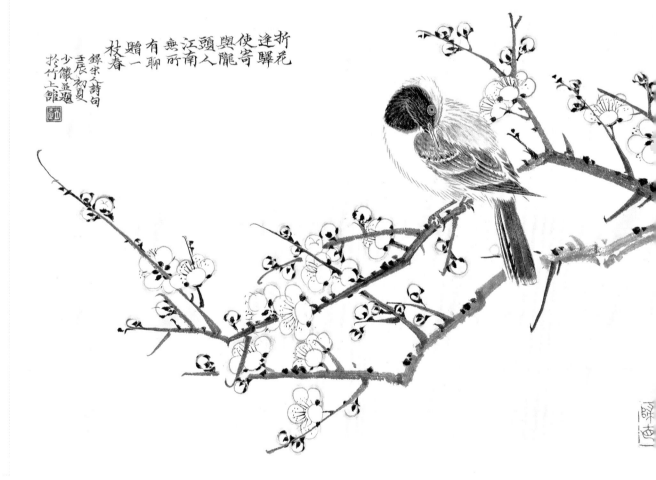

↑ 白頭千秋　48 cm×60 cm　紙本水墨　2012年

↑ 梅鳩圖　30 cm×42 cm　紙本水墨　2013年

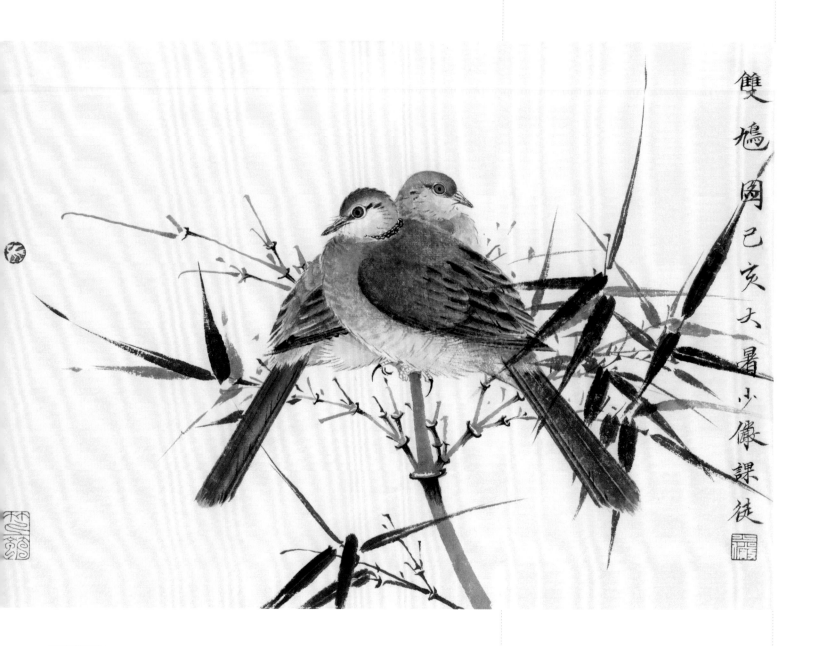

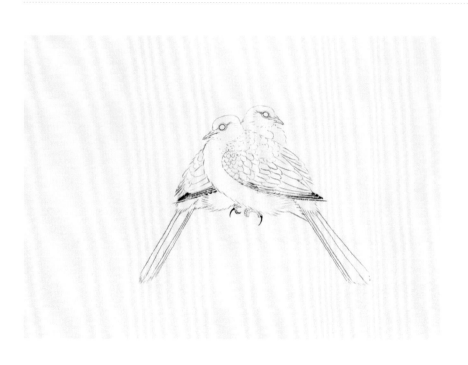

↑ **雙鳩圖** 38 cm×60 cm 紙本水墨 2019年

創作步驟

步驟一　先以淡墨中鋒勾出斑鳩的喙，用筆要堅挺銳利，順勢勾出眼圈，用筆要遒勁、厚實。頭頂分為額、頂、枕三部分，這三部分用筆也不同，額部用筆要慢一些，要表達出其飽滿厚實的質感，頂部用筆要有彈性，枕部用筆略鬆。

畫肩羽與背部覆羽時，要勾出兩者之間的鬆緊關係，肩部宜緊，背部略蓬鬆，用筆要有連貫性，不可呆滯。次級飛羽用筆要圓潤，並且要表達出羽片與羽片之間的覆蓋關係。初級飛羽則直接用堅挺的筆法寫出，不可拖沓。

在勾寫胸部至腹部羽毛時，要依其結構和質感，用筆要舉重若輕，筆筆生發，不可草草了事。尾羽直接以中鋒淡墨勾出，勾時自上而下要貫氣，不可猶豫不決，筆要提得起來，輕靈處仍不失穩重感。再交代出尾上覆羽及尾下覆羽，將尾羽緊緊包裹住。

中鋒寫出內趾、中趾、外趾及後趾，結構要交代得清楚，再以濃墨勾趾甲，勾趾甲要沉實、堅挺且不失彈性。

步驟二　根據結構分染各部的羽毛，分染時仍要見筆，不可圖案式地平塗，如肩部分染時要鬆動，背部要以乾筆淡墨染出它的蓬鬆感，大小覆羽則直接以中墨中鋒的用筆寫出，胸至腹部要染出它的鬆緊關係，不可染得太死。

步驟三　加強各個部分的刻畫，使其更生動，喙處的毛要有彈性，眼圈線要有虛實關係，頸部的環斑要鬆中帶緊，胸部的橫斑用筆要活潑一些。進一步理清小翼羽、小覆羽、中覆羽、大覆羽及飛羽的關係。再次交代出尾上覆羽及尾下覆羽的關係。尾巴則用中墨略乾的筆法直接寫出，不可反復渲染，容易失勢。

步驟四　以相同的方法畫出後面的斑鳩，用筆略鬆於第一隻斑鳩，使其形成前後虛實關係。順勢寫竹竿與竹枝，用筆要乾淨利落，使雙禽更有精神。

步驟五　順竹枝之勢補竹葉，寫竹葉時要注意與鳥的避讓關係以及竹葉的濃淡關係，不可一揮而就。最後題款、鈐印，完成作品創作。

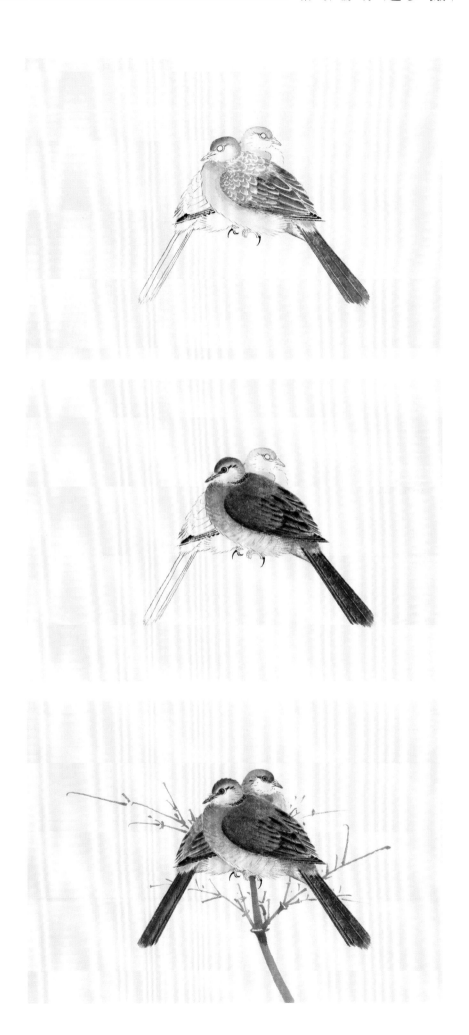

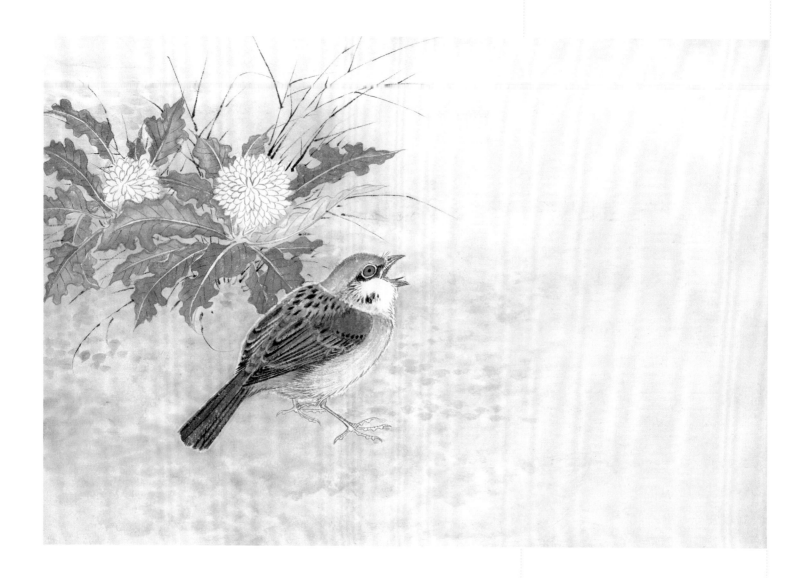

鳥啼花滿徑　38 cm×60 cm　紙本水墨　2015年

↑ **鳥啼花滿徑**　38 cm×60 cm　紙本水墨　2015年

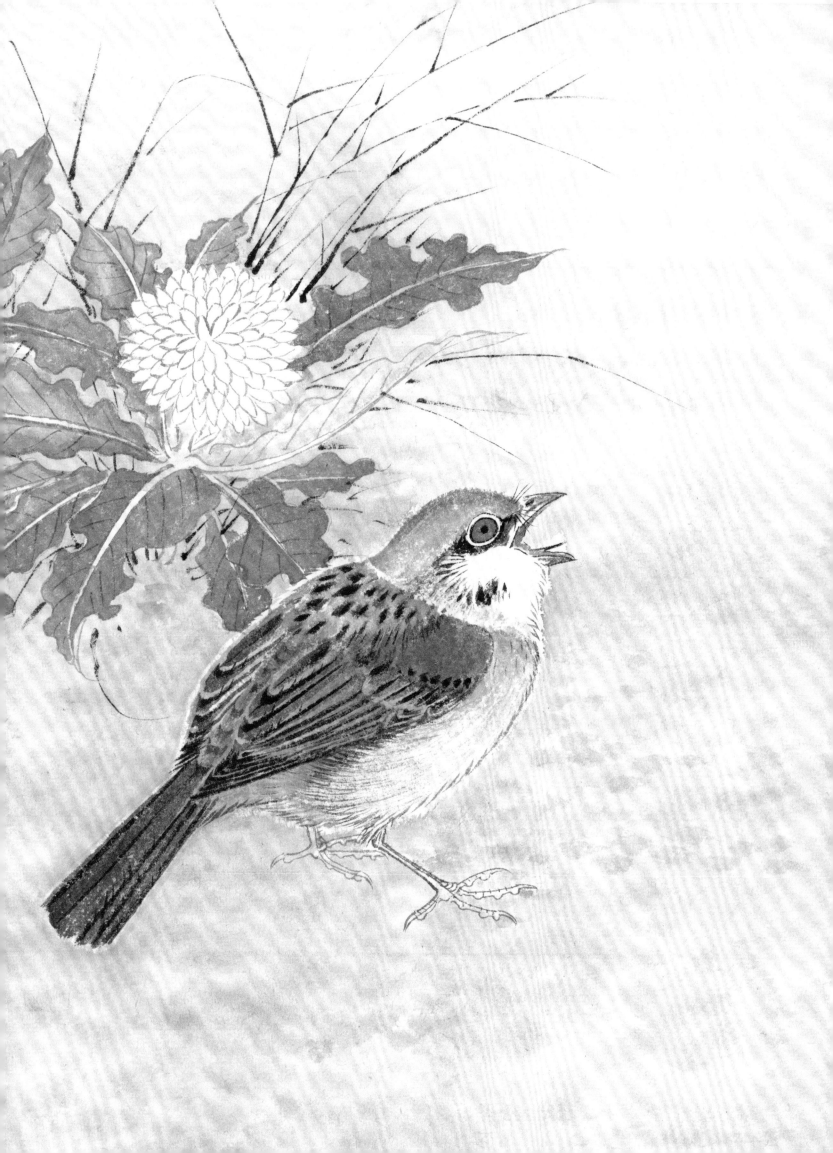

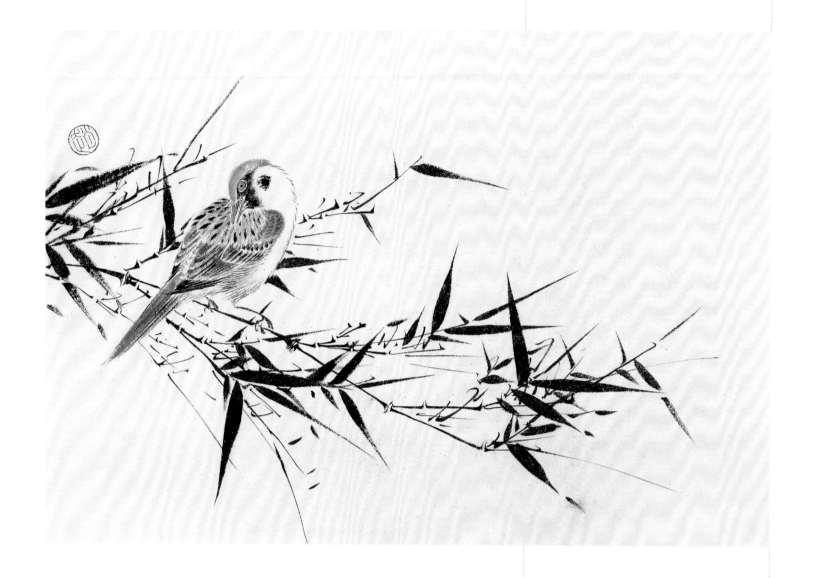

↑ 竹禽圖　38 cm×60 cm　紙本水墨　2015年

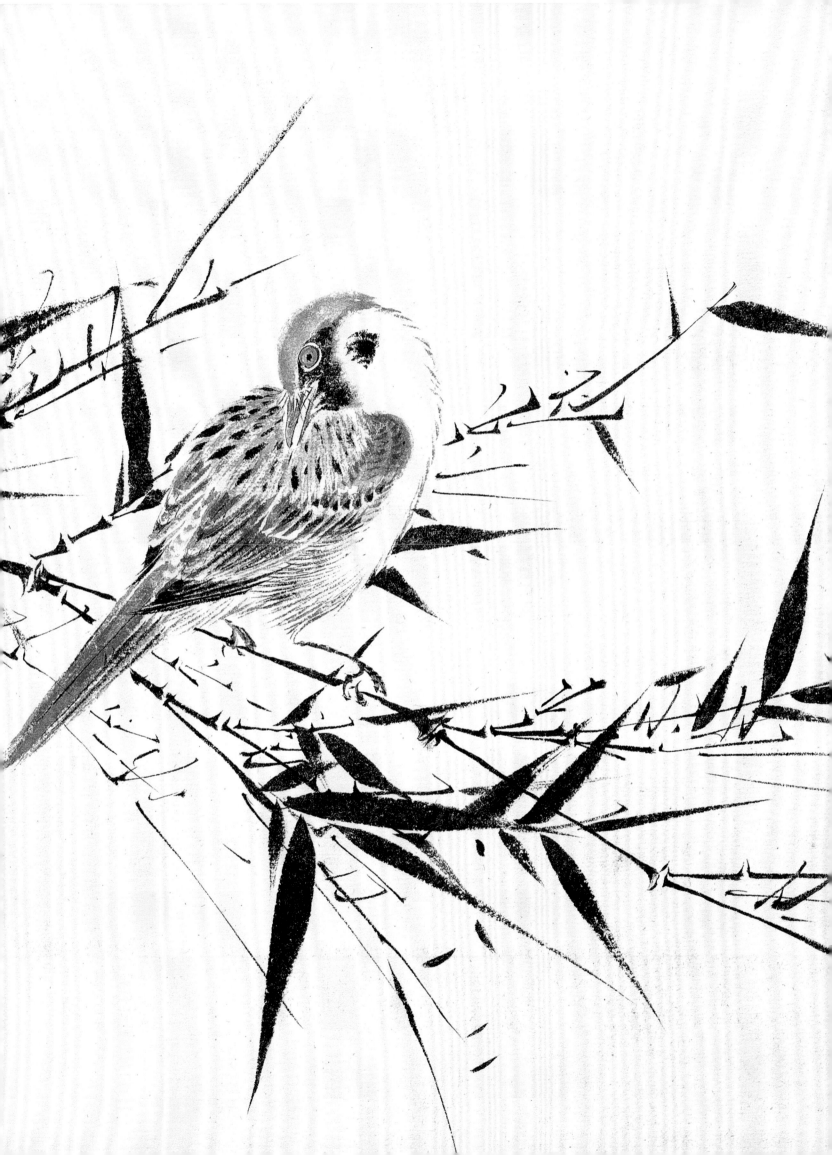

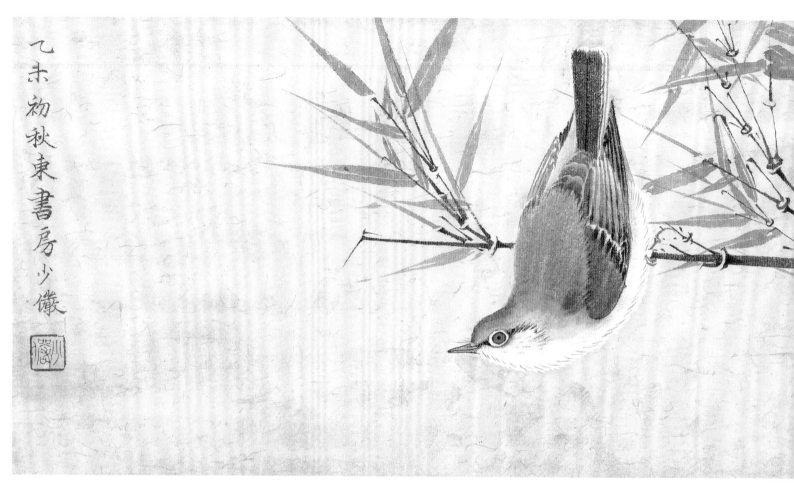

乙未初秋東書房少儆

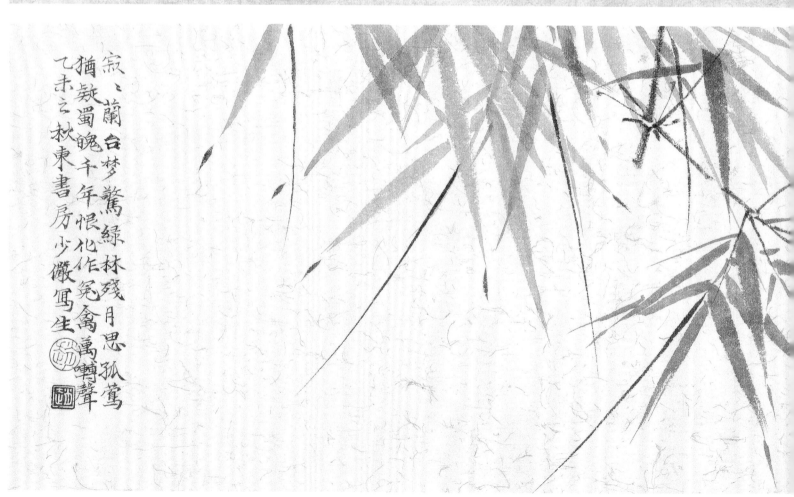

寂寂蘭台夢驚綠林殘月思孤鸞
猶嫩蜀魄千年恨化作冤禽萬囀聲
乙未之秋東書房少儆寫生

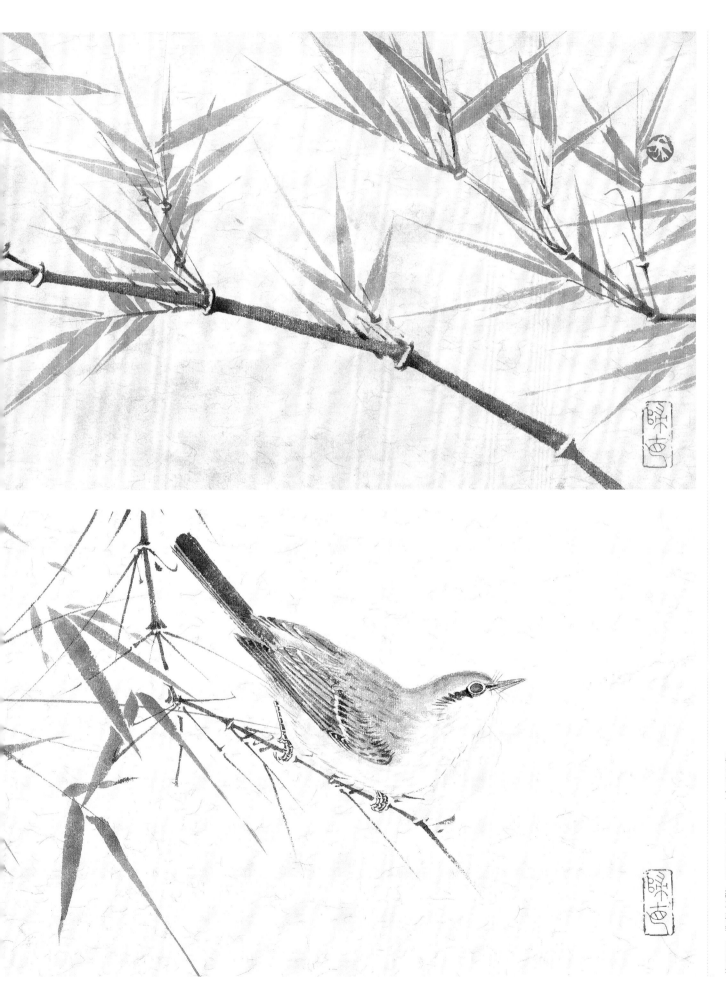

← 墨禽冊之二　21 cm×66 cm　紙本水墨　2015年

← 墨禽冊之一　21 cm×66 cm　紙本水墨　2015年

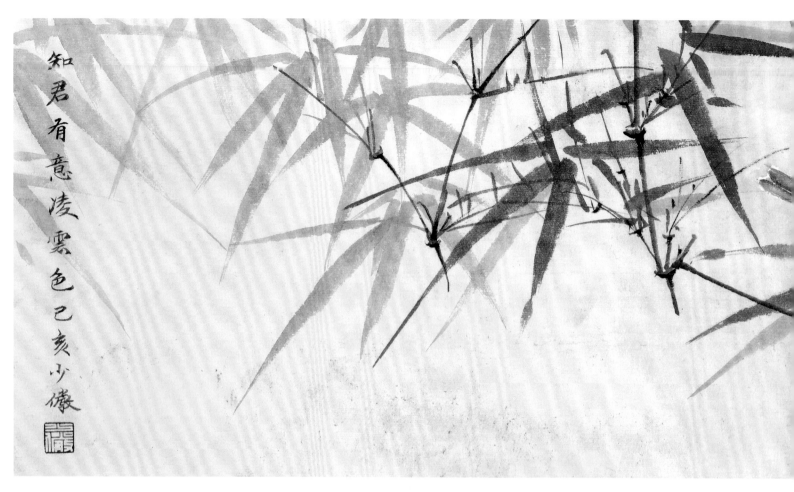

知君有意凌雲色 己亥 少儀

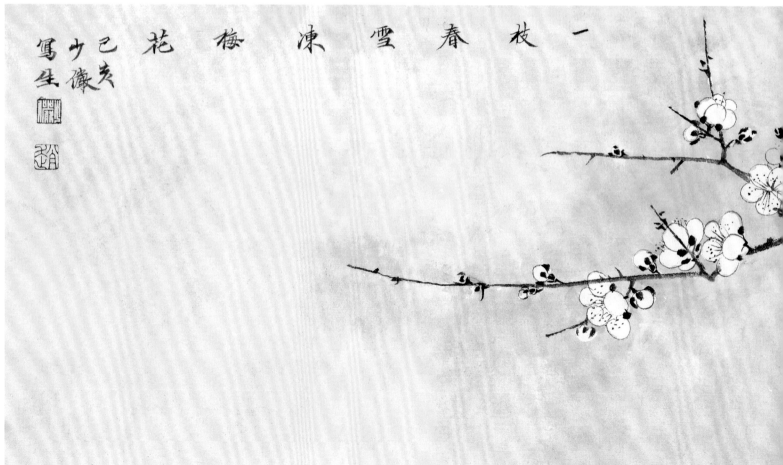

一枝春雪凍梅花 己亥 少儀 寫生

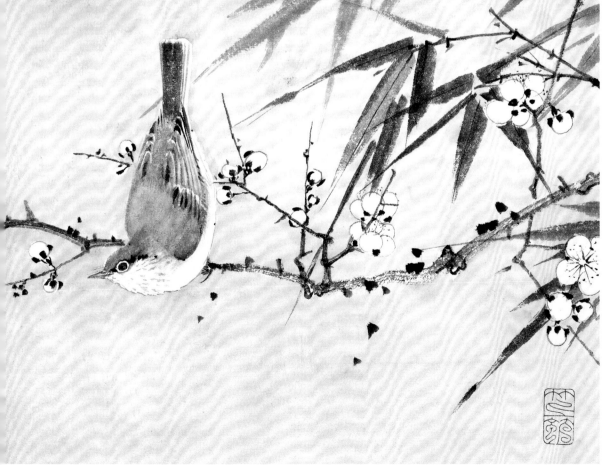

← 一枝春雪凍梅花　22 cm×65 cm　紙本水墨　2019年

← 知君有意凌雲色　22 cm×65 cm　紙本水墨　2019年

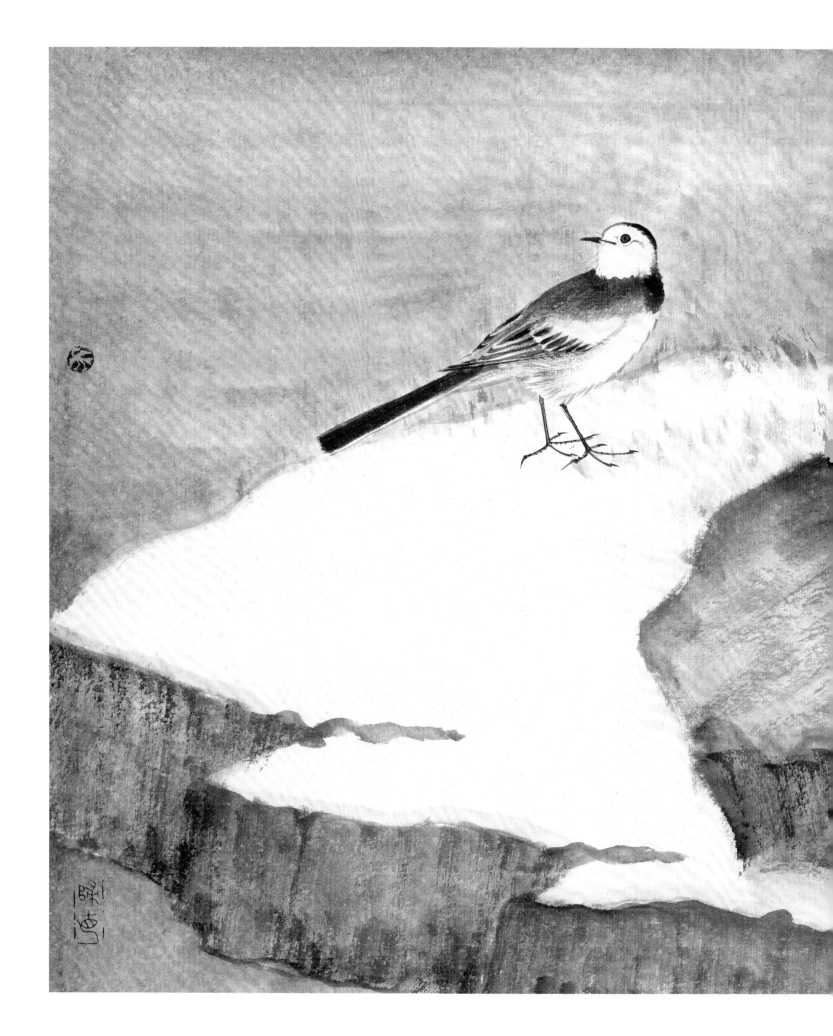

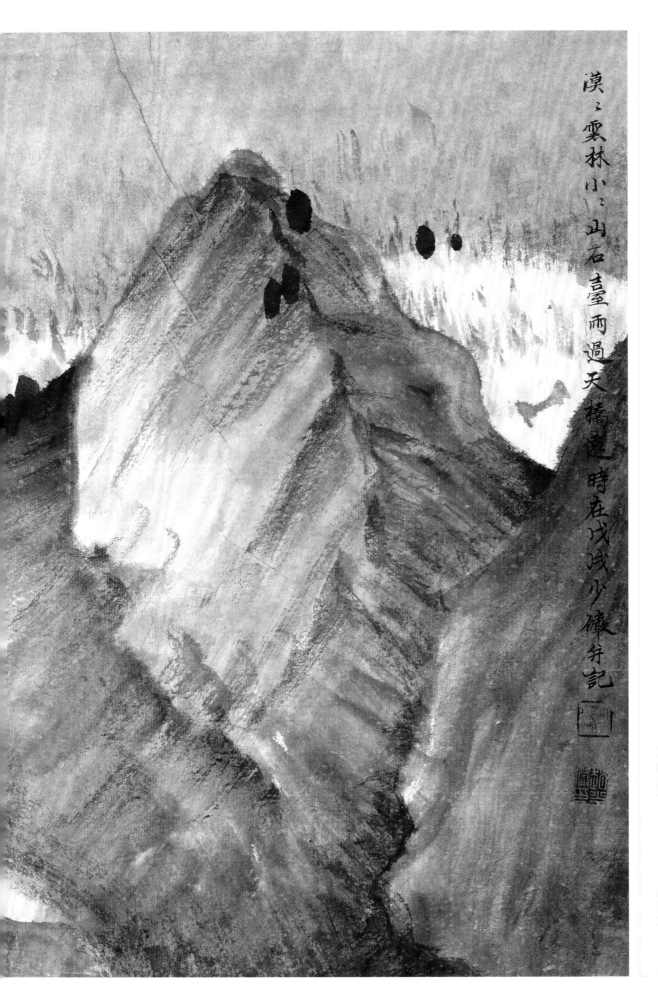

漠之雲林小之山石臺而過天橋邊時在戊戌少儼守記

暑氣曉來清清　45cm×70cm　紙本水墨　2018年

↑ **墨禽冊之三** 21 cm×66 cm 紙本水墨 2015年

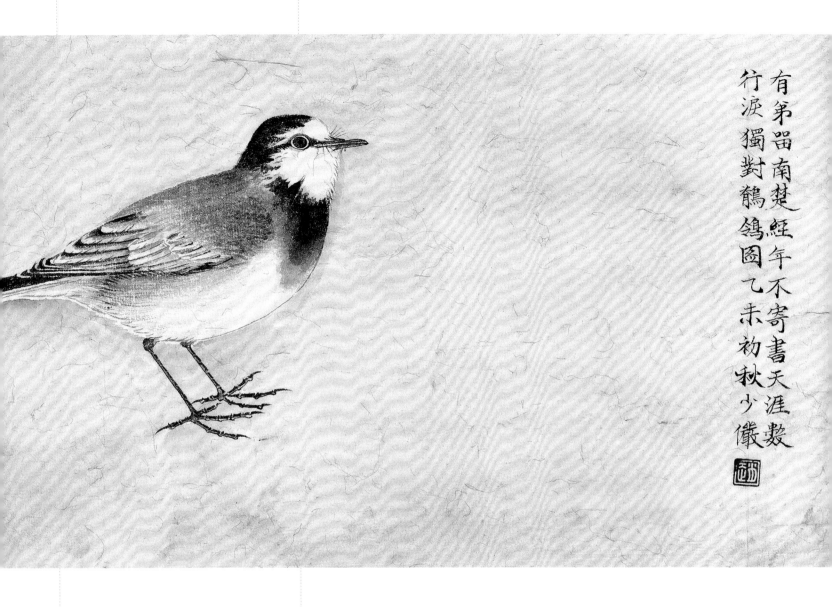

有弟留南楚 經年不寄書 天涯數
行淚 獨對鶺鴒圖 乙未初秋少儼

宋代的院體畫是中國古代宮廷畫的頂峰，從北宋到南宋三百多年間，儘管社會動盪，院體畫的發展卻一直是上升態勢。而且，在我看來，技巧愈往後越脫俗，品位也越純粹。宋人尚理，元人尚意，所以，元代的繪畫更注重筆墨的意趣特別是內心情感的抒發，宋代是院體畫的高峰，而元代是文人畫的高峰。對我個人而言，我取法宋人的造形及技法的同時，又攝取元人的寫意性，這種取法不一定是最恰當的，但我卻喜歡。我是統而取之，大而化之，所以，說我的作品像宋元也不像宋元，因為你找不出具體像誰的影子。具體而言，我對宋徽宗的禽鳥作品研究會更多一些。趙佶皇帝當得窩囊，但在藝術上卻是天縱之才，在他未當皇帝之前已是「盛名聖譽布在人間」。他的禽鳥畫大都以寫生為主而少雕琢修飾，這也是我在教學中反復強調的一個重要問題，要多去揣摩物理與畫理的關係，使得所繪物象不只是一個表象圖式而是有生命跡象的作品。

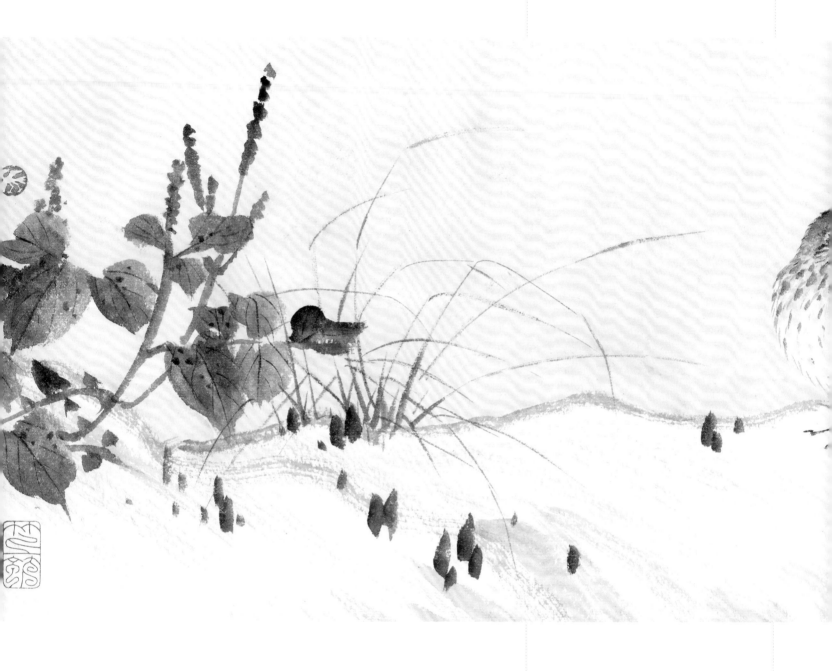

雖然院體畫注重外形的「刻畫」，這一點一直是後人特別是文人畫家抨擊的目標，
但宋人的審美以及筆墨關係的處理是一流的。要認識宋畫，首先要認識宋人的審美。他
們對折枝花卉的生動描繪，使得觀者一見就好像是描繪了我們日常所見的「那一枝」，
但你回頭到自然界中去找「那一枝」時，你會發現是找不到的。這就是我們當下回過

↑ **月照平沙夏衣霜** 22 cm×65 cm 紙本水墨 2019年

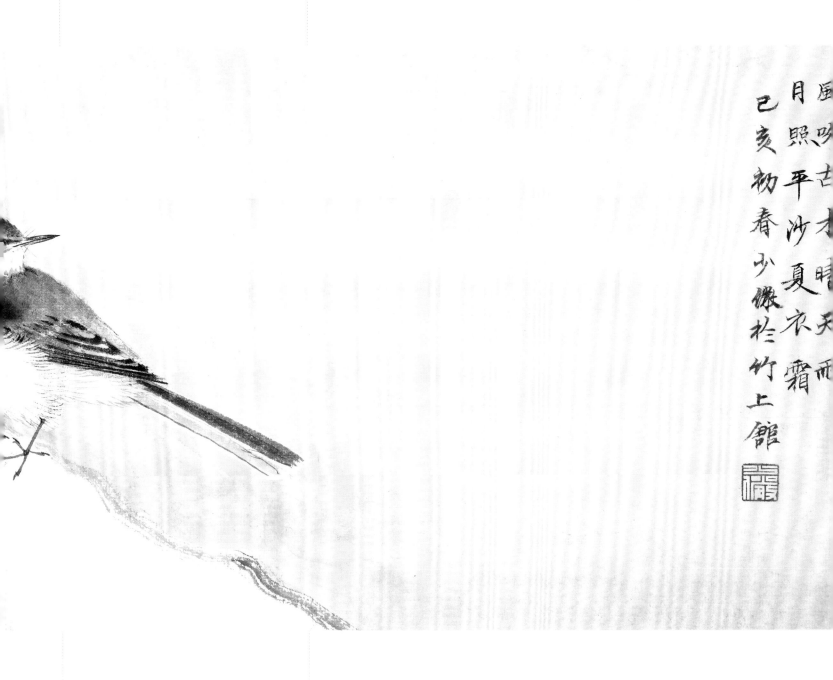

屈咽苔木晴天而

月照平沙夏衣霜

己亥初春少儼於竹上館

來重溫宋畫的理由。瞭解宋畫,就要去瞭解他們的審美能力、寫生能力及表現能力,知道他們的畫面是怎樣取捨,怎樣穿插,怎樣用筆墨語言表達的。我在替學生講解宋畫時,一定要講宋人為什麼這麼畫。除了要分析清楚他們的各種關係及具體的色彩造形外,還要瞭解宋人的審美,以及宋人的文化。

↑ **煙雲出沒有無間** 22 cm×65 cm 紙本水墨 2019年

　　工筆或寫意都是技法，都是為了抒發畫家胸中逸氣，表達他對世界的看法和理解。在我看來，其實沒什麼差別，合適工細的地方，我用工筆刻畫，合適寫意的地方，我用粗筆草草。筆在我手，意在我心，手中無劍，胸中有劍才是最高境界。過於強調工筆的所謂匠氣而不敢用工筆，與過於強調寫意的逸氣而多粗筆大意，都是拘泥不化的典型。

　　而現代人對工筆與寫意的理解太淺薄，以為勾線設色講求「三礬九染」就是工筆，並把中華人民共和國成立初期一些美院教授的作品當作範本，形成了固有的視覺經驗，動筆便離不開牡丹、荷花、仙鶴等內容，在技法上用一些撞色法或撞粉法就以為有高度，讓人一看便想起我們老家的「沙發套」。還有一路筆致雖細但也缺法，並沒有真正

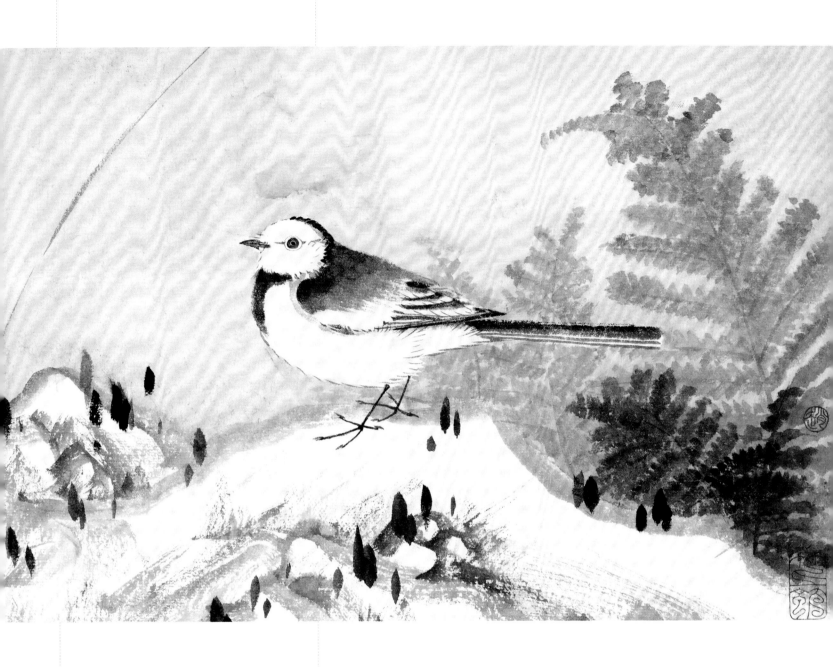

做到了「色不礙墨，墨不礙色」的藝術高度。再說到文人畫，即我們現在定義的寫意畫，這是中國「遺貌取神」的技法力求單純簡括，可捨去的盡量捨去。八大山人的禽鳥捨得只剩下一條鳥腿。而當今誤以為簡筆就是「天馬行空，鸞舞蛇驚」式，大筆揮毫，自己想怎麼畫就怎麼畫，有時挺野蠻挺暴力的。

對於我個人作品的表現形式來說屬於工寫兼施的小品畫可稍工致一些，講其情趣，稍大一點的作品可稍寫一些講求氣勢，有時也用沒骨法，總之隨情況而定，自己心裡真的沒有工筆與寫意的概念。黃賓虹曾講過一句話「減筆當求法密，細筆宜求氣足」。

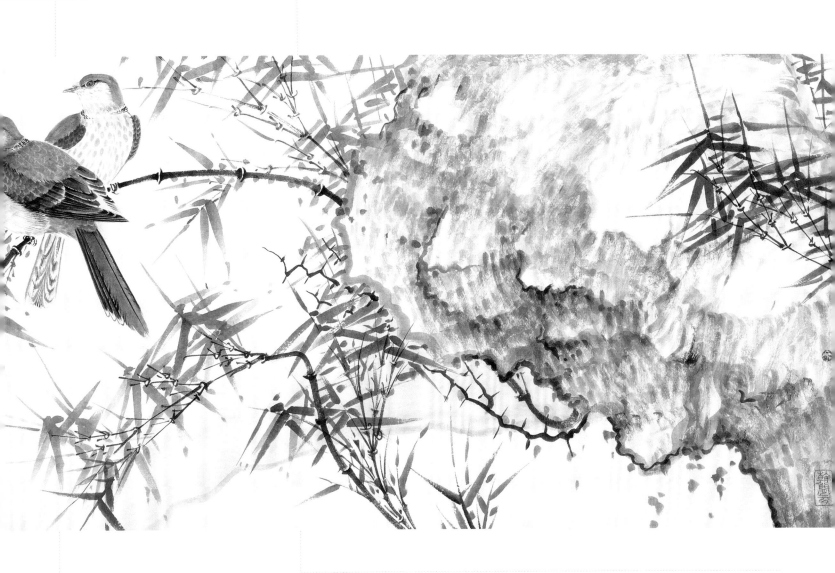

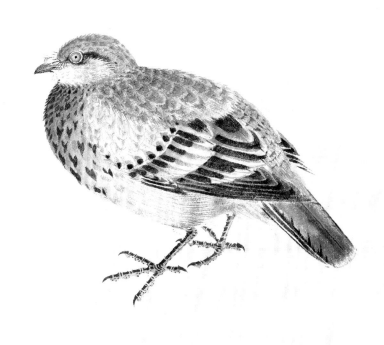

↑ 竹鳩圖　48 cm×180.5 cm　紙本水墨　2015年

一兩時亂浮水流林風作秋溪文意在時春竹館上嶼
經未勢休碧日長交山水暮歲亭月微明詩已之於小儀
明文甲五亥

問學

中國畫無論如何發展，核心不會變也不應該變。這種核心一是以線造形，二是國畫背後所蘊藏的道釋哲學。毛筆到今天儘管已經不再是主流的書寫方式，但中國畫骨子裡的審美，骨子裡的哲學並沒有變，中國繪畫強調的是線條造形，它與西方光影、色彩的藝術語言沒有太大的關係，線條造形強調的是線的質量，即畫雲能飄、畫水能流、畫石能重。這些都

↑ 清露濕幽草 30 cm×81 cm 紙本水墨 2019年

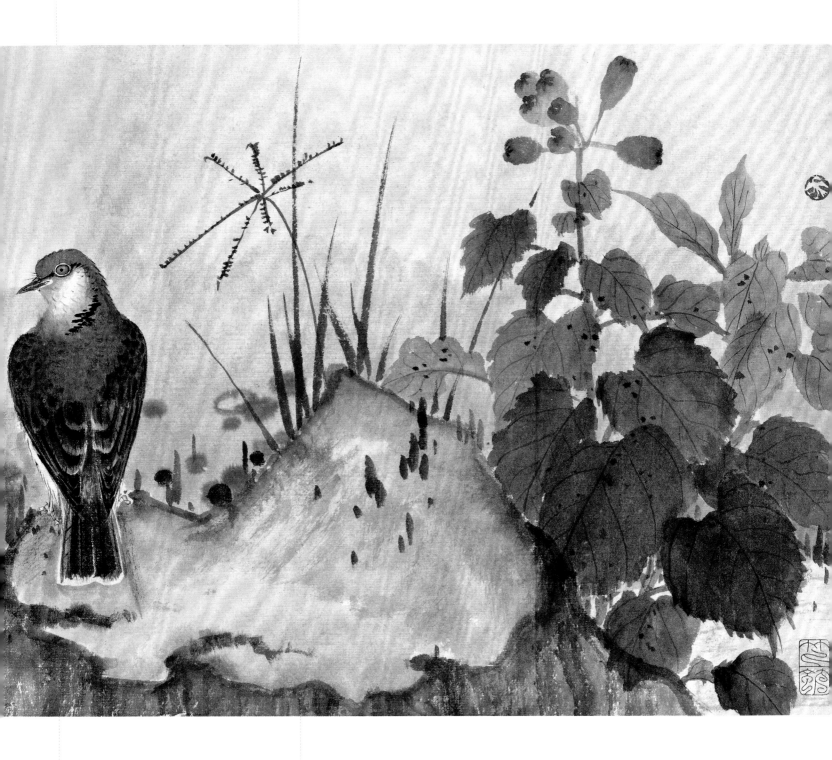

是從我們的書法線條而來的，所以，在我的教學中，對書法的訓練一直放到重要的位置。

而學習中國書法的第一關就是要解決提按關係。所謂提按就是寫字要有輕重關係，提能提得起，重要沉下去，而不是所謂的「粗細關係」。學會以書入畫可不是一朝一夕的事，它是一個長期轉化的過程，它沒有具體的定式，沒有規定什麼物象要用什麼線條，也許黃賓虹所提的用筆要平、要圓、要留、要重、要變這幾點對線條的要求是最好的詮釋吧！

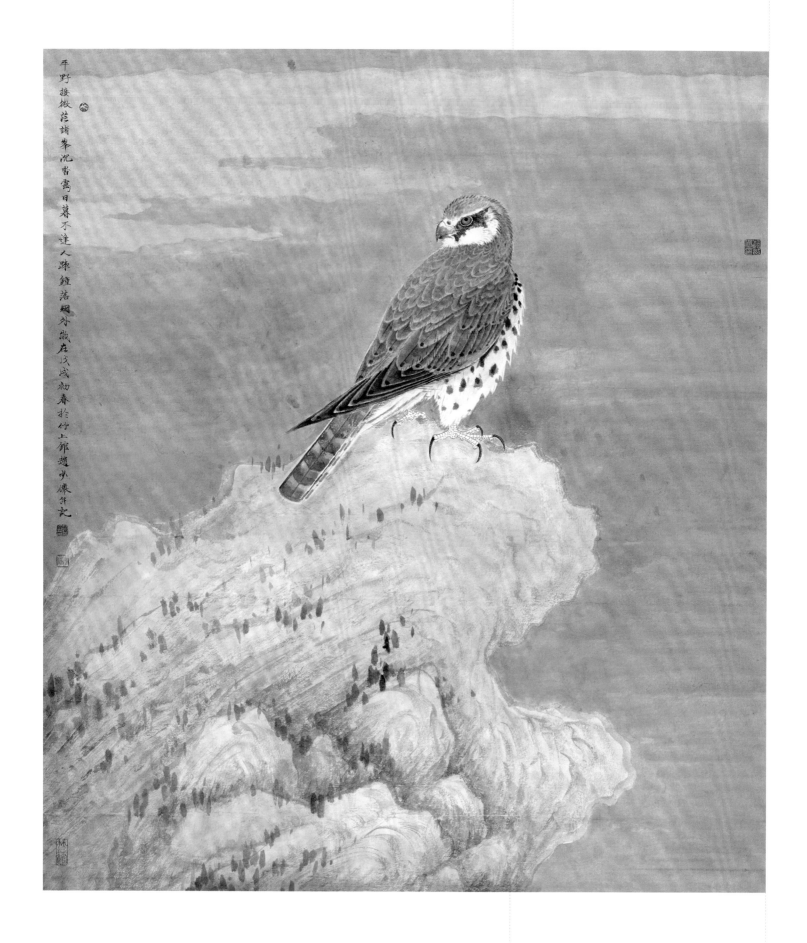

↑ **聳目思凌霄**　150 cm×120 cm　紙本水墨　2018年

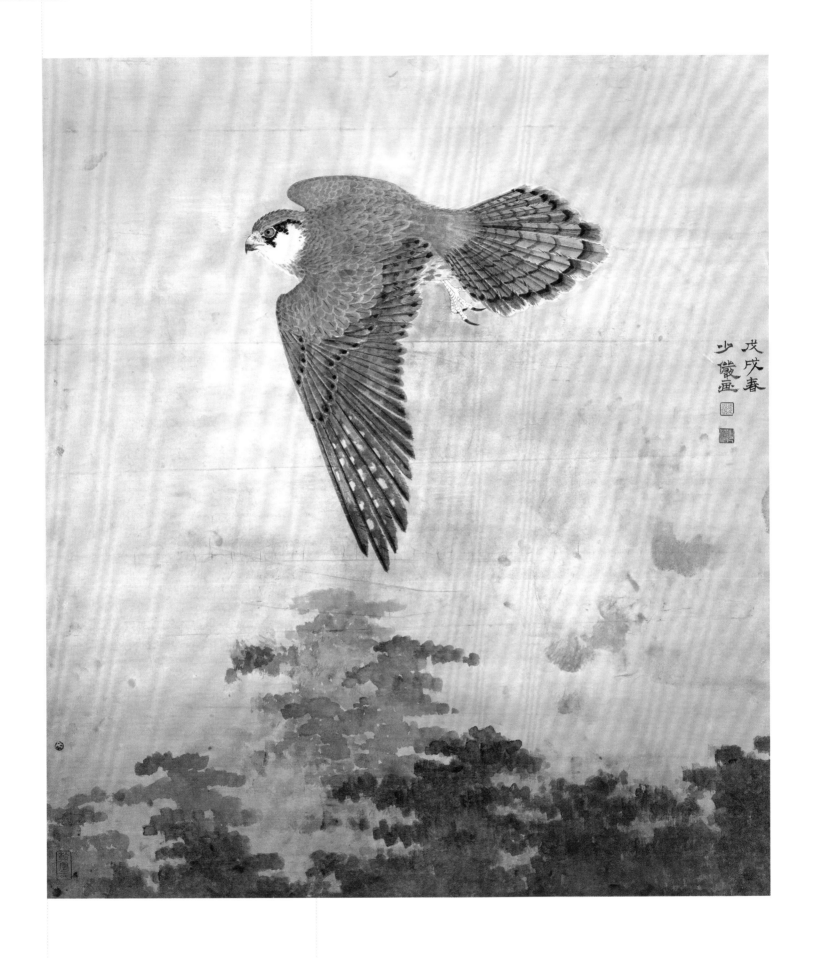

↑ 雪飛欲立盡清新　150 cm×120 cm　紙本水墨　2018年

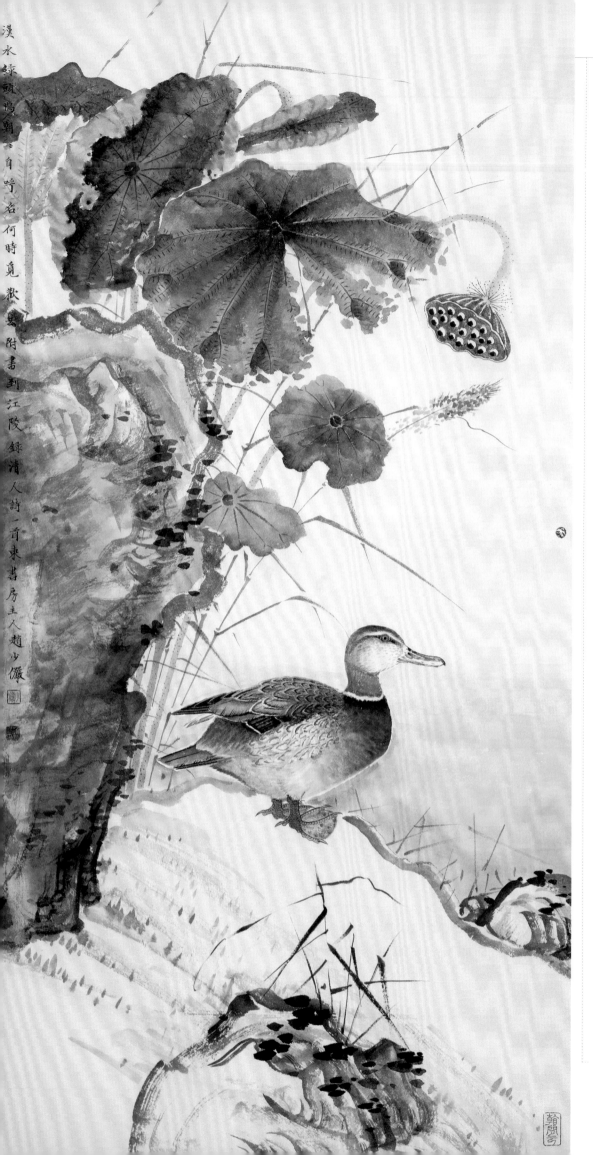

漢水綠頭鴨，朝飛向野磯。何時覓歡喜，附書到江陵。錄清人詩一首東書房主人趙少儼

舒野

131.5 cm×66.5 cm　紙本水墨　2015年

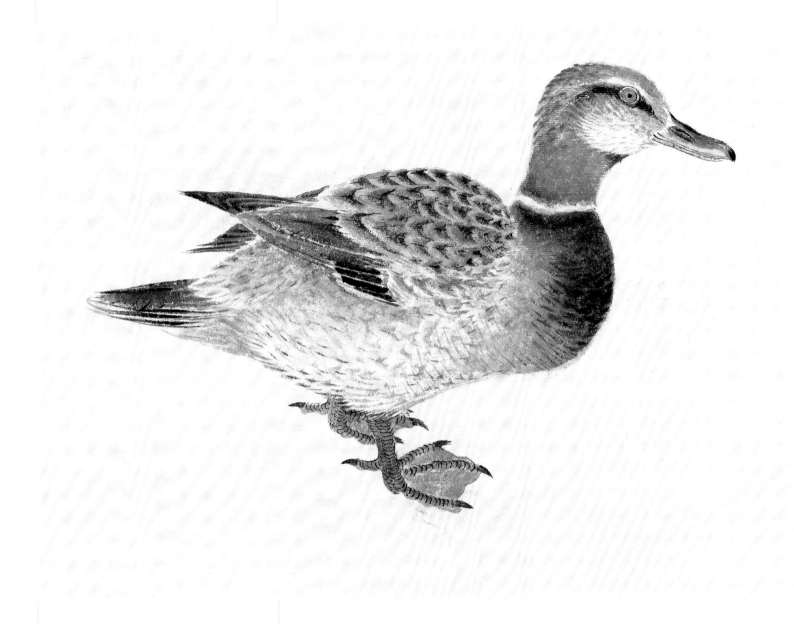

　　百川歸海，殊途而同歸，當下中國畫是趨於多元化發展的，有趨於當代一路的，也有趨於傳統一路的。在各大美術學院的國畫教學體系中還是以傳統教學為主，這條思路是對的。但是我一直擔心傳統教學以臨摹為主卻臨不出什麼東西，因為臨摹的基礎一是書法功底，二是理法分析。這兩關我們可以很清楚地看到，有多少學生可以在短短的幾年學習中能夠突破的。近幾年來我參加了一些聯展，其中有不少80後年輕畫家卻能脫穎而出，他們的勤奮與好學精神值得我們去學習與深思。

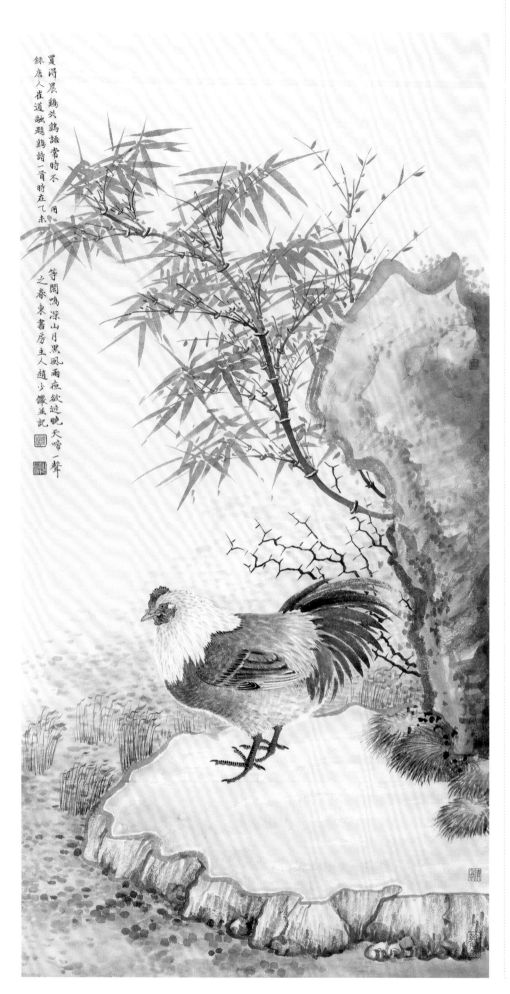

雄雞一聲天下白
131.5 cm×66.5 cm　紙本水墨　2015年

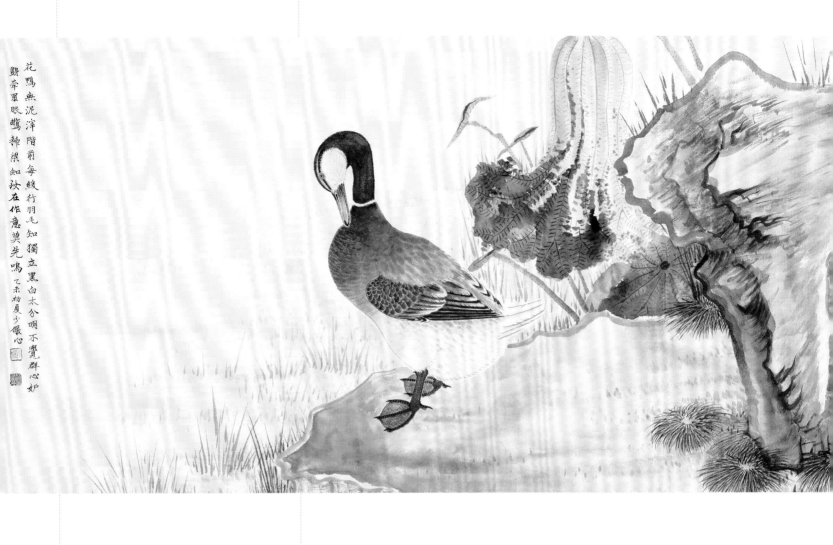

花鳥無泥淆階前每綾行羽毛知獨立黑白太分明不覺群心妒
嘆莩眾眼艦靜渠知汝在作意莫先鳴

乙未初夏少儼心

↑ **閒意**　66 cm×130 cm　紙本水墨　2015年

照片

現在我體會到繪畫技法是那麼的重要，因為學會技法才可以有力地去表達我們對物象主觀與客觀的呈現；但技法又不是那麼重要，因為中國畫最終還是要拋棄技法，不能因技法而忽略了情感的表達。所以說古人與自然是我們最好的老師。

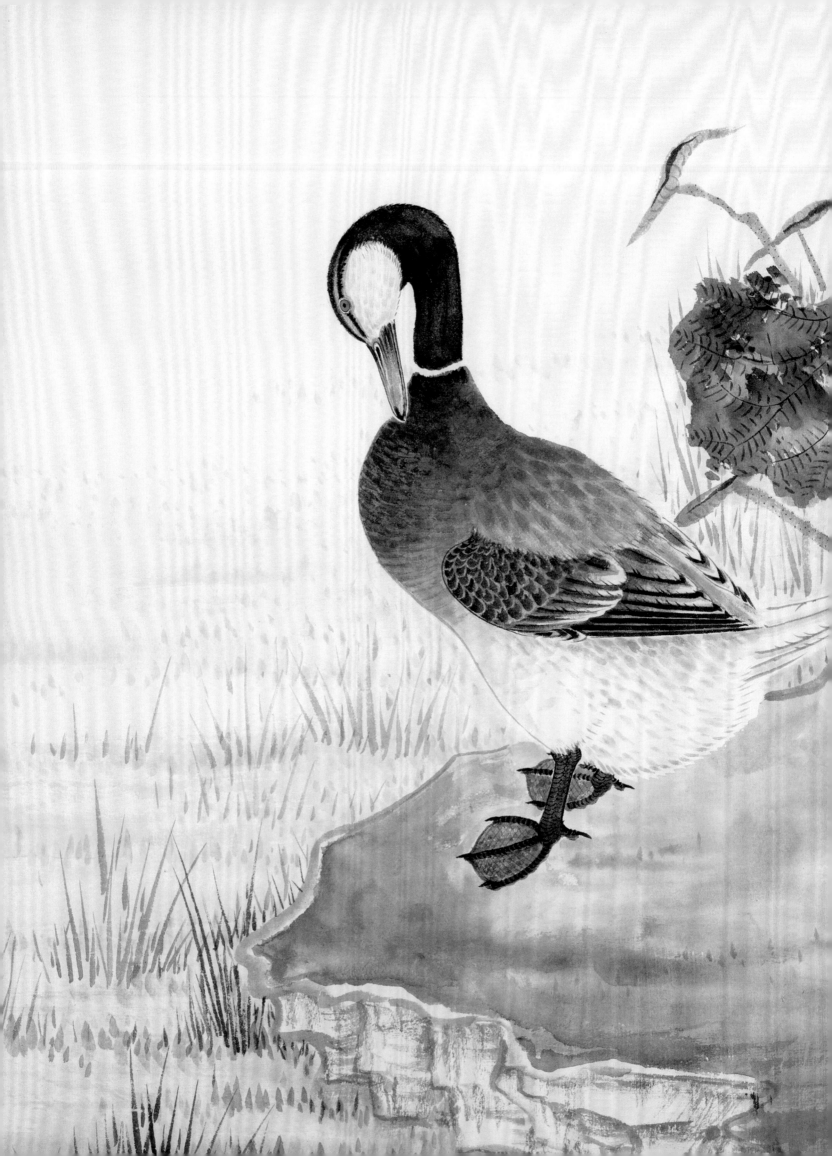

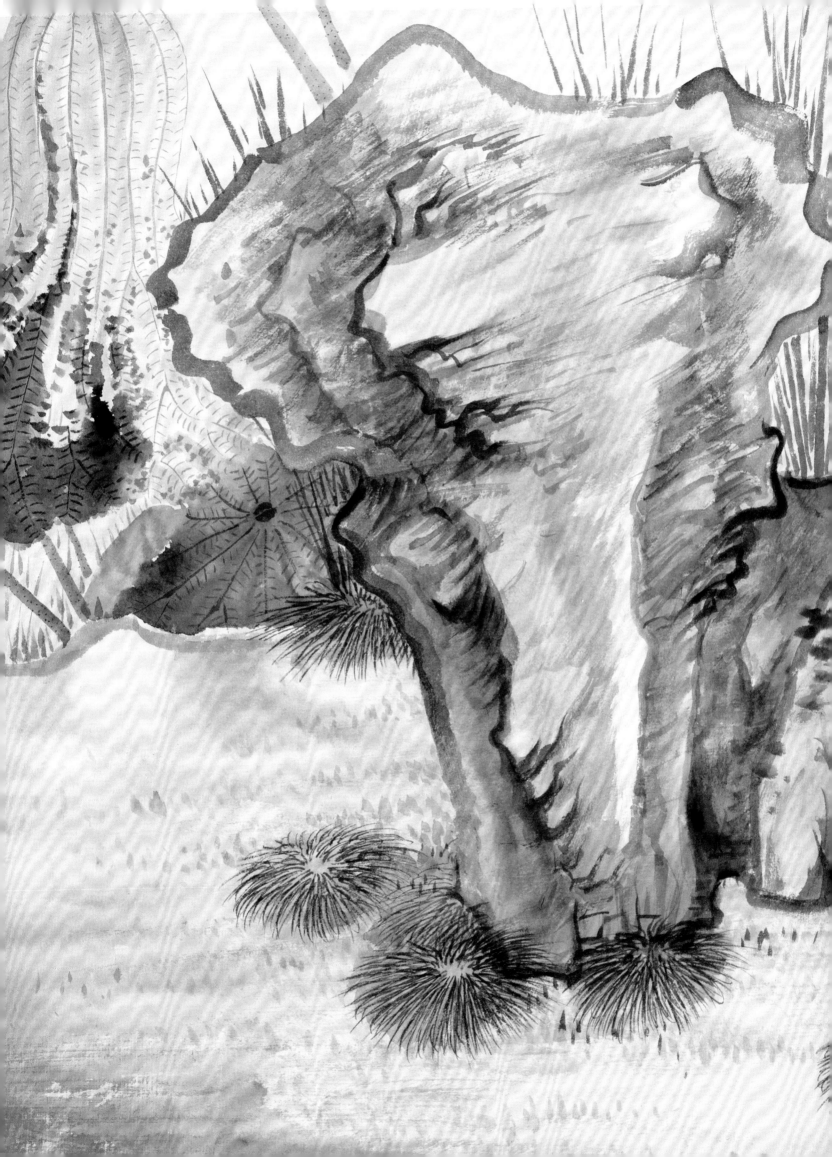

涉江弄秋水愛此荷花鮮
攀荷弄其珠蕩漾不成圓 甲午夏少嚴

↑ **新荷弄晚** 38 cm×60 cm 紙本水墨 2014年

聞說靜中偏愛竹自看踈密種秋烟唐人詩意己亥少儼

→ 聞說靜中偏愛竹　49 cm×30 cm　紙本水墨　2019年

寫生是畫家鍛鍊繪畫表現技法的基本功，中國畫寫生異於西方繪畫寫生，中國畫寫生強調個人的主觀性表達但又不牛客觀物理的呈現，講求取捨關係，盡可能地將所繪物象生動的部分呈現出來。換句話說，給你一個很無趣的物象讓你用中國畫獨特的筆墨語言在紙上表達得很感人，這就是中國繪畫的寫生。所以說，畫家要鍛鍊好自己的眼睛，不是說要看清對象而是要發現對象，窮常人所不能。

《宣和畫譜》中評趙昌「若昌之作，則不特取其形似，直與花傳神者也」。可謂一語道出"寫生"的真諦。對於我們現在的寫生教學大部分還是在跟風，背上畫夾到某山某園寫生，而且有甚者直接以毛筆書寫，好不痛快也挺像那麼回事。罷了，這是還沒有瞭解寫生的意義。我在寫生課上的教學實際也存在著一些困難，這與個人的基本功也有著密切的關係，因為我們要透過臨摹歷代一些作品來糾正我們日常的視覺經驗，要找到我們中國畫獨特的審美趨向而不是照葫蘆畫瓢，要面對雜亂無序的物象理出有序的畫面來，有法可循實屬不易。

→ 竹石圖　30 cm×43 cm　紙本水墨　2014年

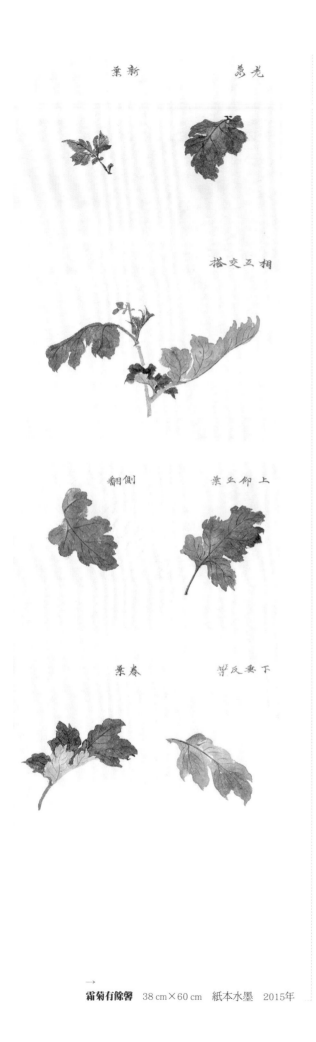

葉新　　葉老

相互交搭

側翻　　上仰正葉

葉卷　　下垂反葉

→ **霜菊有餘馨**　38 cm×60 cm　紙本水墨　2015年

質傲清霜色香含
秋露華謝有壬句少儼寫生

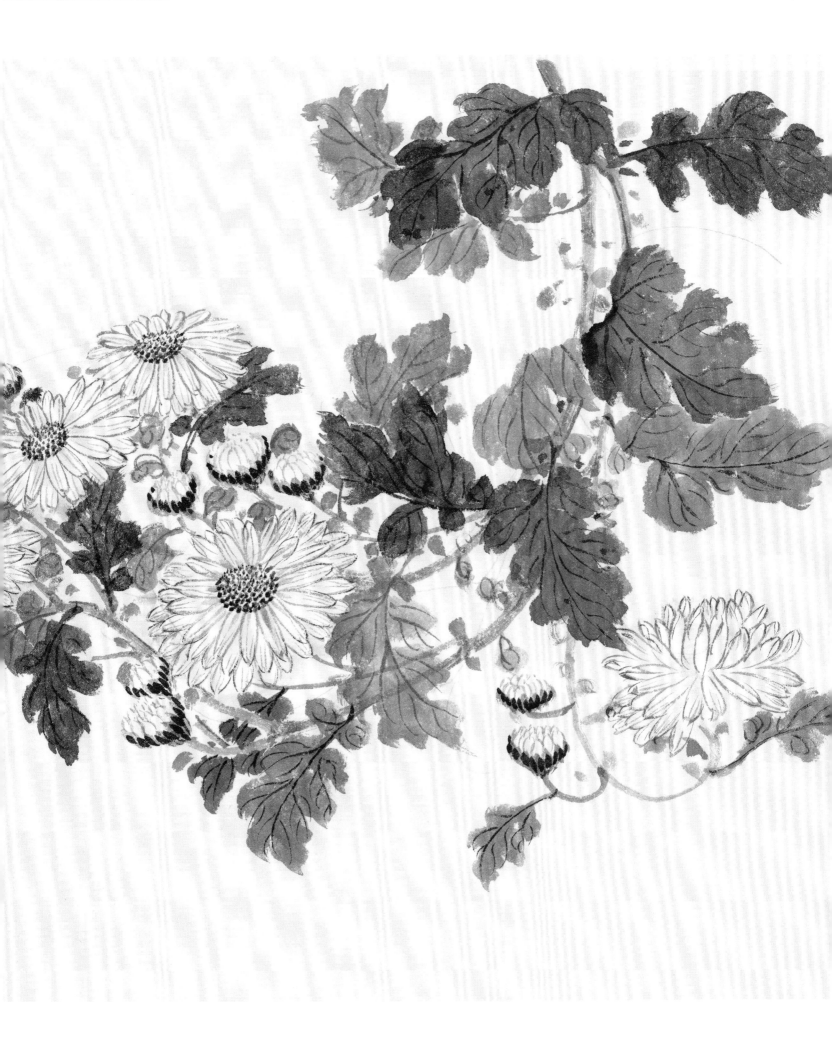

北國原野千里風雪縮袖爐火旁賭書消得潑

茶香萬事皆定隻等來季春光忽聞暗香透

擅香醉眼朦朧耳看去朧梅吐蕊唳風雪傲立

江山一點黃案幾雲雀叫杯中紹興黃牆上美

人醉滿院金色應雪芒牡丹艷桂花香一襲黃

杉滿庭芳金羽片‧應雪色臘梅嬌枝頭无懼

風狂細思量歲月長何廈燕風霜晴日猶愁風

兩世人說短論長晴風皓月誰人賞晴香茵展

一壺濁酒暖心腸寒雪臘梅出鋒芒且趁閒身

木光放我幾許跅狂二十四橋明月夜醉他三

萬六千場山河壯臟梅香千種美酒且醉去一

曲滿庭芳時在丙申暮春之初少儼於竹上館

朔風撼破慶土廬凍雲隔月天獺糊典名卅色混色界廣平心事
今何如梅花荒凉倨無主好春不到江南土羅浮山下藜黃甄瑪
瑶坡前荊棘兩相逢可惜季少多競賞桃杏誇豪奢老夫欲
語不忍語對梅獨坐長咨嗟昨恒天寒孤月黑蘆蕘蕘風吹
不得獨饞夢老皮蒙茸黃沙萬里無顏色老夫漢瀟歸嚴阿首
鋸白雪我梅花興甜拍手長嘯歌不問世上官如麻少儼文綠九
章題梅詩一首時在丙申初夏於榮寶齋畫院並記

除日常的教學內容之外，更多的時間，我還是把書法與梅蘭竹菊的練習提至重點。中國畫首先是用線造形的藝術，所以線的質量直接影響到作品的品質，所以是書畫並重。

在書法教學中多以小篆為主，楷書為輔。篆書的練習一般人認為是寫得勻一些、結構寫得穩一些而已，其實不然。透過對小篆的練習最重要的還是練習個人的腕力與筆力。首先要將線條寫勻、寫挺、寫圓，然後要在平和中求變化。這種變化也是在大量的練習後才能發現並能體會得到的。學習楷書最怕寫成「館閣體」，尤

↑ **滿庭芳** 39.5 cm×83 cm 紙本水墨 2016年

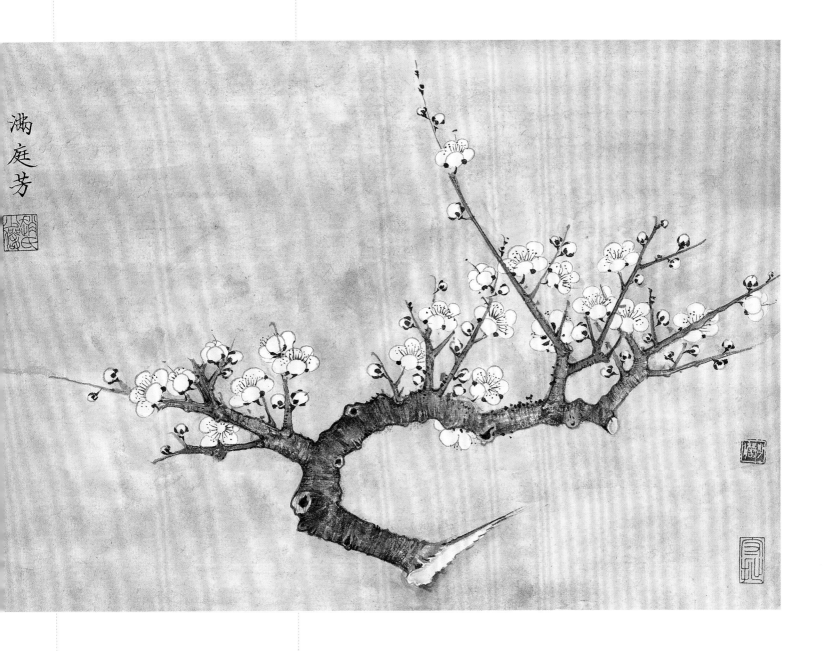

其寫得「四平八穩」如「公式」一般。首先在篆書的線條質量基礎上，再入楷書點
畫間。在寫同一字的多橫與多豎時，要找出它們之間的關係與變化來，不能像「擺
火柴棒」一樣平鋪直敘，要把字間的提按、輕重、緩急、巧拙等關係寫出來。其實
這幾項節奏關係是大家都知道的，但真能做到的還真不多，這與平時只去苦練，而
不去動腦筋分析有著重要的關係。所以我在書法教學中不鼓勵學生只追求量，而不
重視「質量」。哪怕一天只寫好幾個字也是有進步的，幾個字比寫幾沓「無心」的
字要強得多。

籍洪達

山東東昌府人。2009年畢業於山東師範大學美術學系，獲學士學位；2013年畢業於中國藝術研究院中國花鳥畫創作專業，獲碩士學位；2013年任職於文化部恭王府管理中心；2016年就職於中國藝術研究院。獲2017年北京新尚誼藝術基金會青年畫家扶植計劃暨繪畫新銳展「優秀獎」，2016年文化部青年拔尖人才，獲國家藝術基金2014年度美術書法攝影創作人才資助項目。《中國書畫》雜誌社畫院院聘畫家、中國畫創作研究院青年畫院學術委員。承擔文化和旅遊部「一帶一路國際美術工程」，承擔由中宣部、財政部、文化和旅遊部、中國文聯主辦，中國美協承辦的《不忘初心 繼續前進——慶祝中國共產黨成立100周年大型美術創作工程》。

參展情況

2014年	心印寄靜—籍洪達中國畫作品展
2014年	為中國畫：全國高等藝術院校花鳥畫教學研討會暨教師、學生作品展
2014年	《肖像進行時！——中國當代城市生活》—首屆《恭王府· 時代肖像藝術展》
2015年	《藝彥清聲—恭王府青年美術家推薦計劃第一回》作品展
2015年	筆墨· 新勢力—人民美術出版社邀請展
2015年	氣正道大—當代主流中國畫名家學術邀請展（第二回）
2016年	變革中的水墨藝術聯展
2017年	丹青華茂—當代青年中國畫家提名展
2017年	靜觀文象—籍洪達國畫作品展
2018年	水墨新浪—當代青年水墨畫展
2018年	學院—中國畫教學與創作論壇暨全國青年教師中國畫邀請展
2018年	新粉本—當代中國工筆畫2018年度提名展
2019年	學院新方陣第十二屆年展"九零九零· 新粉本"

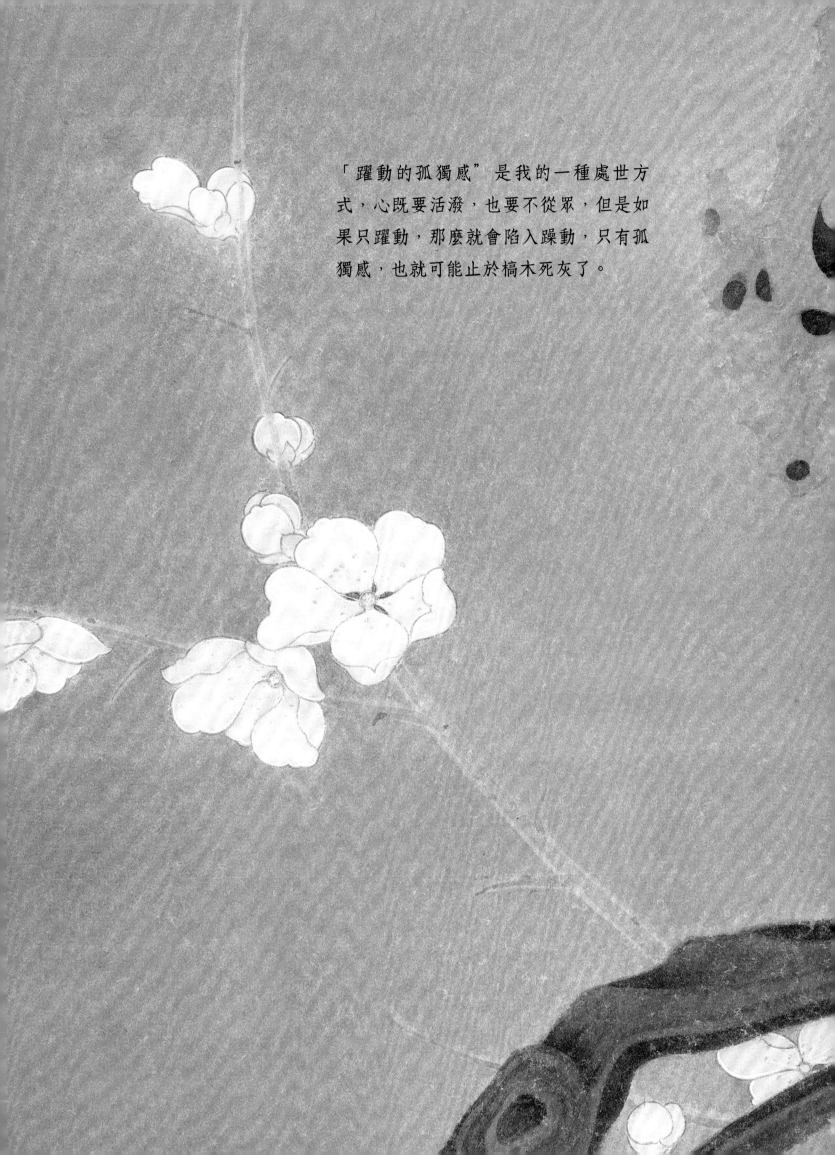

「躍動的孤獨感」是我的一種處世方式，心既要活潑，也要不從眾，但是如果只躍動，那麼就會陷入躁動，只有孤獨感，也就可能止於槁木死灰了。

與古對話

籍洪達牛性靦腆、內斂，山東人，
卻有點男生女相，書生氣十足。因其讀書
時，上過我開設的"中國古代繪畫作品導
讀課程"，故有所接觸。印象中，他比一
般學生勤奮，於傳統著力甚多。雖交談間
亦流露出對「古」與「今」、「舊」與
「新」的糾結，但其內心相對平靜，能釋
然於時下流行之風，專注古人。這種選擇
在他的同齡人中，顯得有些特別。一般而
言，年輕人容易被今天的世界所感觸、影
響，並因此選擇更為新穎的藝術樣式、理
念。但洪達卻似乎游離於他的時代，潛心
於看似「老舊」的視覺形態。在80後身上

←
肆夏 41 cm×41 cm 紙本設色 2015年

←
率而不羈 47 cm×47 cm 紙本設色 2015年

看到如此文化態度，著實令人驚訝。

　　驚訝，不僅因為他選擇了不同於同齡人的繪畫樣式，更因為他敢於選擇的勇氣。傳統，在中國文化史中向來不是速成的。它需要長時間的浸泡，在不斷地體驗中感悟、消化。或可以說，新的創作方式相對容易獲得成效，但傳統方式卻難能短期奏效。諸如線條、積染以及畫面氣質的營造，看上去細微的變化、提升，往往需要經年累月的伏案過程。正如潛行傳統之路的洪達，雖面貌初成，然用線、用墨仍有錘煉、提升的巨大空間。可見，選擇傳統的洪達，其實是選擇了一條漫長的"與古對話"的自我修行之路。（**杭春曉**）

→ **寒月**　41 cm×41 cm　紙本設色　2015年

→ **秋曉**　41 cm×41 cm　紙本設色　2015年

更為甚者，傳統並非簡單的技術體
驗，亦非可規劃的思維訓練，而是一種文
化感覺的熏陶過程，需要相關歷史經驗作
為基礎。所謂畫外三千卷者，指的正是這
種「感覺」。對洪達這代人而言，獲取如
此「感覺」的培養，並非易事。現代生活
的快捷、功利，與傳統所需要的優雅、超
脫相去甚遠。與之相應，現代人的美學體
驗在日常生活中也與古人不同。在如此條
件之下，研習本即強調漫長體悟過程的文
化形態，可謂難上加難。洪達能夠直面
如此具有難度的挑戰，單其勇氣而言就

繪畫品記　34 cm×34 cm　紙本設色　2014年

寒汀游心　34 cm×34 cm　紙本設色　2015年

令人佩服。或許，正是因為選擇了「與古對話」，洪達在生活中也相應地改變了自己，使他具備了同輩人很少具有的書生氣。與他相交，平和順暢中帶有一點文靜。所謂「魯人南相」，在洪達身上，或是因為他在繪畫方面的文化選擇。

就此而言，選擇了「與古對話」的洪達，不僅是繪畫本身的選擇，還是一種生活體驗方式的選擇。在這條路上，時間與耐心往往是決定能否「通融」的基礎條件。顯然，洪達具有這種走向「通融」的條件。（杭春曉）

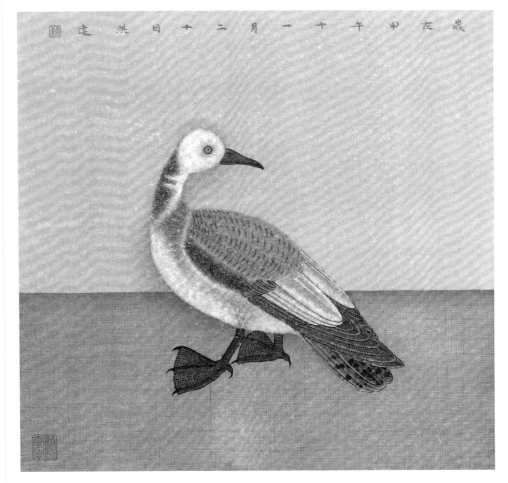

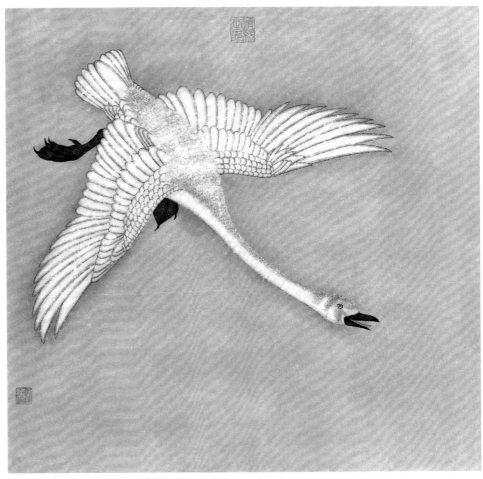

→
霜降　47 cm×47 cm　紙本設色　2014年

疏遠淡泊　50 cm×50 cm　紙本設色　2015年

仰觀吐曜　26 cm×43 cm　紙本設色　2019年

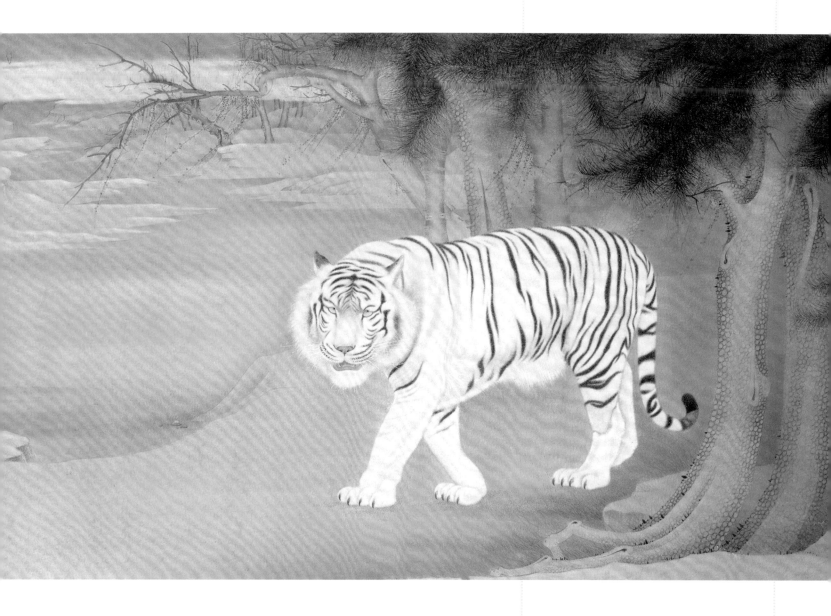

↑ **鴻蒙闢境** 26 cm×42 cm 紙本設色 2019年

創作技法

朽炭起稿,朽炭，柳條是也,宋鄧椿《畫繼》云:「 畫家於人物, 必九朽一罷",此處「朽」字即是取柳條劈細削圓如香線一般,去皮晾乾,皆燒成炭,用以起畫稿,今可用較軟的鉛筆代之。

小幅紙絹薄而透,另取紙畫稿,覆於上可用墨勾,而吾喜用大幅厚紙裁小用之,懸於壁上,隨意勾取,可伸可縮。

虎者,筋力精神,毛骨隱起,莫謹毛而失貌,當取其原野荒寒,不就羈靮之狀,然後以筆落墨,以寄筆間豪邁之氣。

樹法要四面俱到,向背俯仰,於曲中取之,松柏古槐等樹身可用捲雲皴法,但需上下左右有變化,巧妙留白,有向背之意。

前人之畫深遠潤澤,在於染法,無論紙絹,未完之時需用清水洗去浮墨,而後再三揮染,令墨色浸染紙絹之中,如此再三,方可見悟,今人怕傷紙絹多不敢用,實則無礙。

勾勒皴擦為用筆,渲染則為用墨,墨法在於濃淡乾濕、烘染托暈,吾留白不喜用白粉厚染,常用掏染法染之:先用清水護住留白處,用淡墨橫掃而過,而後用清水筆吸盡留白處墨跡,筆需一吸一洗,如此畫中留白處方可得「潤而不邪」之味,此謂用水之妙,此法需用上等松煙淡墨層層積染至此,方可得蕭疏淡遠之意,中間亦可用分染之法托出白虎之形。

繪畫自始出便作筆墨加法,七八分時當用筆墨減法,以清水將整幅紙絹打濕,如揭裱之狀,然後以排刷自上而下,自左而右,反復洗刷,不可逆行。如有提白處可用小筆慢慢將墨洗去,露出底紙,提白之筆當用狼毫或小號油畫筆最妙。

畫末如確需用白粉提染,需以清水將紙絹打濕,待七八分乾時用胡粉分染,此亦為將白粉注入紙絹之意。

畫境有兩字,曰「活」「脫」。活者,生動也;脫者,畫與紙絹離,觀者但見花鳥樹石,而不見紙絹。

↑ 寒秋玄霜　200 cm×117 cm　紙本設色　2018年

↑ 博雅達觀之一　90 cm×50 cm　紙本設色　2017年

← **嫩寒清曉**　48 cm×36 cm　紙本設色　2018年

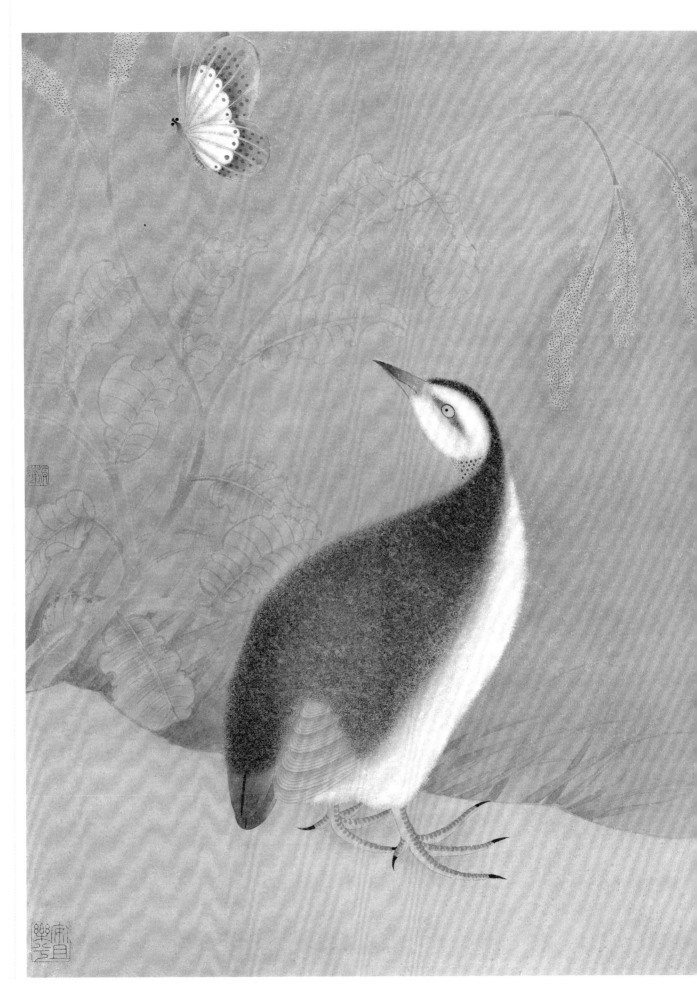

隨雲散馥　48 cm×36 cm　紙本設色　2018年

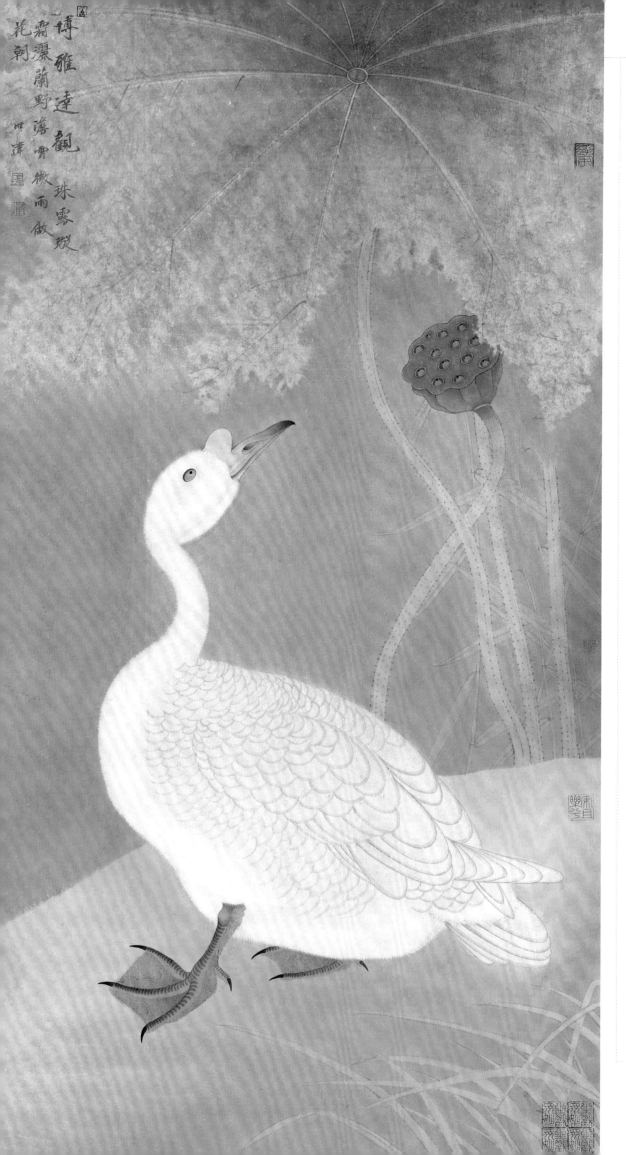

博雅達觀
93 cm × 50 cm　紙本設色　2018年

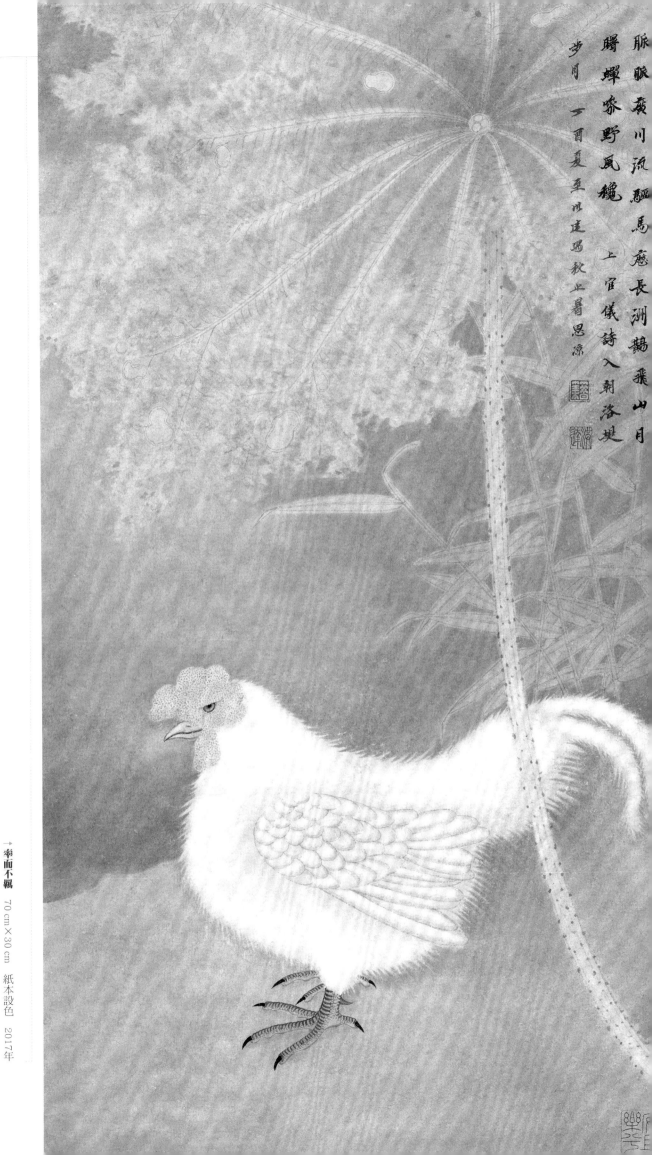

脈脈廣川流驅馬歷長洲鵲飛山月
曙蟬噪野風秋上官儀詩入朝洛堤
步月

丁酉夏至後連遇秋此暑思凉

率而不倨

70 cm×30 cm　紙本設色　2017年

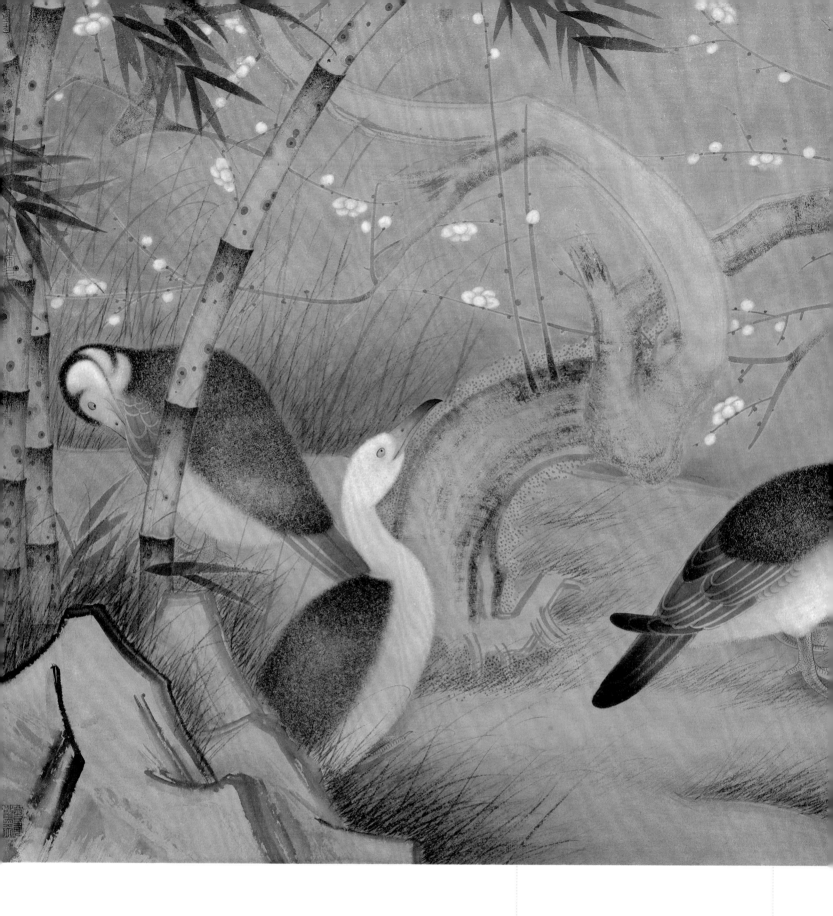

古今相衡

　　雖然所有的經驗圖式都是可貴的，而「作品定位」也是形成個人風格的必
要之舉，但「風格固化」卻不是年輕畫家該選的上乘之策。回顧我近幾年的作
品，有大寫意現代人物和工筆花鳥、工筆人物，也有小寫意現代人物、花鳥，都

↑ **華煙嘉景**　70 cm×140 cm　紙本設色　2017年

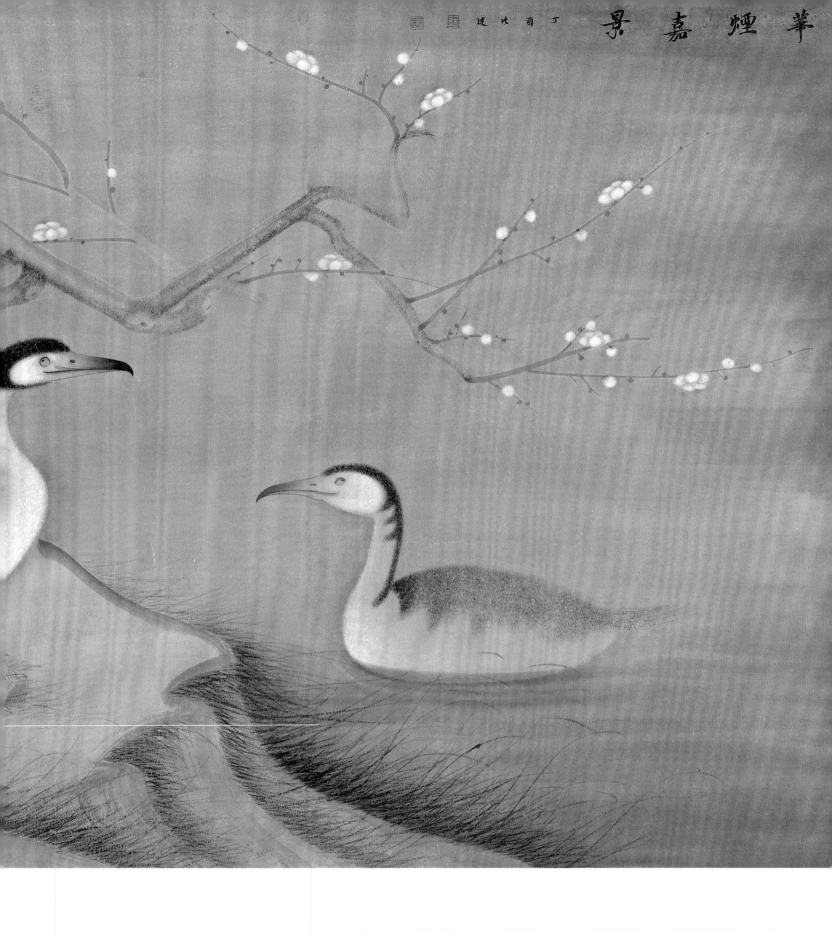

是不斷擴充自我的繪畫語匯，豐富繪畫體例的結果。接下來的藝術創作，我還是
會堅持這種多元化的選擇，探求傳統筆墨規律，同時關注當代審美思想的變動，
不斷凝練出自我的風格，繪畫筆法、語言、畫面題材和思想內涵肯定會隨著年齡
閱歷的增長不斷豐富。

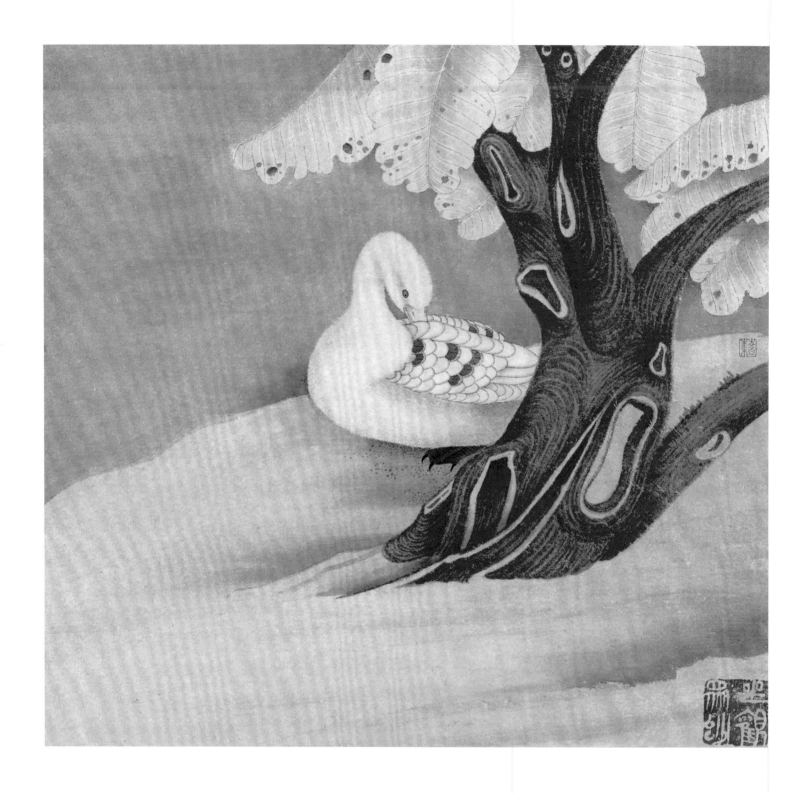

　　其實，藝術作品並不都是教育性、思想性的，僅形式美本身便具備強烈的審美內涵，它會傳遞給你一種感覺，或震撼，或愉悅，或抒情，或悲愴。進一步探究其思想內容，大多數是作為一種心靈的震撼和慰藉，構建一座與觀眾產生共鳴的橋梁。相信不同的人看到我的作品，會有各自的理解和思考，這種感悟對我是開放性的，對觀者來說是獨立性的，觀者或許能找到「超然物外」，或許能看到「古今相衡」，或許理解為「希望的永存」，任何一種結果於我看來都是歡迎的，對我接下來的創作都是難能可貴的啟發。

↑ 雅風　50 cm×50 cm　紙本設色　2015年

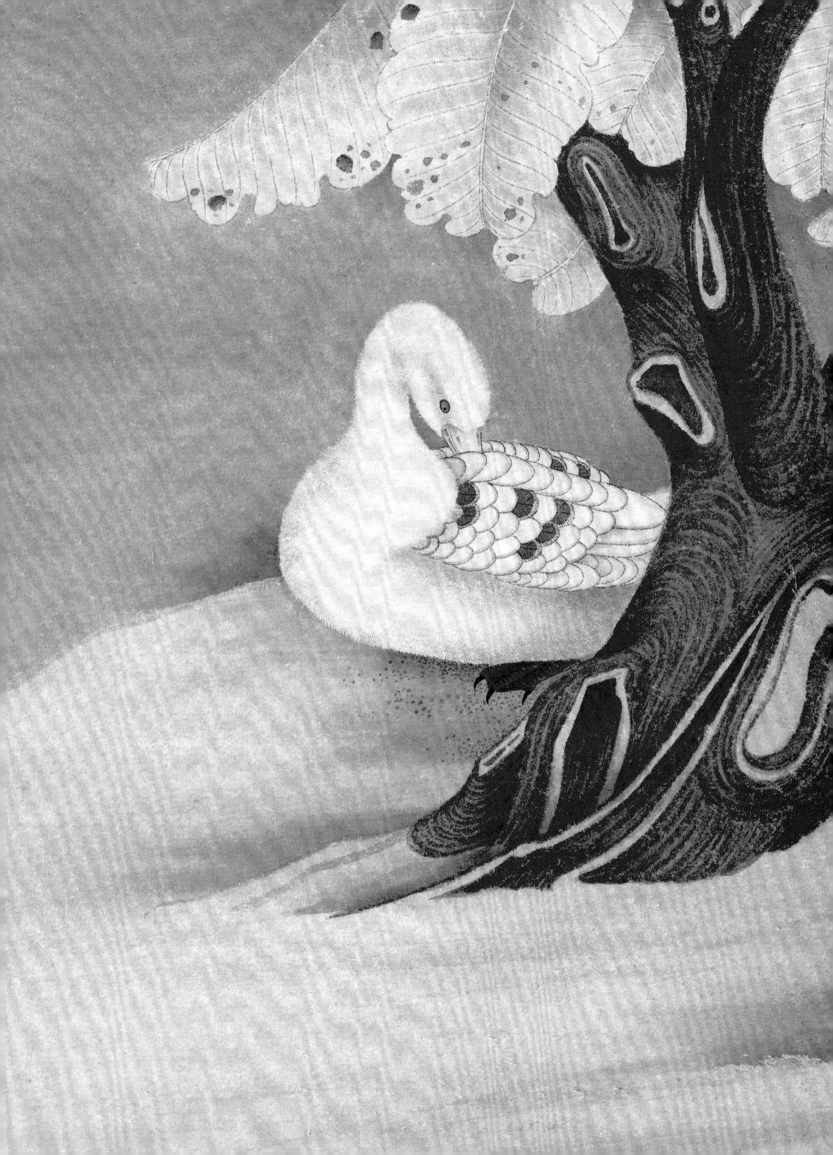

與「古」的對話，是置身於完備的中國語境，讓其中承載的哲學思想和審美意識賦
予繪畫獨特的「意」「象」的章法。《禮記》有云：「過行弗率，以求處厚」，透過技
法學習、臨摹真跡，不斷錘煉繪畫技巧的同時，必須飽覽畫論典籍，「以道馭藝」，強
調作品的精神支撐，避免流於空洞單一的技巧展示。要長期浸淫其中，在不斷地體驗中
感悟、消化。諸如線條、積染、畫面氣質的營造，哪怕看上去細微的變化和提升，也往
往需要經年累月的伏案過程，如此漫長的體悟過程，精心方可表述自如。

↑ **若古若今** 100 cm×200 cm 紙本設色 2015年

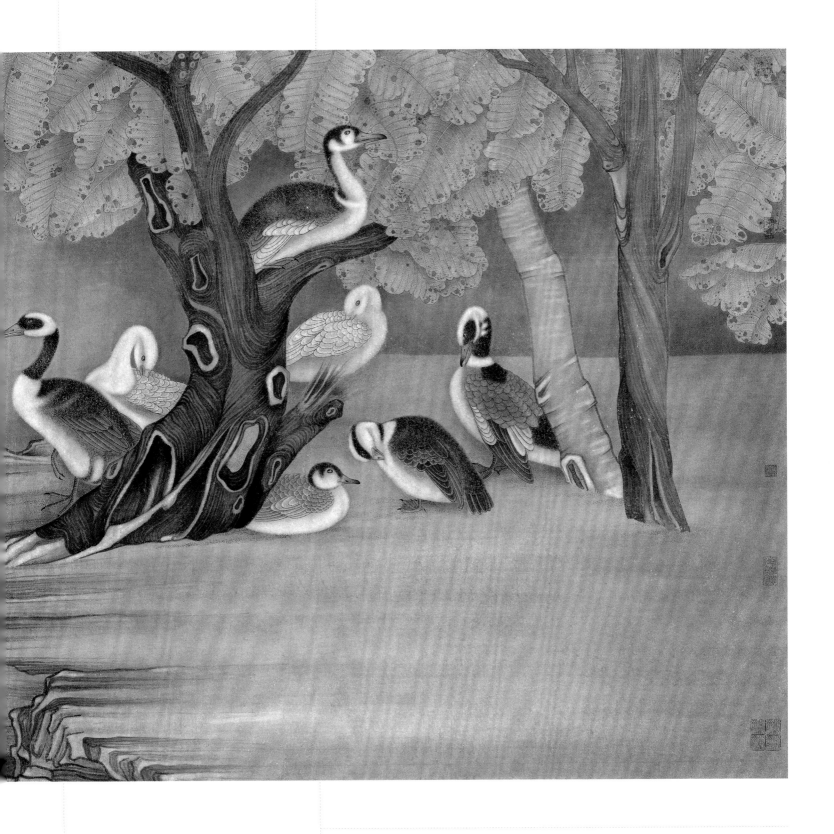

我始終覺得，年輕的時候深入傳統是很有必要的，且不論水墨的技法需要
在傳統中長期熏陶，汲取養分；至於繪畫題材和樣式中的古意則與我一貫的文
化信仰有關，我偏愛中國傳統文化價值觀，其中的「靜謐」「悠遠」為我設定
了超然物外的創作意境，也是我個人「修禪悟道」的一種方式。

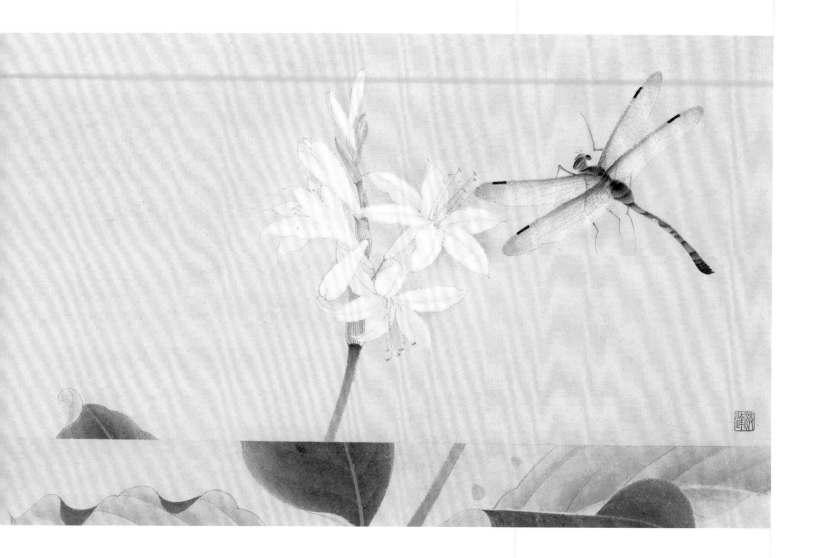

↑ **刊盡雕華** 26 cm×43 cm 紙本設色 2019年

「躍動的孤獨感」是我的一種處世方式，心既要活潑，也要不從眾，但是如果只躍動，那麼就會陷入躁動，只有孤獨感，也就可能止於槁木死灰了。當今的消費社會，讓我們容易依附於外在之物，變得不是自己了。藝術的開端其實不是「當下直接的反映」，而是要觸及「生活之未及之處」，如果僅僅只是反映生活，那麼只會加深對生活的迷惘，反而這個時候藝術要「緩」，藝術要呈現生命的空間。在接觸外部世界時，對草木山川、人文世相的一切感懷關照之情，可以稱為「觸景生情」「感物生情」。繼而辨清各個事物所表達的情致，循著這種情致在自己的內心形成映射，細細品讀，透過「感」與萬物建立一種情緒上的「合

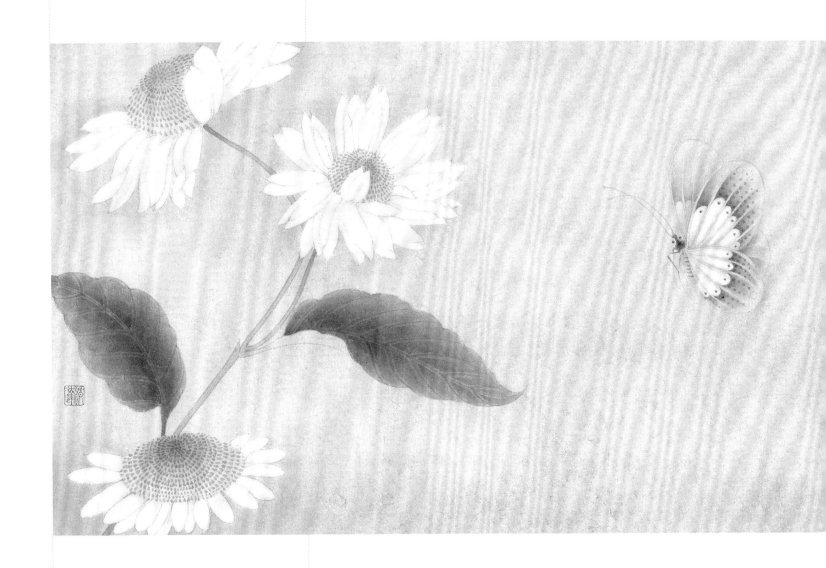

↑暮靄　26 cm×43 cm　紙本設色　2019年

一」，生成讚賞、喜愛、共鳴、悲傷、憐憫、詠嘆、惋惜等任何情感。這種審美
意識的關鍵在於人處於自然的場域裡面，主體看待萬事萬物的角度必須是平等
的，而非凌駕之上，由此才能萬源皆備於你，由此所得到的感悟才會是恬淡的，
恬淡到「靜寂」、「閑寂」甚至「空寂」的地步。這種親身體驗的生命經驗是非
常重要的，所以你會在我的畫面中看見枯乾的荷葉、月下的白梅、搖曳的蘆葦、
斜倚的坡草、踱步的野鴨、靜立的白鶴，仿佛都是若有所思，似有所語，其實就
是因為在創作時不斷將自己的內心視角與「物」反置，反映在畫面中便是這種種
情致。

行路有何難我曾渡天柱无巖三奎太句
戴閣終南直到上京王者地

逸正不離之一　36 cm×48 cm　紙本設色　2018年

借古開今

　　中國畫中的傳統和創新並無悖逆之處。選擇繪畫專業的人，首先必須要研讀古代畫論、學習繪畫基本技巧、臨摹經典作品，方能領會繪畫之奧義，並具用筆著色之技巧，「師古人」「師造化」，如此才能成為一名基本的「繪畫事業工作者」。當然，只有「繼承」顯然是不夠的，無論是透過繼續豐富閱讀視野和實踐經驗得來的繪畫感悟，還是透過汲取西方藝術精神，觀其形式，仿其構圖，都

相如正剝同依東魯聖人家

濰達

是體悟式的主體性經驗累積，這也正是「得心源」的妙處所在。

　　實際上，從長遠的歷史觀點而論，傳承和創新的實質是相互雜揉交織的，傳承是相對於未來時空而言，創新則為反觀逝去時空而論。整個中國畫的發展歷程便是如此，而於單個繪者主體來說，傳承和創新恰恰蘊藏在每一次的創作中，既有對以往作品的不斷審視反思，又有對筆下作品的當下研磨。

↑ **高人氣度** 36 cm×48 cm 紙本設色 2018年

　　任何斬斷水墨與中國文化氣質內在淵源的做法都是一種短視的偏見，我們無法迴避傳統水墨的深厚歷史及其中強大的精神感召。只有以多變的視角看待傳統和創新，在技藝精湛的基礎上，探究作品的意蘊和內涵，才能賦予其相應的藝術價值。臨摹的重要性也正於此，臨摹可以讓幾千年來古人總結的繪畫語言技

法、繪畫圖式、審美意象瞭然於胸,這是積累豐富繪畫經驗的一種方式。我在臨
摹古畫時是要盡量接近原作的,從構圖到用筆、暈染以及造境,這樣才能深刻地
去解讀這幅作品的實質所在,才能提取自己需要的繪畫元素,要用放大鏡的方式
去觀察古畫中的每一個結構、每一處運筆。

↑ **物華天寶** 50 cm×70 cm 紙本設色 2017年

← 罄折俯望　48 cm×36 cm　紙本設色　2018年

→ **徐樂畫藏**　48 cm×36 cm　紙本設色　2018年

← 盤礴睥睨　48 cm×36 cm　紙本設色　2018年

→雕華撰逸　48 cm×36 cm　紙本設色　2018年

其畫作中對形象與色彩的處理初看是寫實的、嚴謹的，但是細細體味就不難發現，他的造形處理有著強烈的形式感追求。對於普通欣賞者而言，人情物態的生動趣味、淡漠瀟散的空間意境已經足以打動人了，而對於美術專業人員來說，他的造形整飭簡潔，單純明快，畫面中幾個大點的線面從疏密、虛實、開合等方面和諧地呈現出來，顯示出畫家經營畫面的精湛功夫。「象」作為畫面的要素之一，恰到好處地被洪達展示和隱藏著，既不至於使畫面單純臣服於視覺感官，又不至於使畫面境象索然、無象可味。

↑ 宿麻興懷　41 cm×141 cm　紙本設色　2018年

象之所立，在古典西畫中源於光影、源於透視，總之源於視覺。但在傳統中國畫中則似有不同。中國畫之象源於一種類似通感的心理綜合效應，用謝赫的說法，叫作「應物象形」，而不是「視物象形」。洪達的工筆畫就是典型的「應物象形」，他以極大的力氣打進傳統，尤其是宋元繪畫傳統。而宋元繪畫之所以成為經典，核心價值就是在於其筆墨形式、物象造形、主體精神三者高度交融。尤其是筆墨，在宋元經典繪畫裡，真可謂微妙入神。（馮令剛）

楊立奇

1979年生於山東省招遠市。南京藝術學院花鳥專業研究生，現在南京藝術學院任教；南京市政協委員。

參展情況

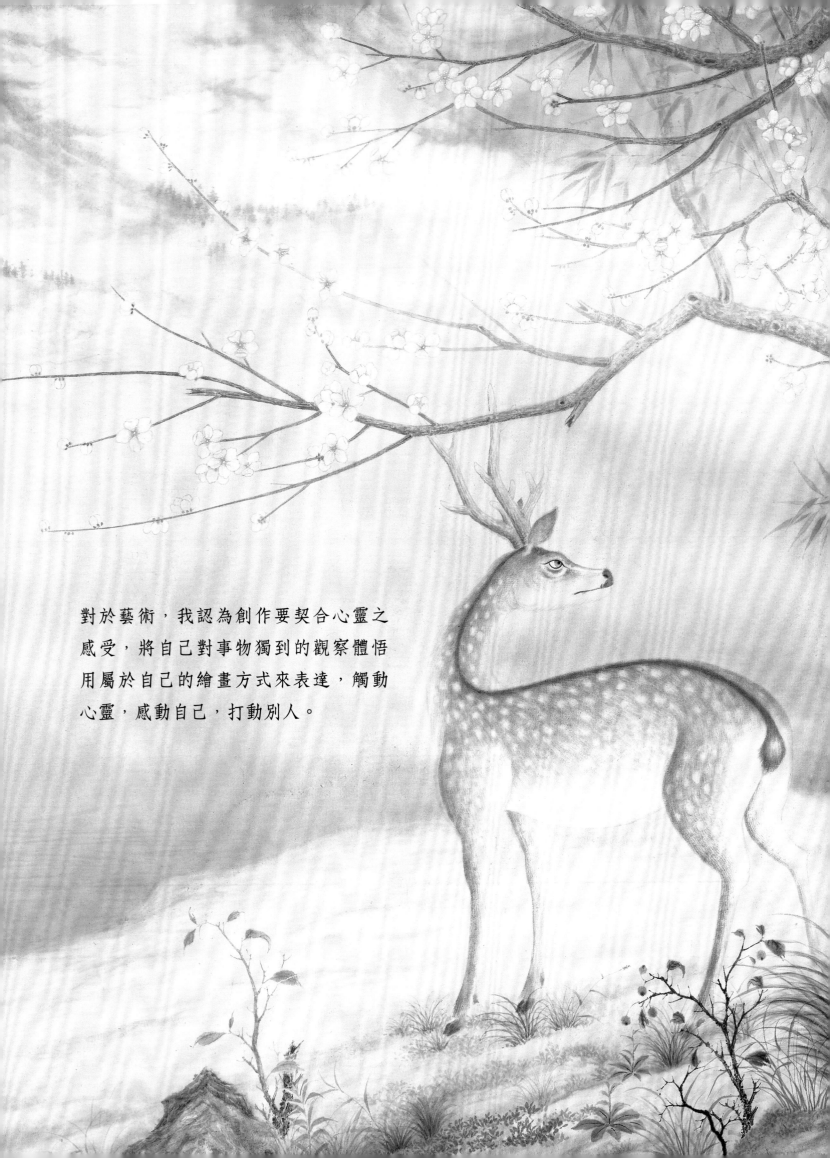

對於藝術，我認為創作要契合心靈之
感受，將自己對事物獨到的觀察體悟
用屬於自己的繪畫方式來表達，觸動
心靈，感動自己，打動別人。

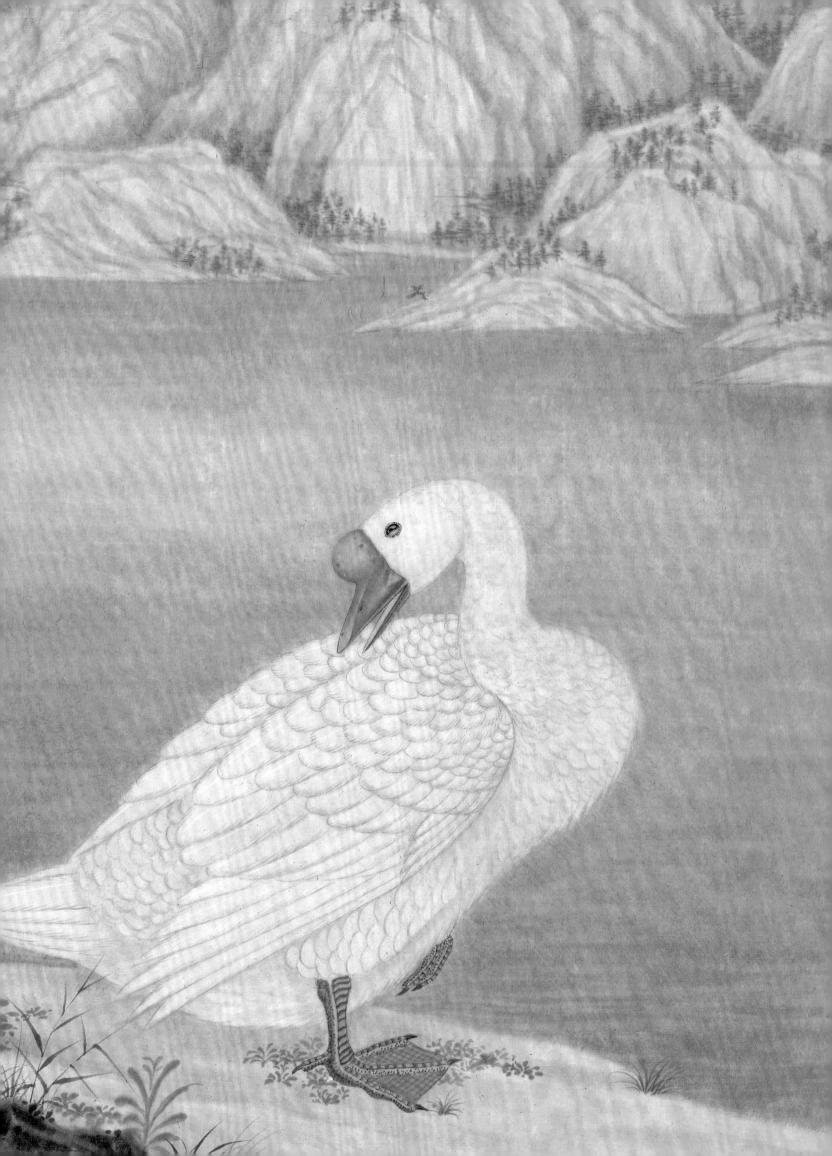

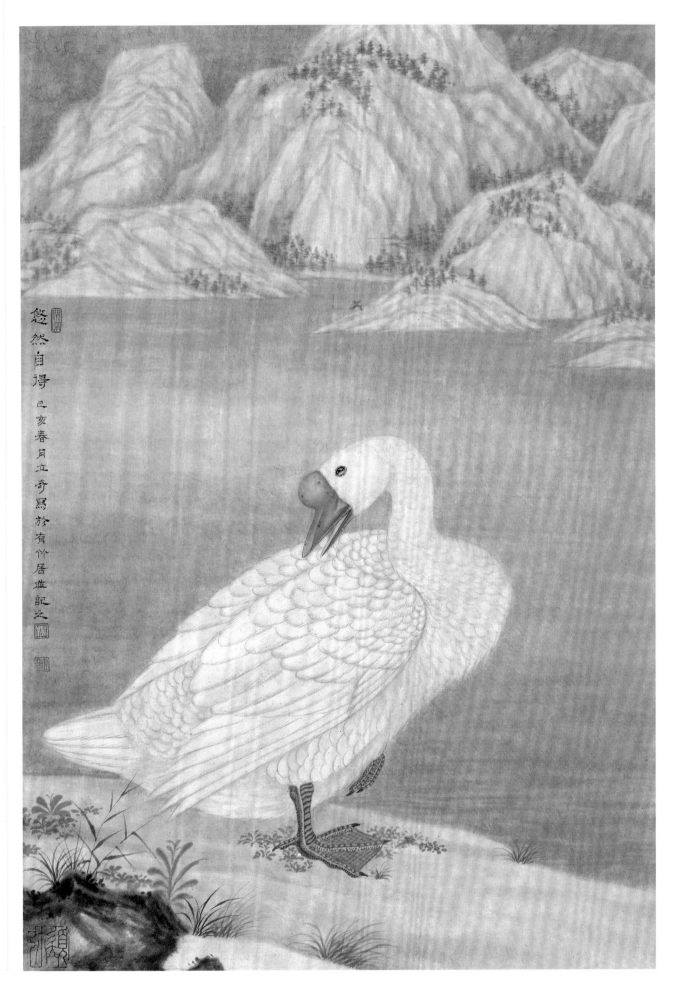

悠然自得 己亥春月立奇寫於有竹居並記之

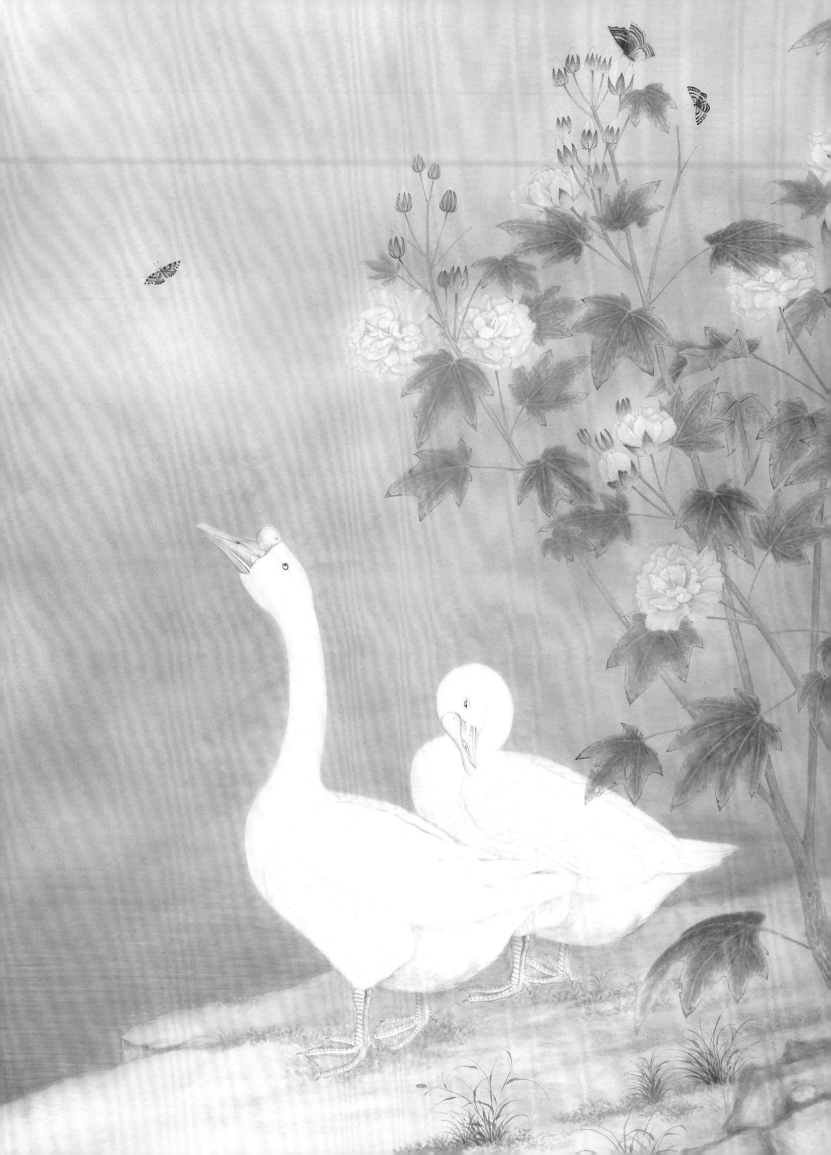

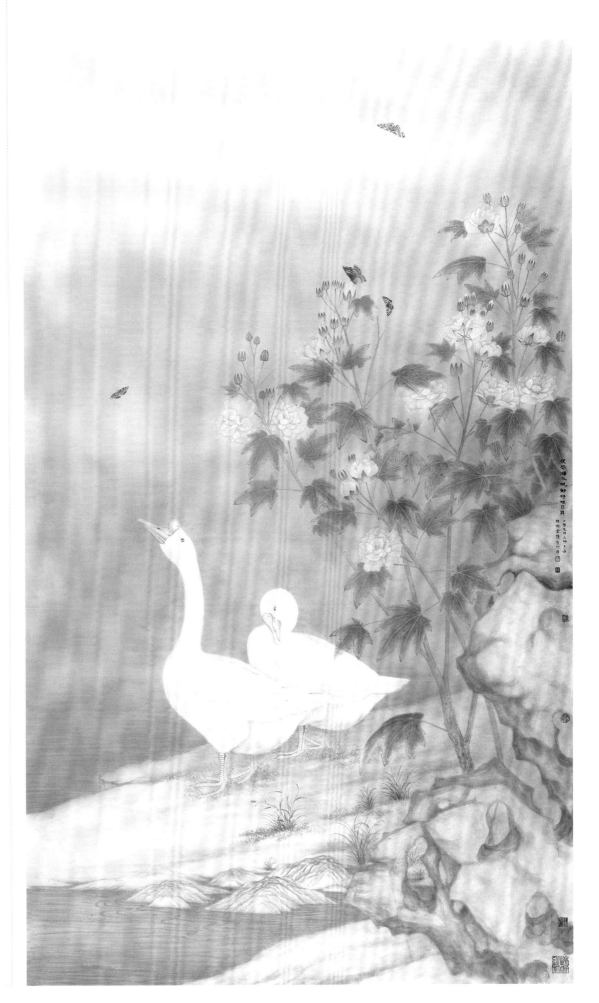

→ 夜盡曙光現　靜待旭日升　204 cm×122 cm　紙本設色　2017年

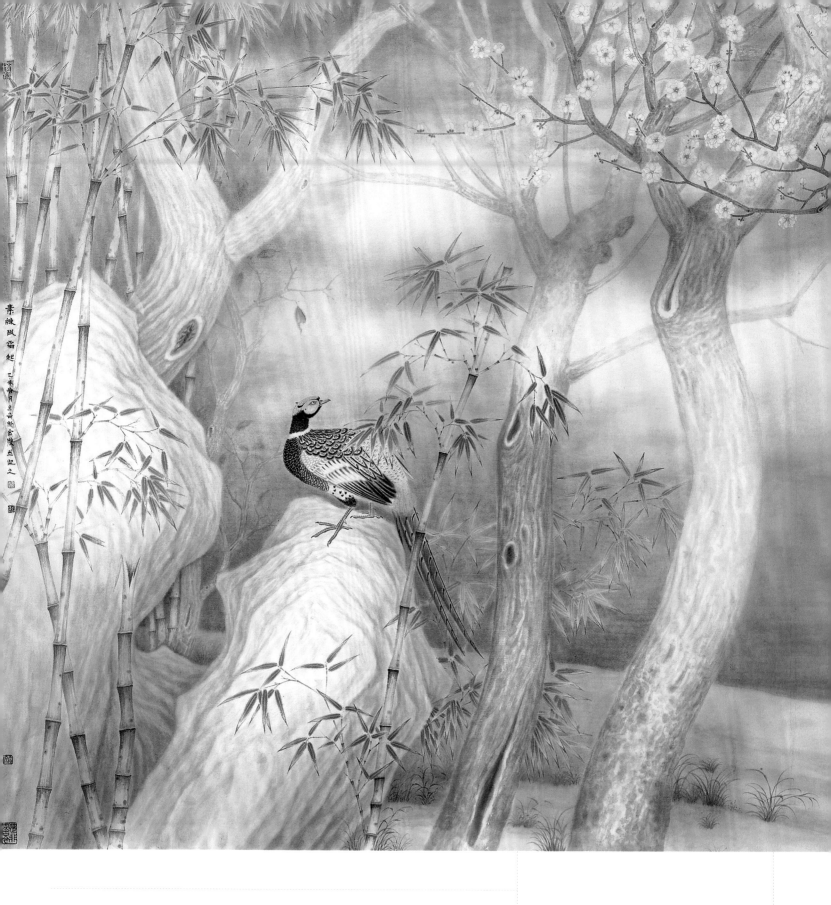

體悟內心

　　藝術是一種生命狀態的文化隱喻。我是一個喜歡清靜的人，我願意在午後獨享一份陽光與寧靜，品陳宣弄舊墨，一杯清茶道漢唐，素筆丹青畫心緒。置身於當下如此熙攘喧鬧，信息網路發展迅猛，當代藝術非凡盛行的時代，我們的思想和價值觀都在潛移默化地改變著，手中的花鳥畫意象也應當始終充滿著創造活力。此時的花鳥畫意象已大不同於古代花鳥畫式樣與筆墨表現，它成為我理念表達的橋梁載體，透過這座橋梁去抵

↑ **素練風霜起**　120.5 cm×246 cm　紙本設色　2015年

達理想彼岸。對前人花鳥畫意象符號、形式語言、表現手法的研究、學習,進而推知表象意象,使作品中的意象符號不斷泛化、豐富化,給表象增加情緒的色彩,注入主觀內容,並與一定的情韻相結合,於是筆下自然產生飽含思想、感情、審美意趣和表現精神境界的花鳥意象。以古人為師,以傳統為法,以生活為營養,以修養為底蘊,呈現出冷靜的審美追求與執著的生命意態。從某種意義上說,或許這樣的精神尋找,才是我們民族文化藝術興盛發達的希望。

此時此刻,畫隨心願,愈見之深、愈見之奇,以中國山水畫的景觀意識去觀察花草樹木,以佛家的靜心去品大自然空靈雅逸之結果。我彷彿化身為一隻悠閒自在的白鵝,漫步在清晨的河灘邊,眺望對岸的風景,呼吸著夾雜些許青草味的空氣,獨享這份清靜,遠離世間煩擾。又猶如一隻白鷺,無憂無慮地與同伴戲水。抑或變成一隻大雁,在無垠的天空高飛,盡享我的自由自在。我願化成一片晨霧,瀰漫在清晨的竹林中,與自

↑ **風聲** 78 cm×178 cm 紙本設色 2017年

然融為一體，與鳥兒相伴，與花兒為友。自然的花鳥世界一旦進入了人的情感範圍，便不再是單純的自然物象，而是被賦予了「人化」的意義，成為凝聚著感情的意象，不再是蒼白的圖式摹寫與簡單的對景寫物，而是創造出具有人文意蘊與價值的審美對象。這樣的意象，成為畫作生命的內在部分，並始終接受心靈的作用，進而轉化成情感形式，顯示出個性與獨創性。

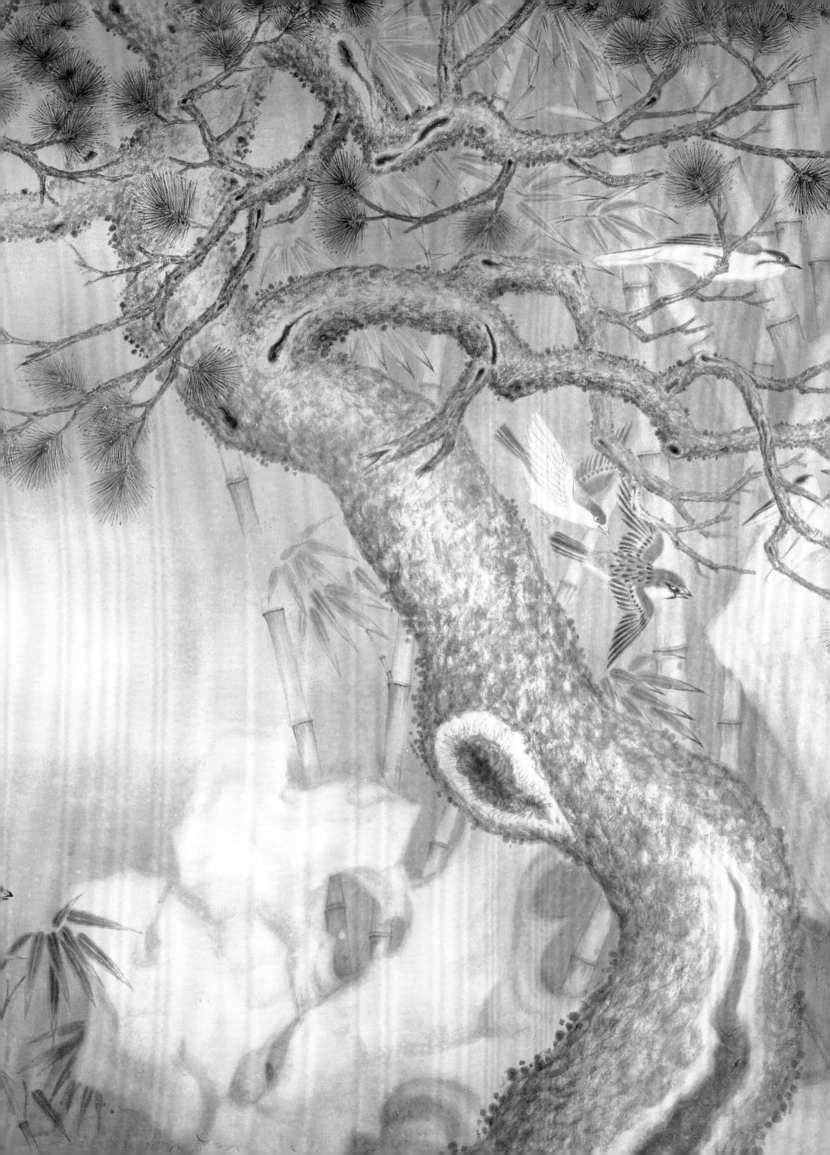

只有融入自然才能切身體會到那份寧靜的美，那份博大與寬容，萬物也只
有回到大自然的包容裡，才能盡顯其自在的外相。從中，我們感受到只有中國畫
這門藝術所具備的「無絲之弦」「無聲之樂」。這樣的虛空與靜默無以言表，任
何語言都顯得蒼白無力，而只能用整個身心去體悟。黑格爾說：「詩能夠最深刻
地表達全部豐滿的精神內在意蘊」，而對於長於抒情的花鳥畫來說，又何嘗不是
如此呢？

↑ 凡心所向素履可往
144 cm×367 cm　紙本設色　2016年

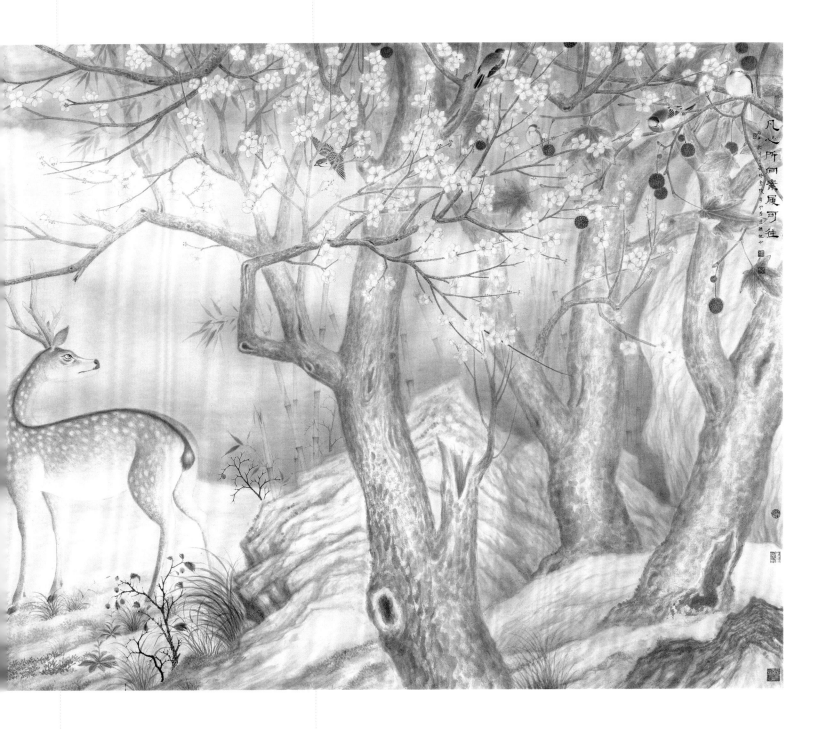

藝術在返照自然中，依據著自然與生命的規律，它傳達的是我的內心世界、品格與情調，是我對自然的體會和對自然的嚮往，也是我心靈的遨游，亦是內心的詮釋，畫作間呈現出自然的瞬間永恆與大千世界的變化萬千。希望它能帶給這喧囂世界片刻的寧靜。

神駿圖 45 cm×73 cm 紙本設色 2017年

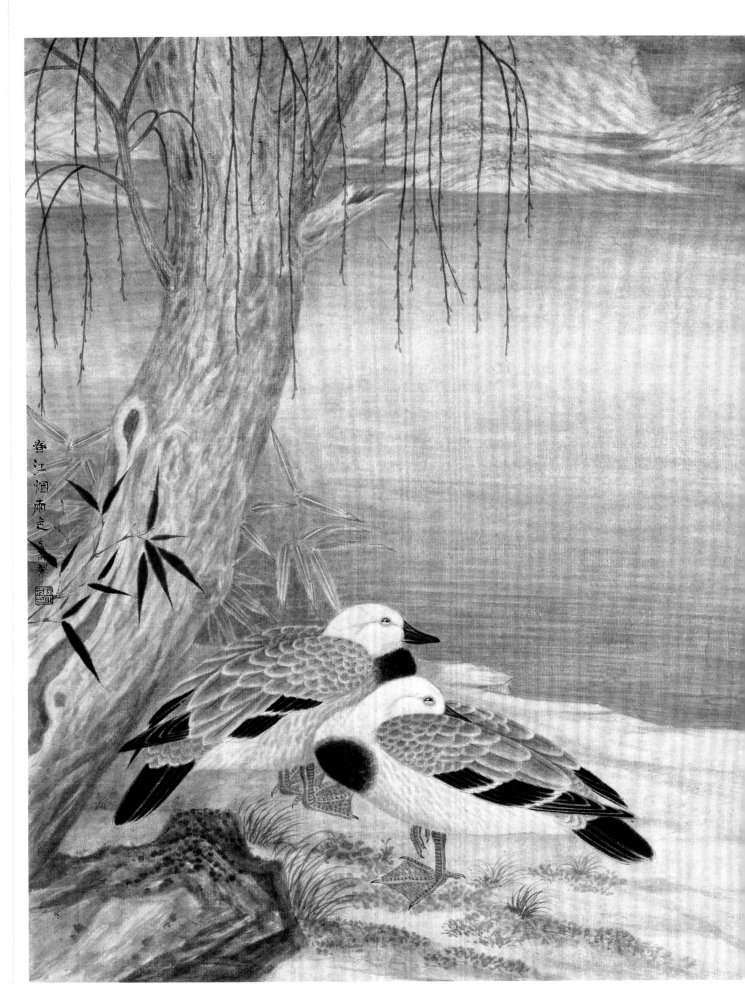

↑ **梵者**　81 cm×151 cm　紙本設色　2017年

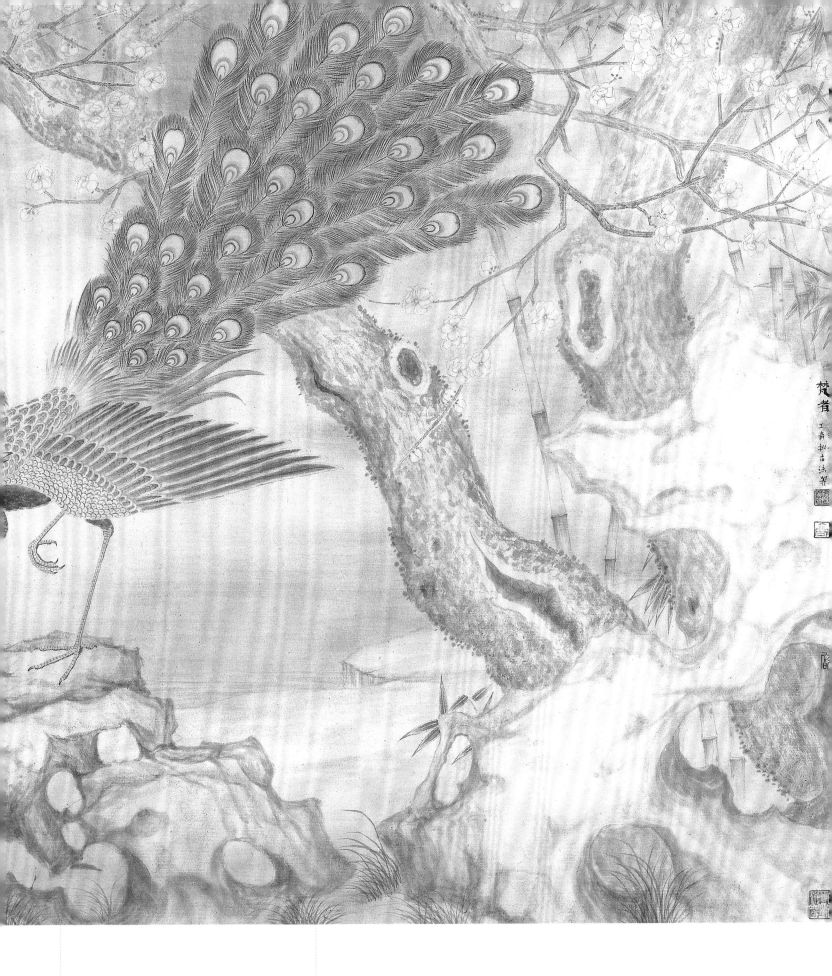

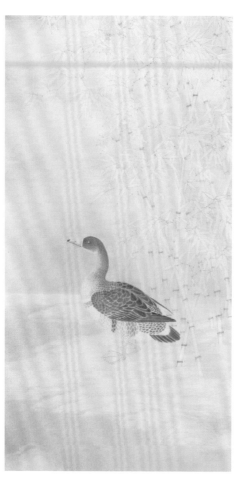

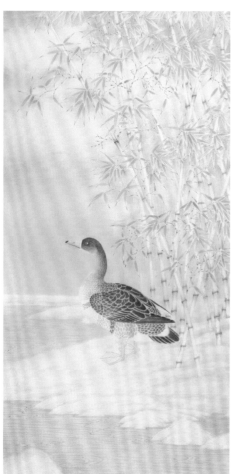

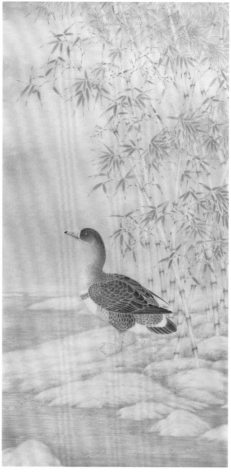

創作步驟

步驟一　先用毛筆勾線打線稿，用筆要肯定、準確，線條要講究輕重、粗細變化。注意主體大雁的結構要準確，造形要優美。

步驟二　先對主體大雁進行分染，分染時根據結構依次塑造，使每個結構都能分得清，切忌平塗罩染，分染時還需注意輕重變化。大雁的翅膀和尾羽可以多染幾遍，使牠們偏重並突出。

步驟三　對背景的竹子與前面的河灘進行分染，注意它們雖為配景，但也需一步步刻畫，不可一步到位地畫完，要使它們與主體協調，並凸出主體。

步驟四　對畫面的每個形象進行細部刻畫，使主體與配景融為一體。刻畫主體大雁時，其羽毛要呈現出蓬鬆感。

步驟五　再對細節進行刻畫，然後全面調整、收拾整體效果，使畫面統一協調，直至完成畫作。

晨光透過相交疊映的竹葉，好像透過
篩子似的，斑駁篩落一地。青草沉浸在晨
光的沐浴中，猶如籠上了一層薄紗。竹枝
搖曳，蟲鳴聲聲，微風中瀰漫著濕潤的氣
息。這一切讓我心曠神怡，久久地站著，
聆聽著樹葉的沙沙聲，鳥兒的清啼聲，河
床的潺流聲，自己彷彿也化身音符，完全
融入其中，我想，這便是天籟之音吧！

對於藝術，我認為創作要契合心靈之
感受，將自己對事物獨到的觀察體悟用屬
於自己的繪畫方式來表達，觸動心靈，感
動自己，打動別人。

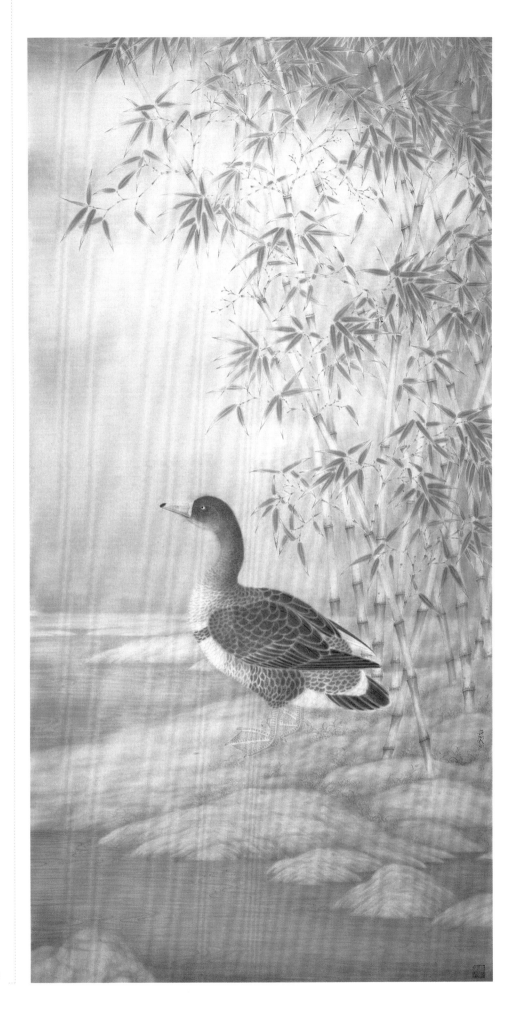

→
汀洲獨雁　136 cm×68 cm　紙本設色　2012年

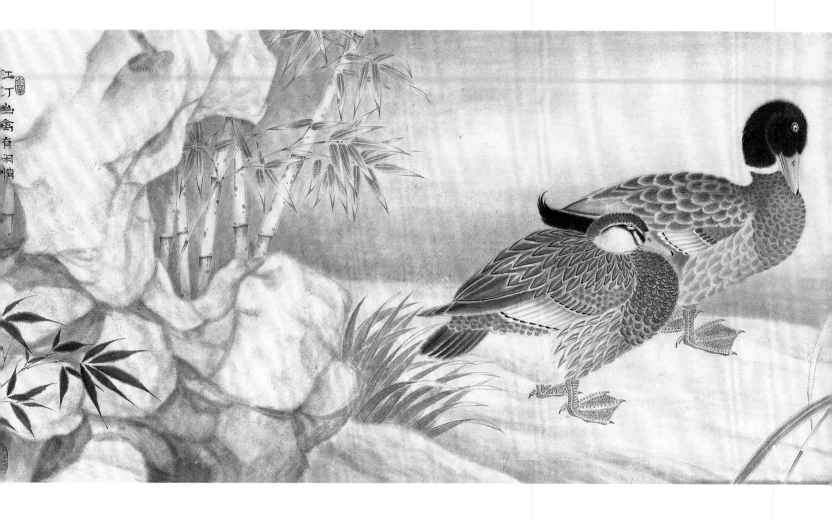

畫理分析

　　楊立奇的鵝題材繪畫是重新恢復晚唐、五代、宋、元花鳥畫傳統的一種嘗試，
借古開新，走出變革工筆花鳥畫的第一步。他積極從晚唐、五代、宋、元傳統出
發，汲取傳統繪畫元素，拓展出了現代工筆花鳥畫新的審美觀念和藝術語言。無論
是在繪畫題材、技法、形式還是創意方面，其鵝題材繪畫都有著晚唐、五代、宋、
元傳統繪畫的審美要素、繪畫技法和風格範疇方面的延續和繼承，在傳承晚唐、五
代、宋、元工筆花鳥畫筆墨技法基礎上，確立了自己的創作思路和創作技法。楊立
奇越過明清而逼晚唐、五代、宋、元，融匯現代繪畫元素進行創作，確實為現代工
筆花鳥畫創作提供了新的思路、參照和範本。

↑江汀幽禽有閒情
37.5 cm×147 cm　紙本設色　2016年

楊立奇在創作鵝題材繪畫時，也非常關注對西方繪畫元素的借鑒和汲取，不斷
進行東西方繪畫元素的融合，為鵝題材繪畫拓展出新的審美意境和繪畫創作方法。
楊立奇將西方繪畫要素、繪畫觀念引入鵝題材繪畫中來，如光感效果、素描感覺
以及現代構圖理念等，為傳統花鳥畫帶來了不一樣的精神氣息、審美效果和視覺感
受。他的鵝題材繪畫確實有著不同於傳統繪畫的空間觀念，畫面上呈現出非常強烈
的現代繪畫感觸和21世紀現代社會所特有的一種精神氣息。一些作品常常傳達出奇
異的感覺與精神氛圍，一束光下的物象在畫面悄然復活，若夢似幻，有著自我內在
的精神感觸出現，更有著繪畫本身的生命和靈魂在畫面上悄然綻放，內容非常富有
表現性、精神性。（趙啟斌）

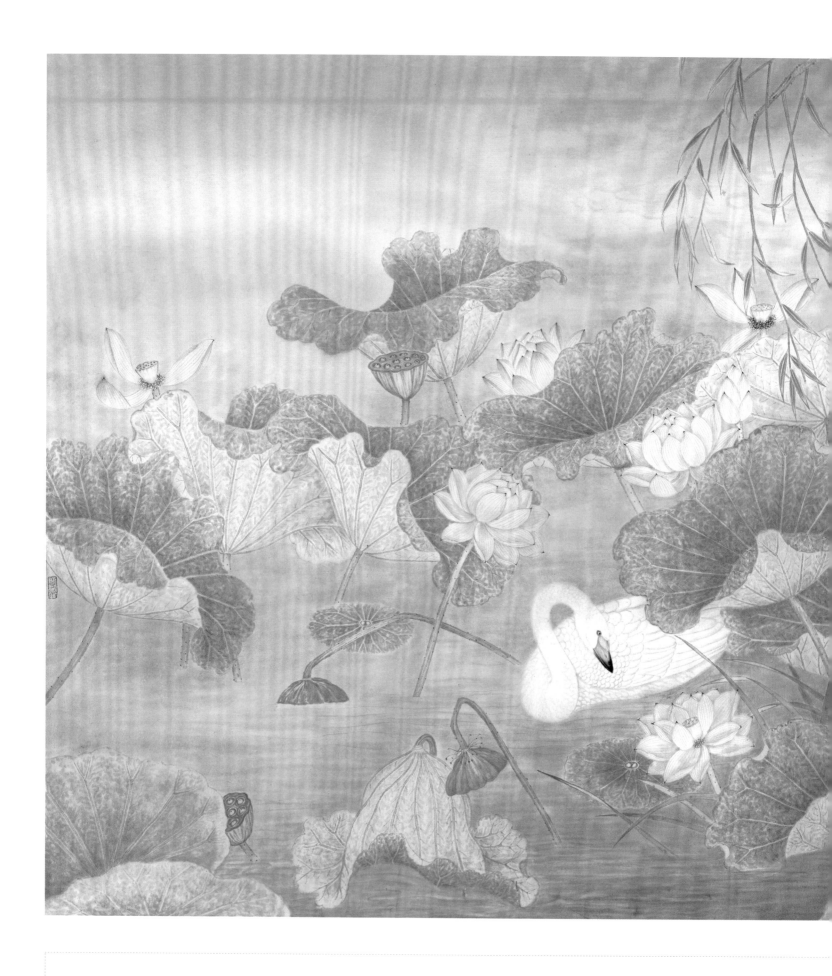

↑ **荷塘月色**　93 cm×176 cm　紙本設色　2019年

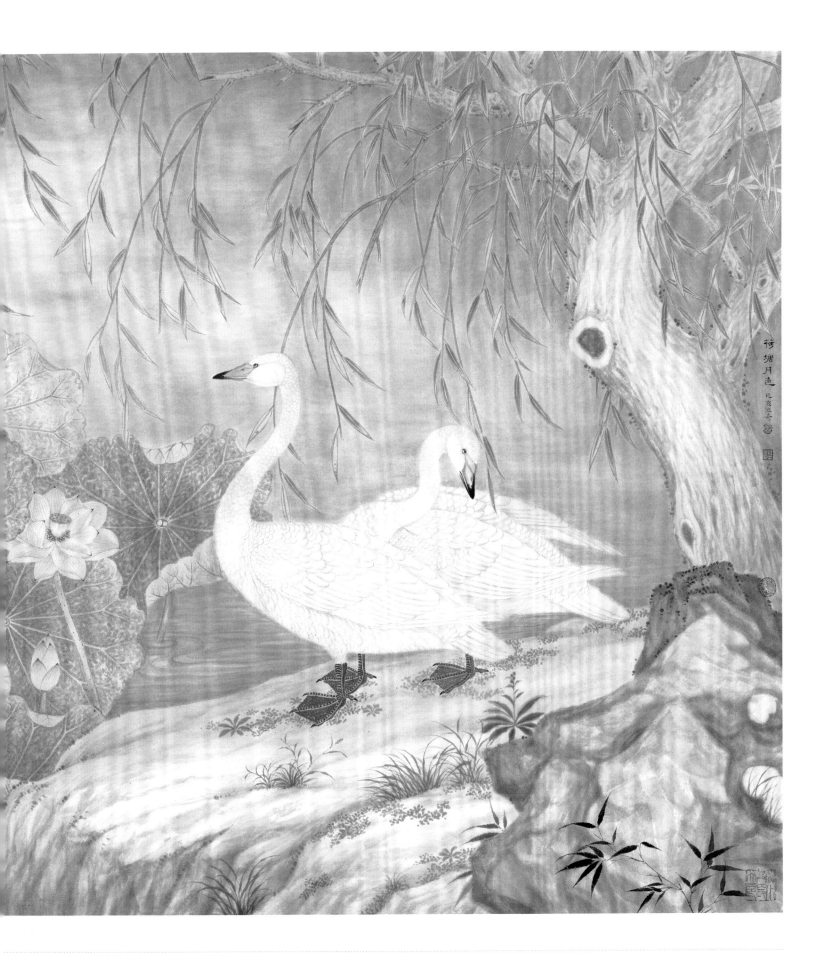

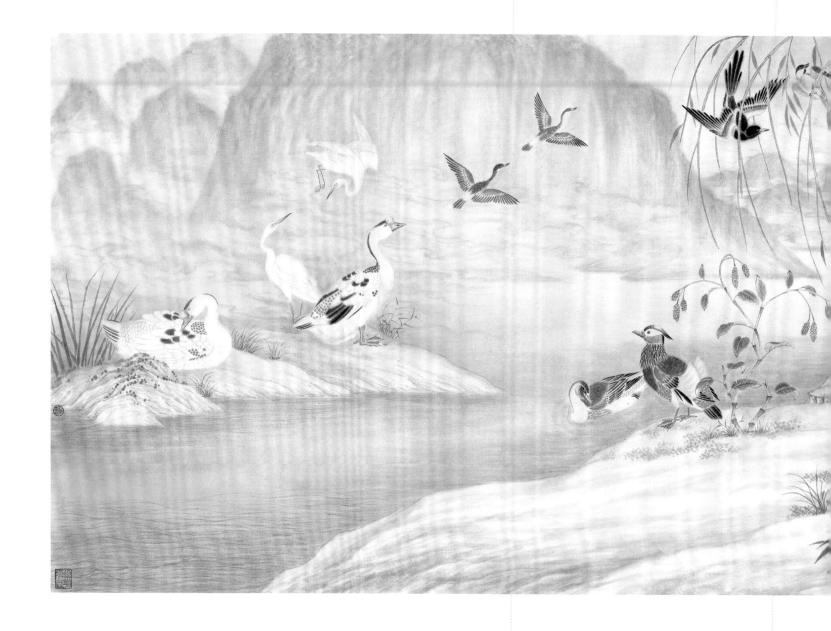

↑ **珍禽時來圖** 84.5 cm×248 cm 紙本設色 2018年

　　在引進西方繪畫要素進行繪畫創作時，楊立奇也注意到了現代工筆花鳥畫
創作時產生的製作性流弊、工藝性流弊、僵化性流弊，一些工筆花鳥畫畫家在創
作中由於過於注意花鳥物象的工細、工整刻畫，過於注重肌理效果，因而常常出
現具有工藝美術性質的繪畫觀念和繪畫方法的因襲，刻板無力、軟弱甜俗，嚴重
影響了工筆花鳥畫的藝術性表達和想象力、表現力的發揮。楊立奇高度重視從唐
宋隱逸畫家、宮廷職業畫家和文人畫家中汲取工筆花鳥畫的繪畫要素來進行繪畫

創作，高度重視抒寫個人情感，高度重視傳統筆墨技法的熟練運用，充分發揮毛筆書寫性的特點，凸顯出筆墨應有的表現力。

　　楊立奇的鵝題材繪畫是在全面繼承傳統筆墨技法的前提下，在工筆花鳥畫領域所進行的新創作技法的實驗和變革。他在變革繪畫創作材質方面，主要是一改傳統工筆花鳥畫在熟宣紙、綾、絹、帛等材料上作畫的習慣，大膽用生宣紙作畫。（趙啟斌）

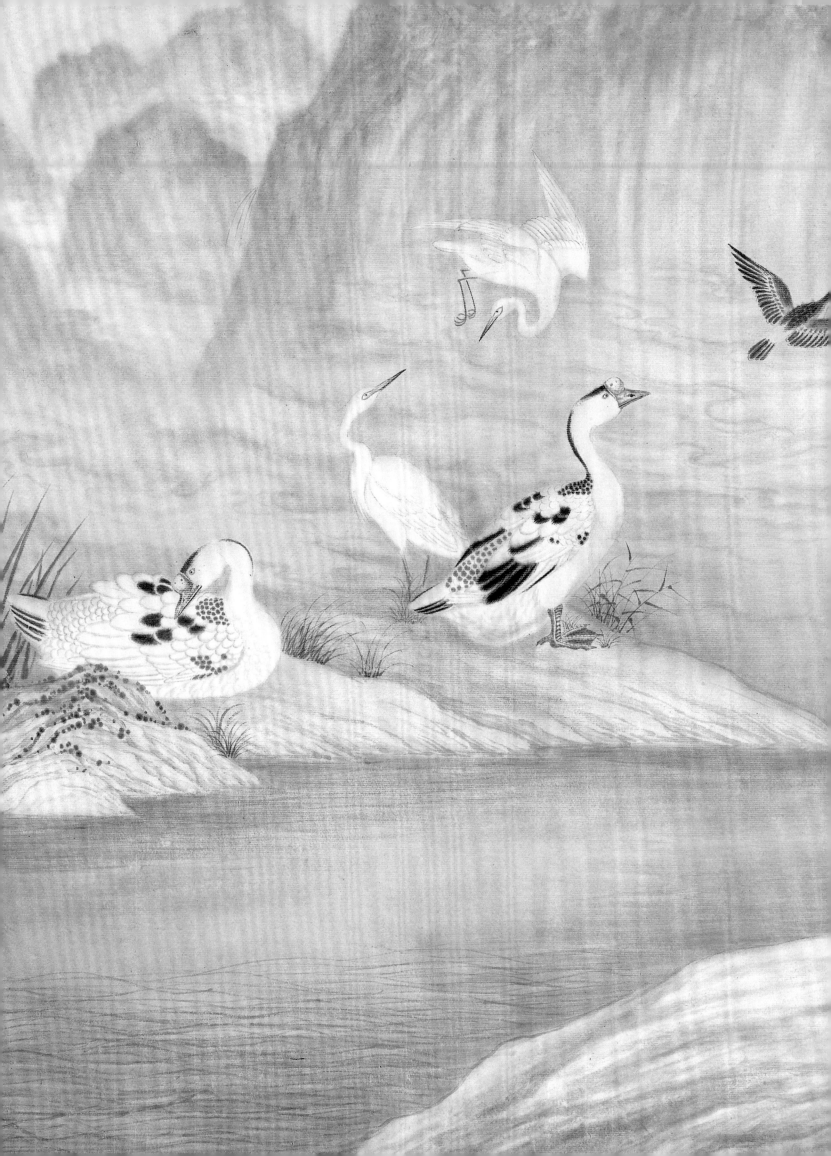

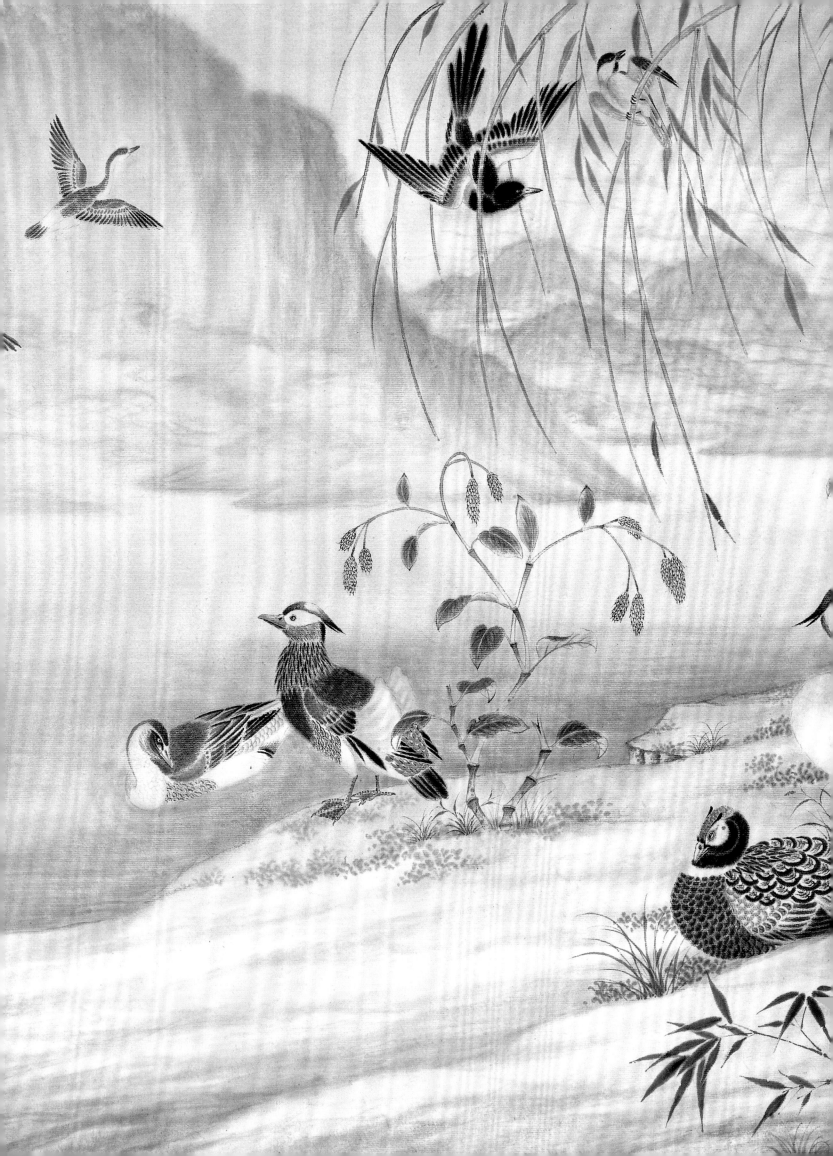

↑ **心中蓮花一路芬芳** 70 cm×151 cm 紙本設色 2015年

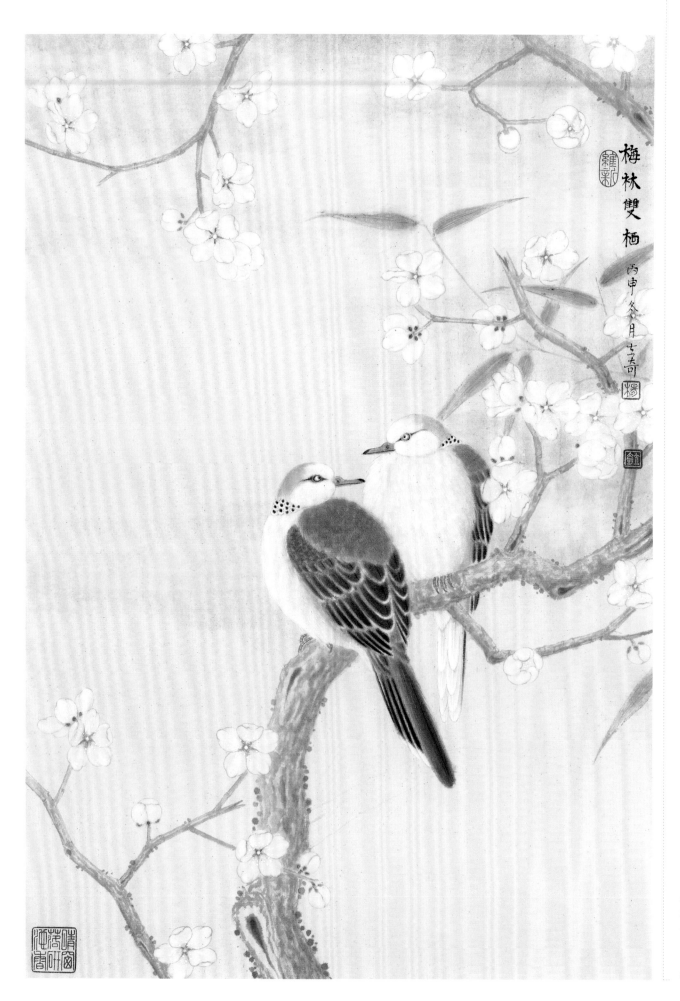

← 梅林雙棲 54cm×32cm 紙本設色 2016年

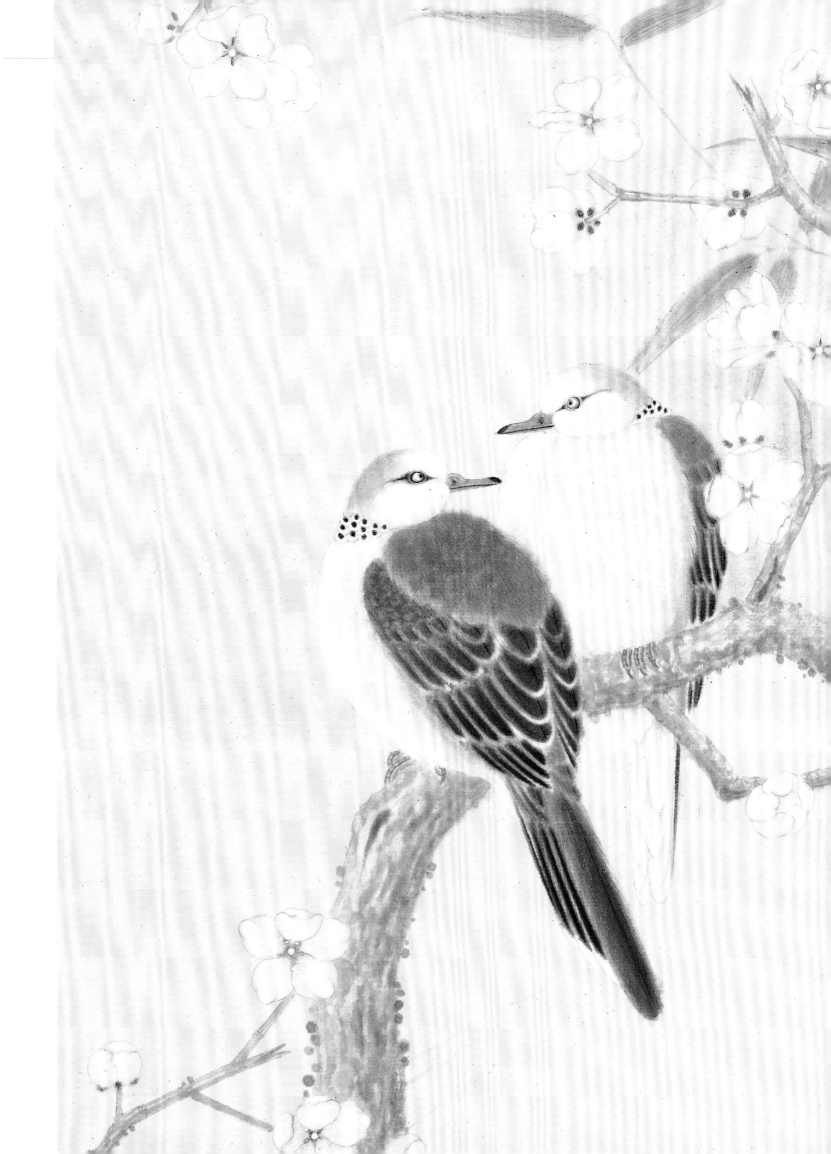

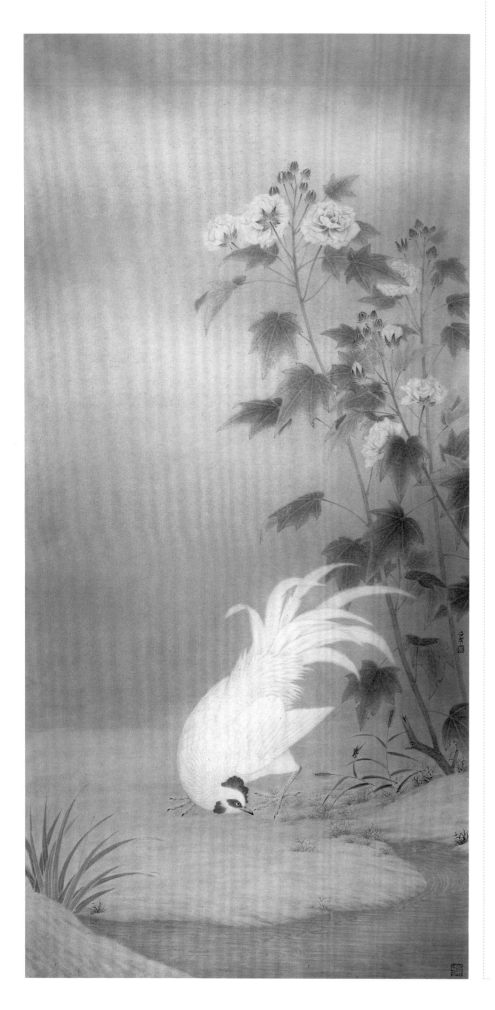

感受自然

　　傳統工筆花鳥畫（宋元時期）重視的是視覺上的「自然之境」，花鳥竹石在大自然的包容裡盡顯其自在的外相，但對於當下一個信息網路發達的時代，我們的社會也是形形色色的，所接受信息的方式隨之改變，我們的思想也在隨著變化。在喧鬧的城市中，現代藝術盛行的時代，我們偶爾回到大自然的懷抱，那些花花草草讓我覺得是那麼的安靜，那麼的高貴。

　　我覺得藝術的表現要符合自己的感受和感覺，就是你在欣賞自然中的一草一木的同時要善於發現美、感覺美。清晨一縷陽光照進樹林，梅花散發著清香，梧桐上的鳥兒靜靜地睡著，讓你有一種對自然的親近和融入其中的感覺。體態富貴的白鵝和火鶴讓我想到了高貴和純潔。有了對自然的認識、體會，根據自己的體悟，透過手中的筆墨把它們表達在紙面上，如何表現樣式和審美區別於他人，就要看你如何把自己的感悟和觀察方式呈現出來。將對它們的這種感受表達出來是我唯一能做的，當然我做得還不夠，我會盡我所能的！

←
清秋逸趣　151.5 cm×73 cm　紙本設色　2012年

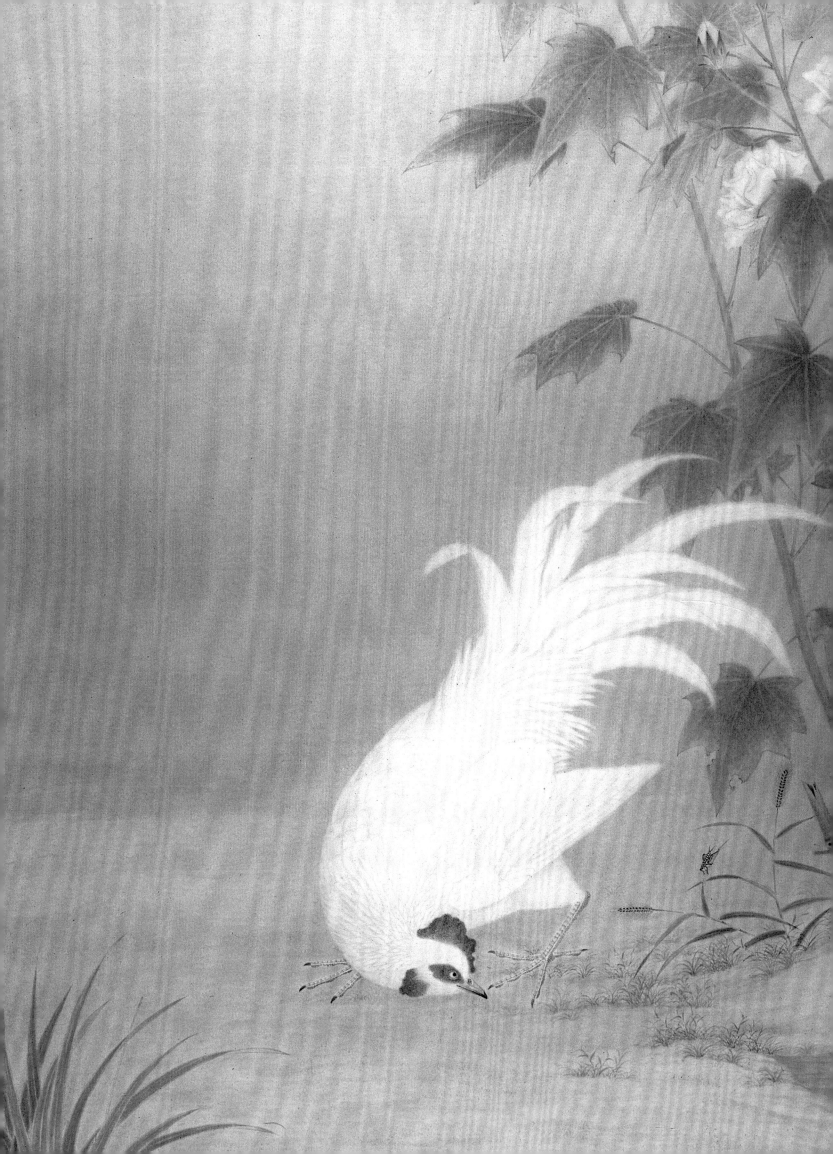

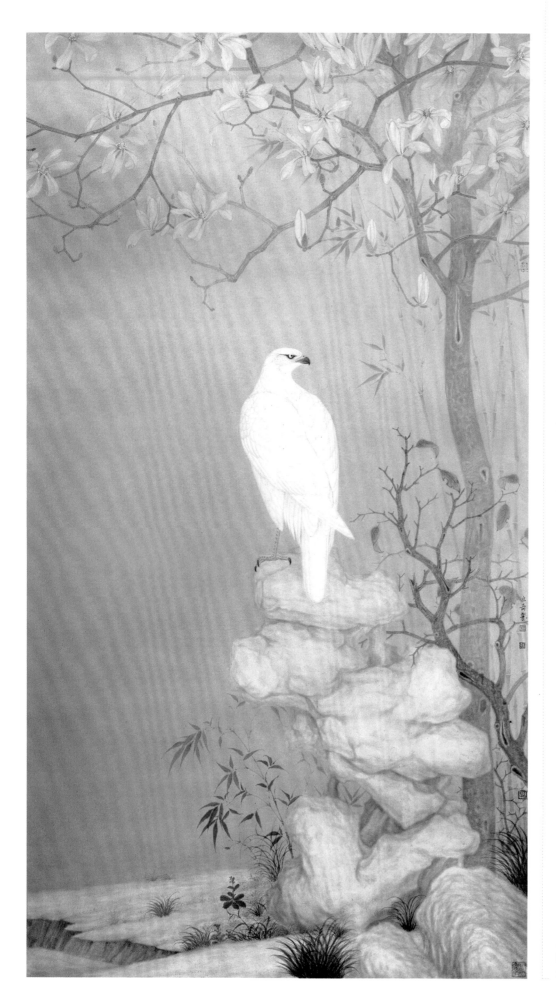

我吸收了宋人嚴謹工細的用筆，
在黑白灰的音符裡利用墨象的變幻來
塑造物象，呈現一種無人空間，一種
近距離的印跡，同時加強了意境的營
造，注重畫面的構成感，以此來表達
自己的感悟。

　　從孩提時起，受父親的影響，
我對於繪畫就已經甚感興趣。父親是
一個對畫痴狂的人，常邀畫友一同交
流品鑒，而我則是經常在他的畫桌前
玩弄筆墨紙硯，從塗鴉鄰家的白鵝，
到臨畫齊大爺的作品，不亦樂乎！似
乎只有用線條和色彩才能表達這份稚
拙的情感。雖不成形，但對於筆墨和
紙的特性有了極好的控制感，這也與
我偏好在生宣上繪工筆，對其有著些
許情愫與獨鍾相關。憑著對筆墨紙硯
天生具有的獨特的敏感和擺脫不了的
依附，在藝術風格多元化的今天，探
求屬於自己的、個性化的藝術表現方
式，將蘊含的思想感情完全融入自然
界的一草一木中去，呈現出一種靜默
的詩情。

←
孤飛一片雪
150 cm×80 cm　紙本設色　2013年

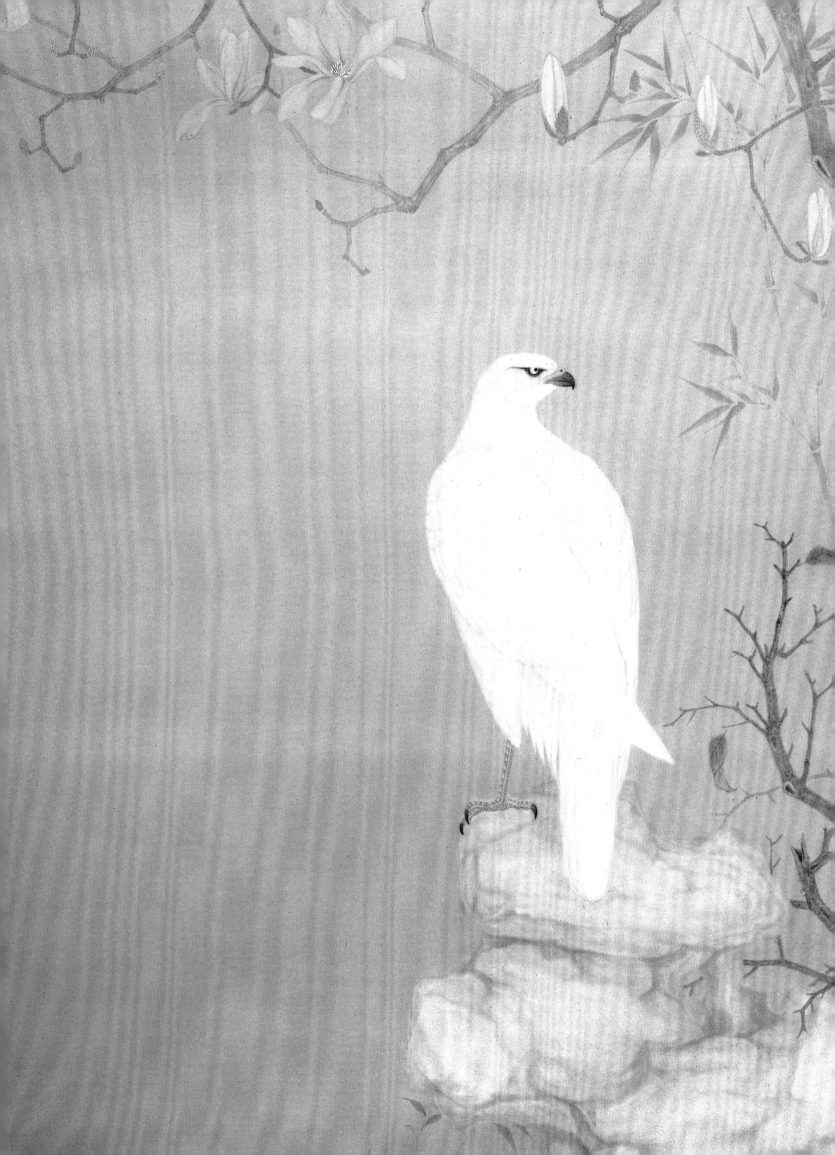

許曉彬

又名植之。1971年生於廣東揭陽。2007年
畢業於廣州美術學院中國畫系,獲碩士學位,
師從方楚雄教授。現任教於廣州美術學院中國
畫學院,為中國美術家協會會員、國家一級美
術師、中國畫創作研究院青年畫院副院長、廣
東省美術家協會中國畫藝委會委員、廣東省中
國畫學會理事、廣州畫院外聘畫家、廣州國家
青苗畫家培育計劃專家組專家。

參展情況
1999年　第九屆全國美術作品展
2007年　第三屆全國中國畫展
2007年　慶祝中國人民解放軍建軍80周年美術
　　　　作品展
2008年　第三屆中國北京國際美術雙年展
2008年　紀念中國改革開放30周年全國美術作
　　　　品展
2018年　一脈相承—廣東40年工筆畫精品回顧
　　　　展

作品獲獎
2009年　作品參加第十一屆全國美術作品展,
　　　　獲作品提名獎
2010年　作品參加第十六屆亞運會《激情盛
　　　　會·翰墨流芳》全國中國畫展,獲優
　　　　秀獎(最高獎)
2012年　作品參加廣東第二屆青年美術大展,
　　　　獲優秀獎
2014年　作品參加慶祝中華人民共和國成立65
　　　　周年廣東省美術作品展覽,獲優秀獎
2018年　作品參加首屆廣東省美術教師作品
　　　　展,獲二等獎
2018年　作品參加40 年40 件廣東中國畫(細
　　　　筆)《時代印記》,獲精品獎

個人作品展
2013年　當代實力派·許曉彬中國畫作品展
2015年　清新野逸·許曉彬中國畫作品展
2016年　清新野逸·許曉彬中國畫作品展
2017年　得趣—許曉彬中國畫小品展
2018年　清新野逸·許曉彬中國畫作品展
2019年　清新野逸·許曉彬中國畫作品展

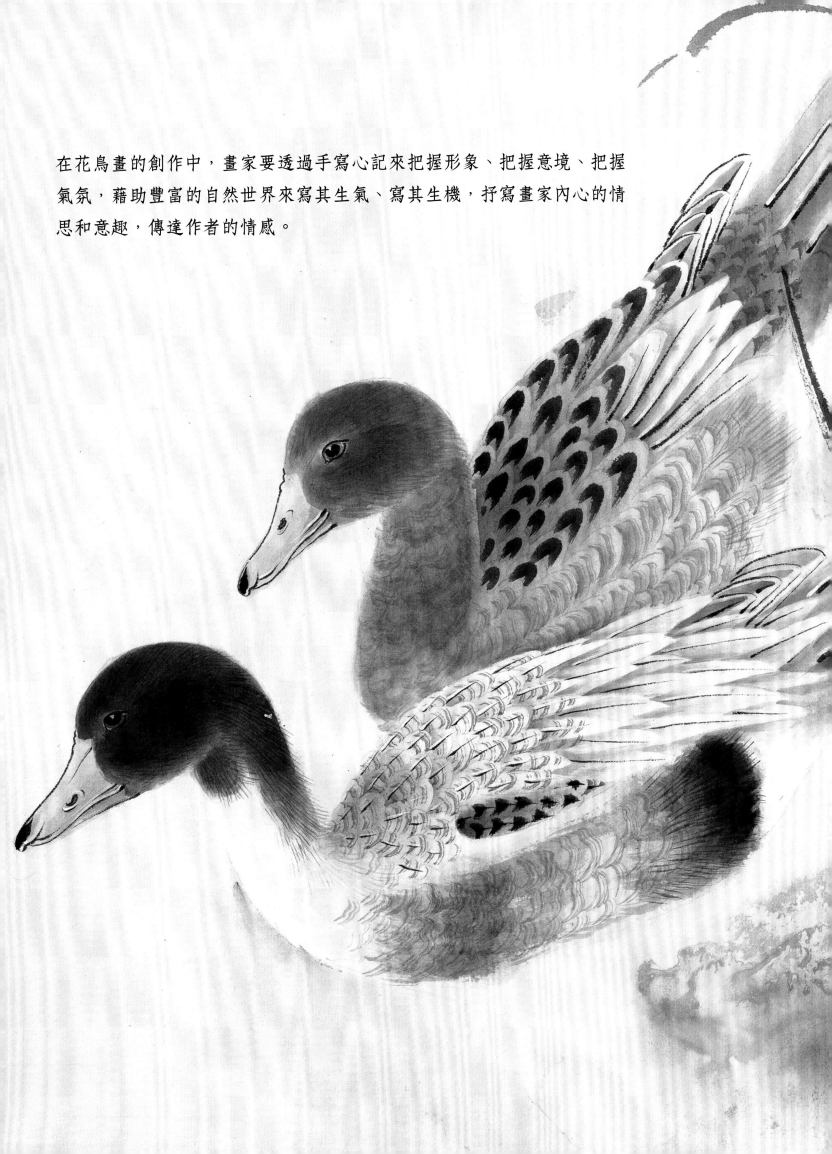

在花鳥畫的創作中，畫家要透過手寫心記來把握形象、把握意境、把握氣氛，藉助豐富的自然世界來寫其生氣、寫其生機，抒寫畫家內心的情思和意趣，傳達作者的情感。

工寫之間

　　沈括的《夢溪筆談》記載：「徐熙以墨筆畫之，殊草草，略施丹粉而已，神氣迥出，別有生動之意。」如果結合存世的徐熙畫作〈雪竹圖〉來看，「生動」二字，無疑是評價的關鍵詞。謝赫的《古畫品錄》所舉「六法」，亦以「氣韻生動」為首。但「生動」並不單純地等同於「寫實」。在百年來的美術史進程中，我們看到了藝術隨著時代變化而變化的必然性——中國畫經歷了巨大的嬗變，逐漸從古典形態向現代形態轉化。

↑ **霜泊清遠**　32.7 cm×66 cm　紙本設色　2016年

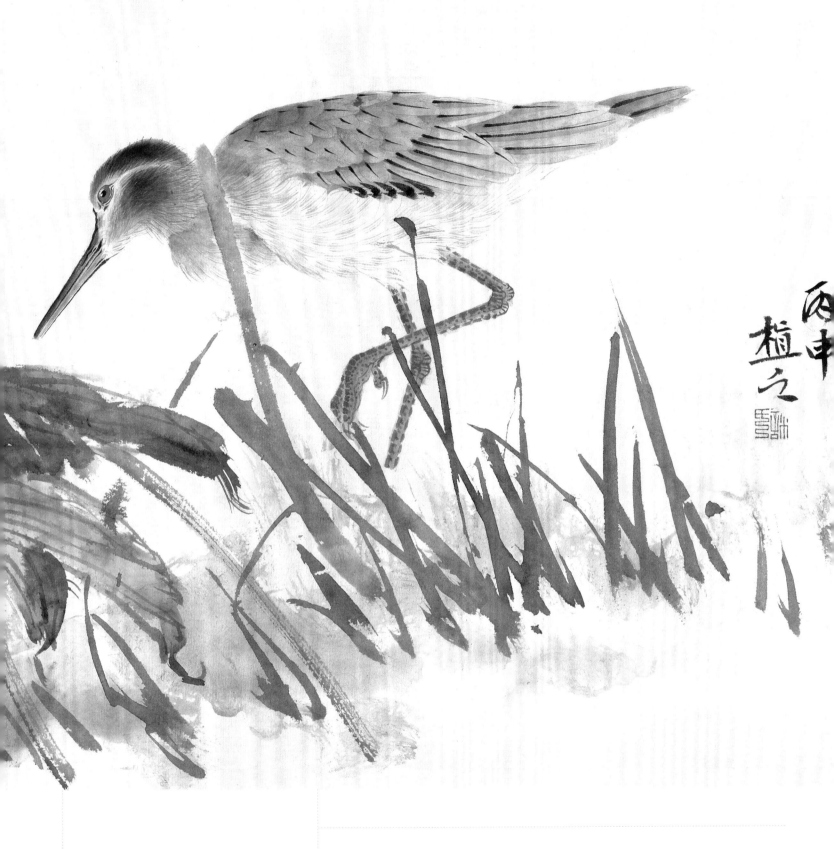

在這個過程中，「寫實」觀念的沖擊伴隨著中華人民共和國成立後美術教育的現代化而產生了廣泛的影響，「寫生」更是成為中國畫創作的重要手段。

在花鳥畫的創作中，畫家要透過手寫心記來把握形象、把握意境、把握氣氛，借助豐富的自然世界來寫其生氣、寫其生機，抒寫畫家內心的情思和意趣，傳達作者的情感。在形象的塑造中，在立意下寫自然生氣、凝自然之意，追求比自然對象更具特色的藝術造形。經過在主觀審美意識支配下對自然對象的選擇與改造，適應了花鳥畫帶著自己的審美原則主動地塑造對象的審美要求，使內容在保持了自然美的同時又融入了強烈

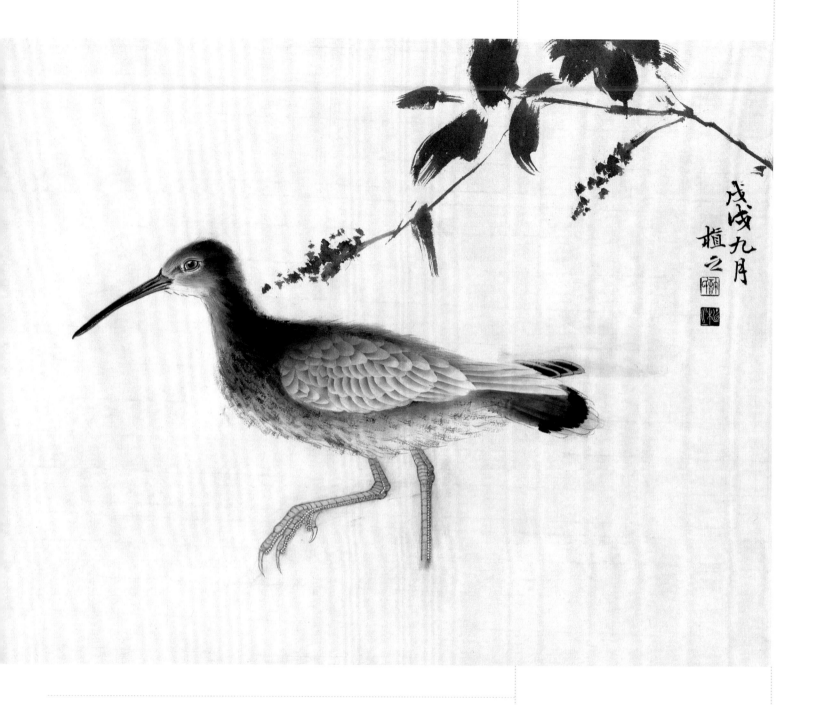

的個人情感和個性特徵。

　　當面臨花鳥畫如何表現內容的問題時，藝術家必須具備嚴格而高超的造形手段和能力。形是傳情達意的主要依據，是花鳥畫最基本的表現手段。中國畫的造形是在寫意理論指導下的意象造形，具有主觀與客觀、表現與再現、具象與抽象的多重性。在生活中提煉出典型形象，把生活中的真實經過藝術加工創造出的藝術形象，應該是具有自己審美主張的形象。

　　在寫生中創造的典型形象，如何提煉、如何概括、如何表現，都是憑借對自然界新鮮的感受有感而發的。這些都是在面對現實、面對最生動的形態和最新鮮的感受的過程中完成的，充分地反映了自然物象的生命精神和畫家鮮活而生動的主觀意識。創造典型形象是藝術再造的過程，是從自然形態向具有個人風格的藝術形態轉換的關鍵所在。這樣的形態既生動又典型，既深入又有表現力，這是單憑想象怎麼也編造不出來的，是既有生命又富於內涵的繪畫最基本的語言。

↑ **新秋寫興之一**　33 cm×44.5 cm　紙本設色　2018年

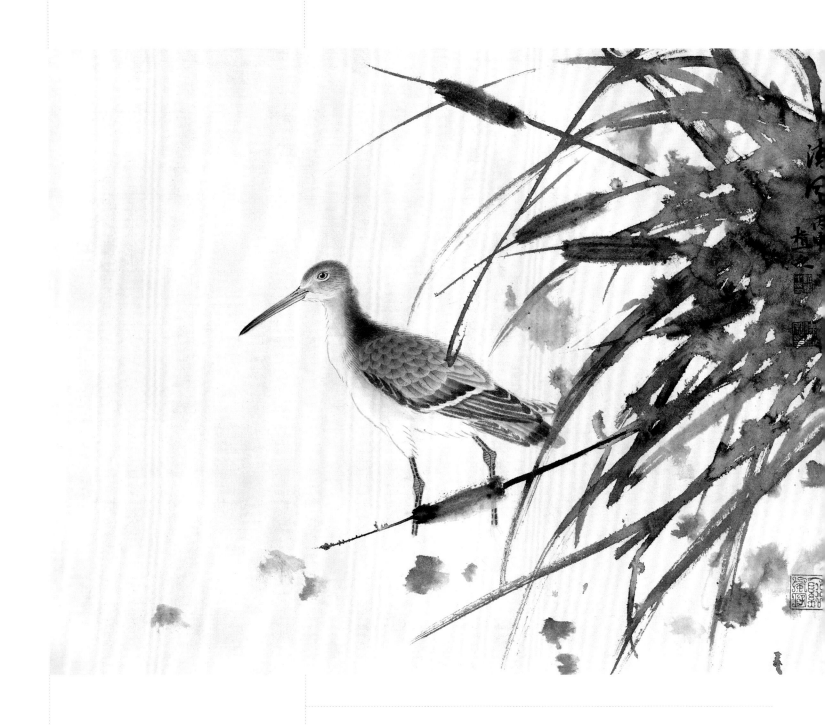

↑ **清風** 46.2 cm×58.5 cm 紙本設色 2016年

　　我個人傾向於在工、寫之間做一些工作。工筆畫嚴謹細緻的描繪帶來豐富而精彩的、識別度高的藝術形象，但它在造形、設色、佈局、技法等方面具有很強的程式性，容易產生呆板的現象，難以達到寫意的效果，無法更好地發揮墨的性能。寫意畫用筆縱橫交錯、變化多端，富有氣韻，但須建立在嚴謹的畫面結構上，否則容易變成一盤散沙。如果在技法上能更好地控制工與寫在畫面中的比例，工筆畫的寫實與寫意畫的傳神將使作品具有更好的視覺效果與更大的可讀性。

　　沒有視覺造形的個性思維模式就沒有新穎的個性造形語言。因為視覺形象的提煉不是一種簡單的描摹物象輪廓而得到的視覺形象的實體，它應該是作者視覺感悟之後的一種經驗上的把握、一種精神創造，是畫家超然領悟了自然真意而創造出來的形象。同樣，對視覺典型形象的選擇與提煉是在畫家內心情感和意趣得到印證的觀察過程中對自然形象加以誇張、概括而塑造的，它不再是強調視覺主體的簡單刻畫。以「寫生」獲取形象，以「寫意」駕馭畫面，正是發現、培養這種個性思維模式的有效途徑。

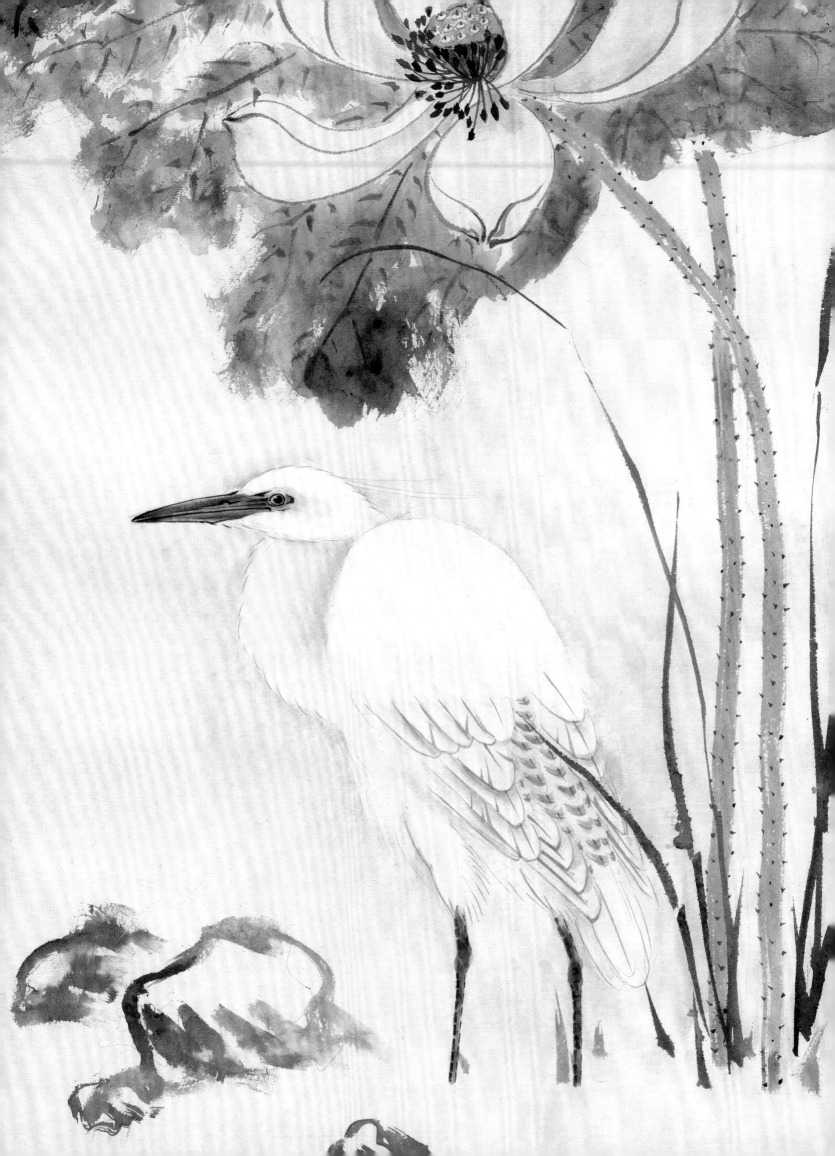

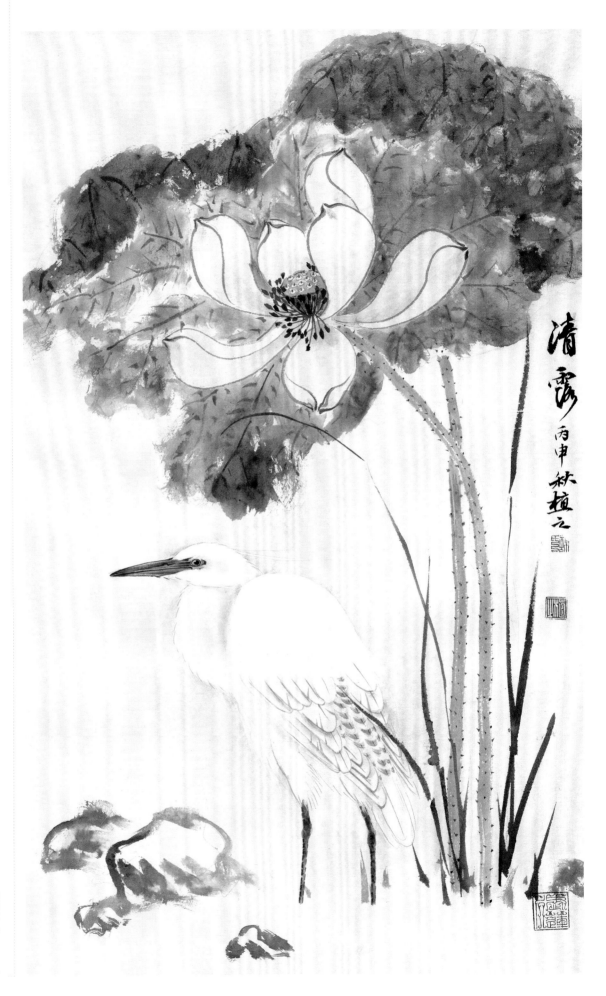

清露 丙申秋稹之

→ 清露　66.5 cm×41 cm　紙本設色　2016年

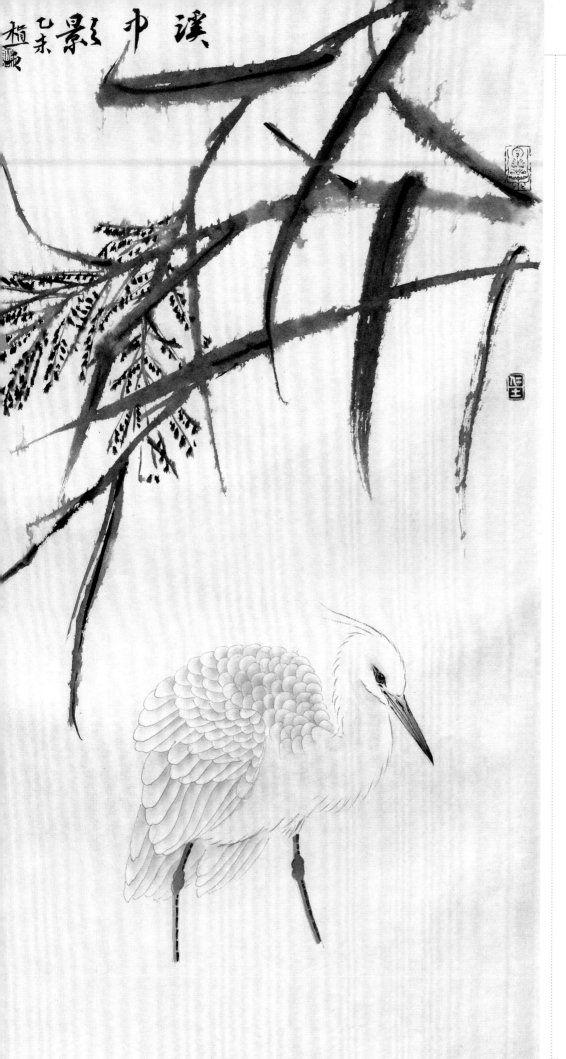

溪中影　　楷畫
乙未　影

溪中影　　66 cm×32.7 cm　紙本設色　2015年

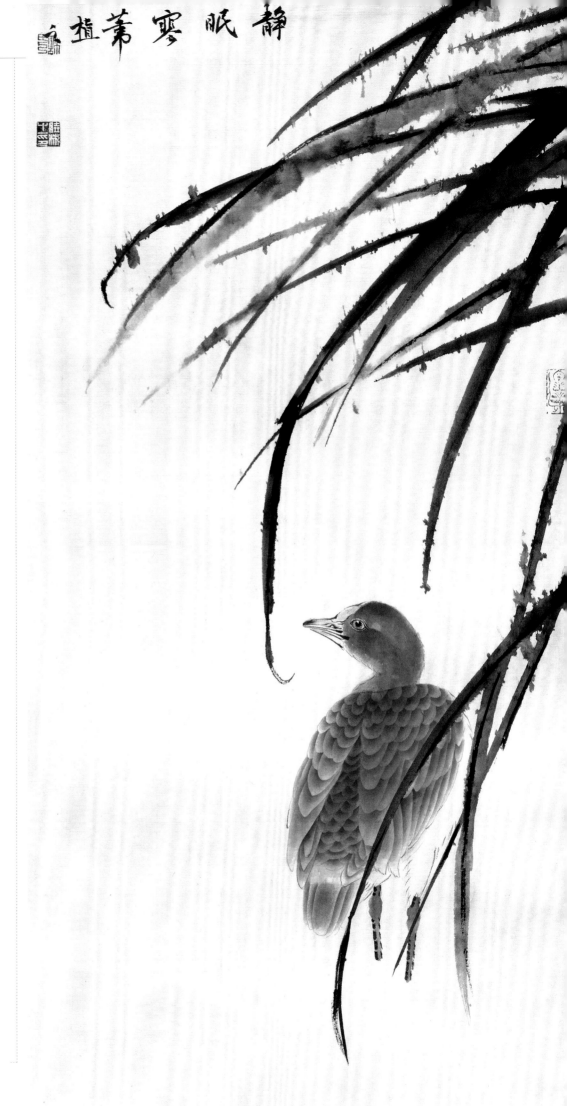

静眠寥幕

↑ 靜眠寥幕　　66 cm×32.7 cm　紙本設色　2015年

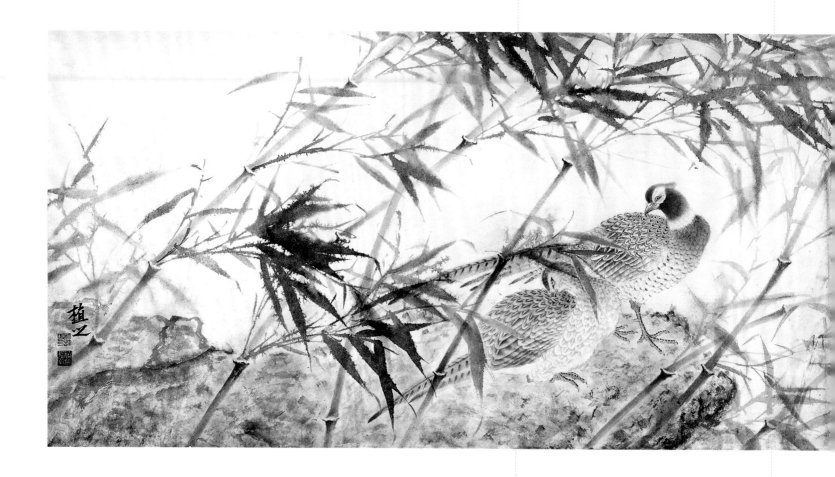

↑ **微風翠影**　42 cm×128 cm　紙本設色　2008年

玄色至上

　　「水墨」是中國傳統文化的代表性元素，是一個已經得到普遍認同的基礎概念。潘天壽先生撰寫《中國繪畫史》時，在前言部分早已一語中的：「東方繪畫之基礎，在哲理。」中國畫的產生和發展是與中國畫傳統哲學息息相關的，其意境衍生離不開中國傳統文化。儒、釋、道共同作用於傳統藝術，從而造就了中國畫獨特的藝術特徵和藝術個性。它凝結了中國上下五千年各大繪畫名家的靈魂與精髓，是中國特有的藝術種類，其根本的構成原因和社會的存在基礎與其他國家的藝術形式完全不同。

　　在中國畫中，用墨為黑，留紙為白，不同黑白層次的墨色與筆法結合成為核心的表現手段。簡單的黑、白、灰的用色，組合出變化多端、無窮無盡的韻意。水墨的黑白在畫家與觀者的眼裡不僅僅是兩種顏色之間的潤化渲染，更是一種能夠表達意象境界、豐富感受的視覺語言。人們憑借著豐富的視覺經驗，可以將黑白變成豐富的色彩。張彥遠說：「草木敷榮，不待丹碌之彩；雲雪飄揚，不待鉛粉而白。山不待空青而翠，鳳不待

五色而絢……」這正是對 "運墨而五色具" 的最好詮釋。杜甫對韋偃畫松詠道:「白摧朽骨龍虎死,黑入太陰雷雨垂。」從前人的話語之中,從古代哲學用簡單因素解釋天地萬物的取向中,我們可以看到水墨與黑白這些基礎因素在中國畫的創作過程中起到的決定性作用。

重視水墨並不代表摒棄色彩,正如寫意同樣有形、工筆傳神那樣,水墨也有極俗,重彩也可極雅。但在我的藝術取向中,色彩必須建立在以水墨為核心的畫面架構之上。我在創作的過程中亦多次使用色彩來調整畫面並營造視覺效果,但始終以水墨為主、淡彩為輔。以墨易色的水墨渲染,其所表達的情調和意境更為淡雅和寧靜,將常見的雙勾填色直接用水墨或顏色點染出來,率意的筆意點染揮灑,兼工帶寫,使畫面洋溢著生動而瀟灑的野逸,以求自然與野逸之趣。其形象的刻畫不求細節的真,往往以虛為實,筆簡意足地來表現花卉離披紛雜、疏斜歷落的情致和態勢。題材多取江湖汀花、野竹水鳥、淵魚溪蝦、芭蕉松石,等等,生意盎然而不雕琢,虛實相生,使無畫處皆成妙境。

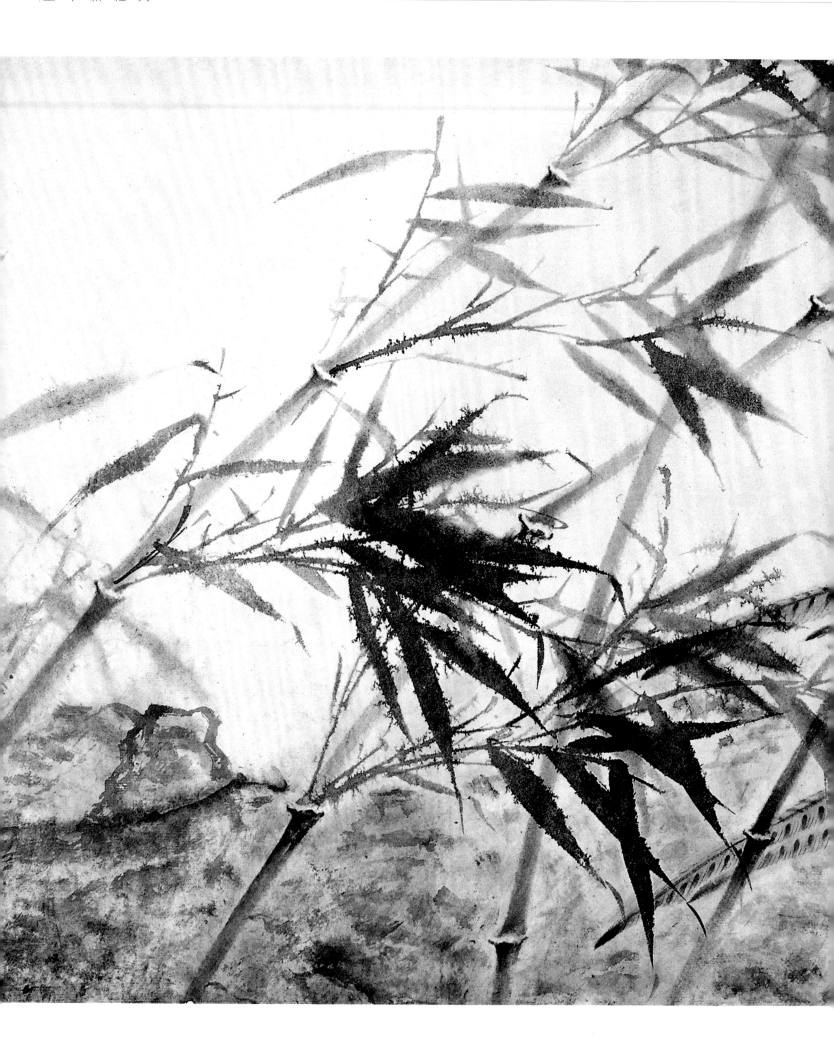

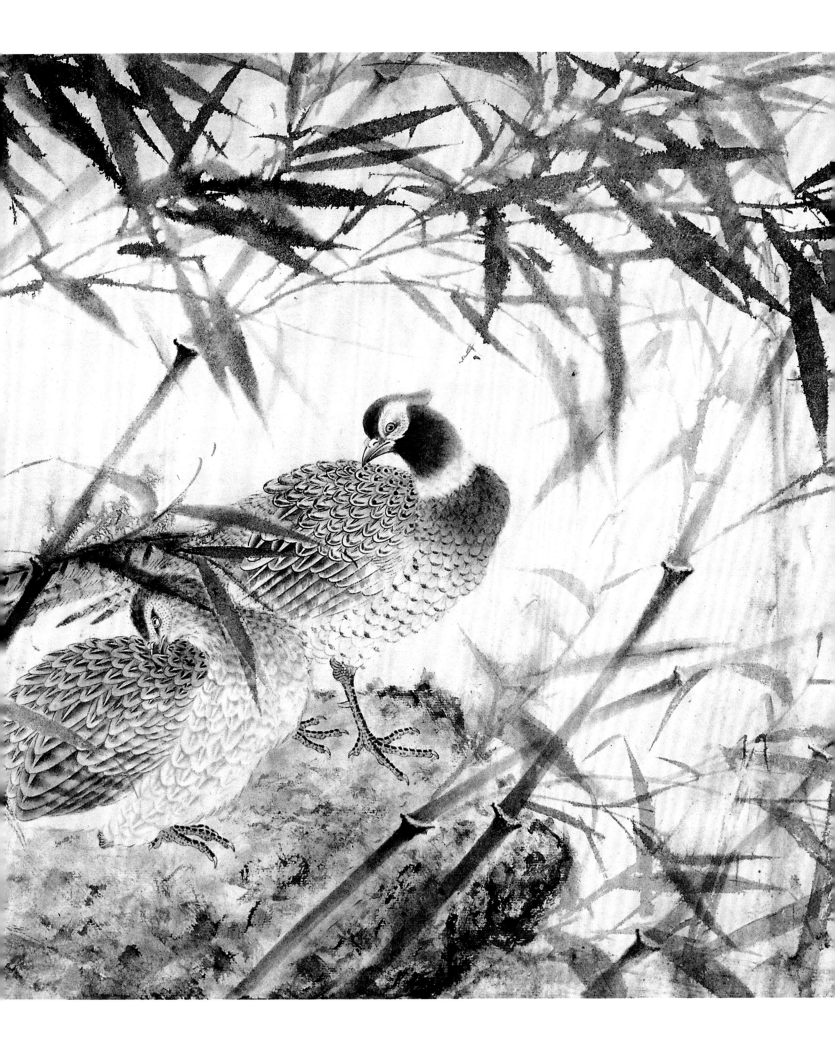

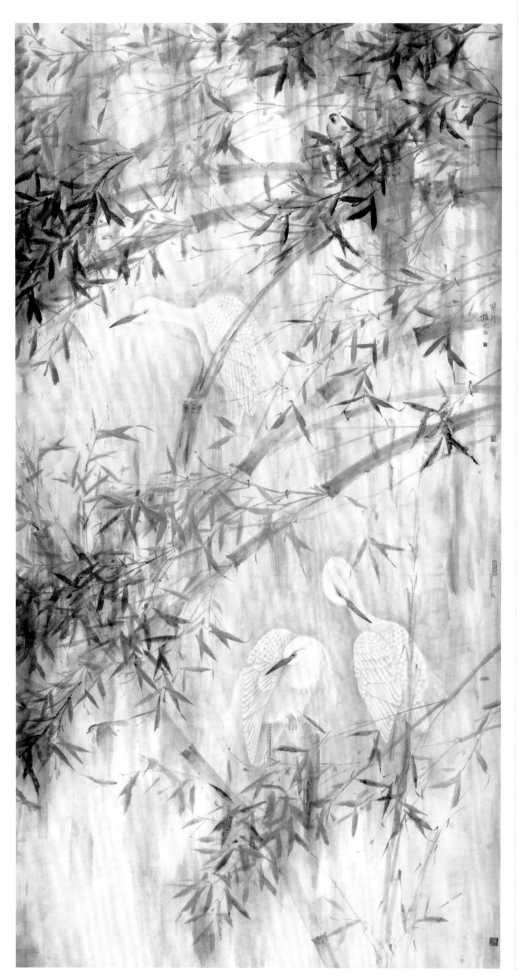

情景交融

　　我們所說的中國畫的意境問題，
其實蘇軾在《書摩詰藍田煙雨圖》的
一則題跋中早已講得十分明白。他在
評價王維時說：「味摩詰之詩，詩中
有畫；觀摩詰之畫，畫中有詩。」從
此，這句話成了文學藝術界一個流行
的著名美學命題。一面是詩，一面是
畫，詩就是畫的精神，畫就是詩的延
伸，詩畫的神韻轉換所有欲表現之對
象。以自己的眼睛觀察世界，以心靈
感悟世界，以自己的方式轉釋生活，
獨具慧眼，另闢蹊徑，這就是個性風
格的真正含義。把觀察物象過程中的
靈感轉化為視覺語言形象，達到神遇
而跡化，也就是一種精神的視覺形象
轉換。

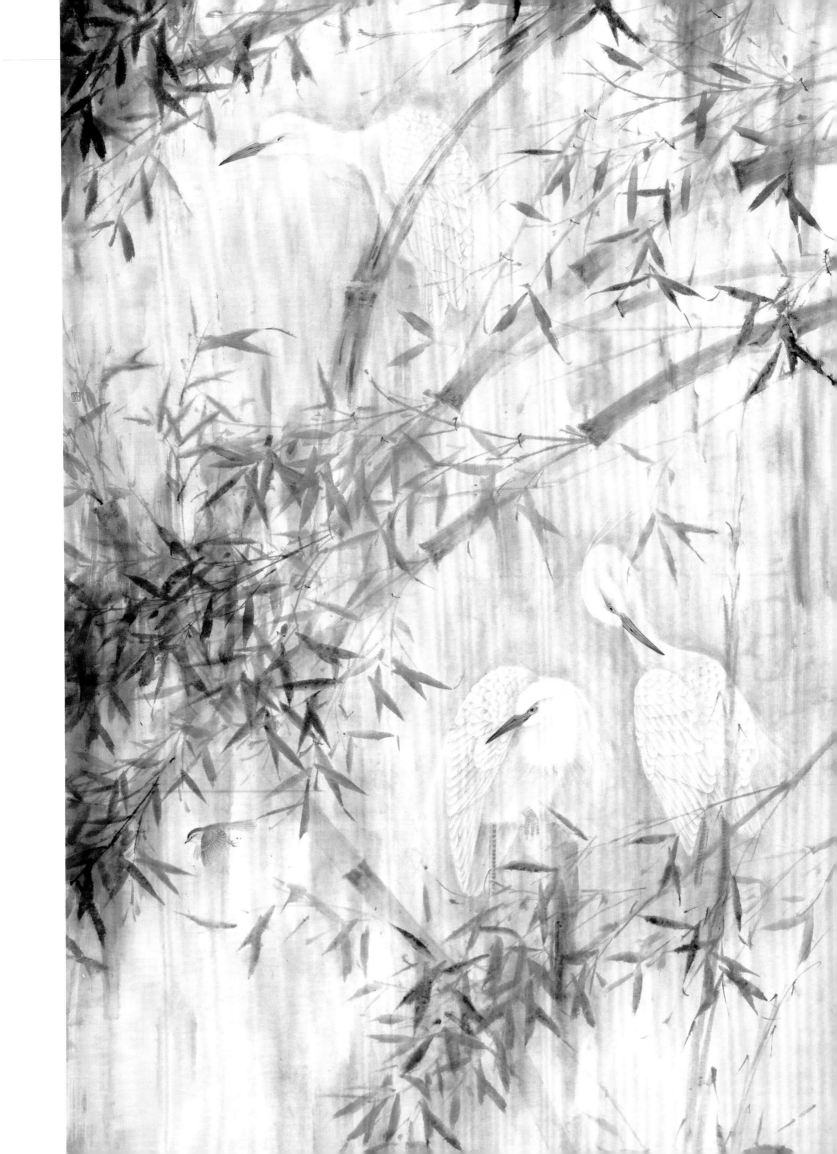

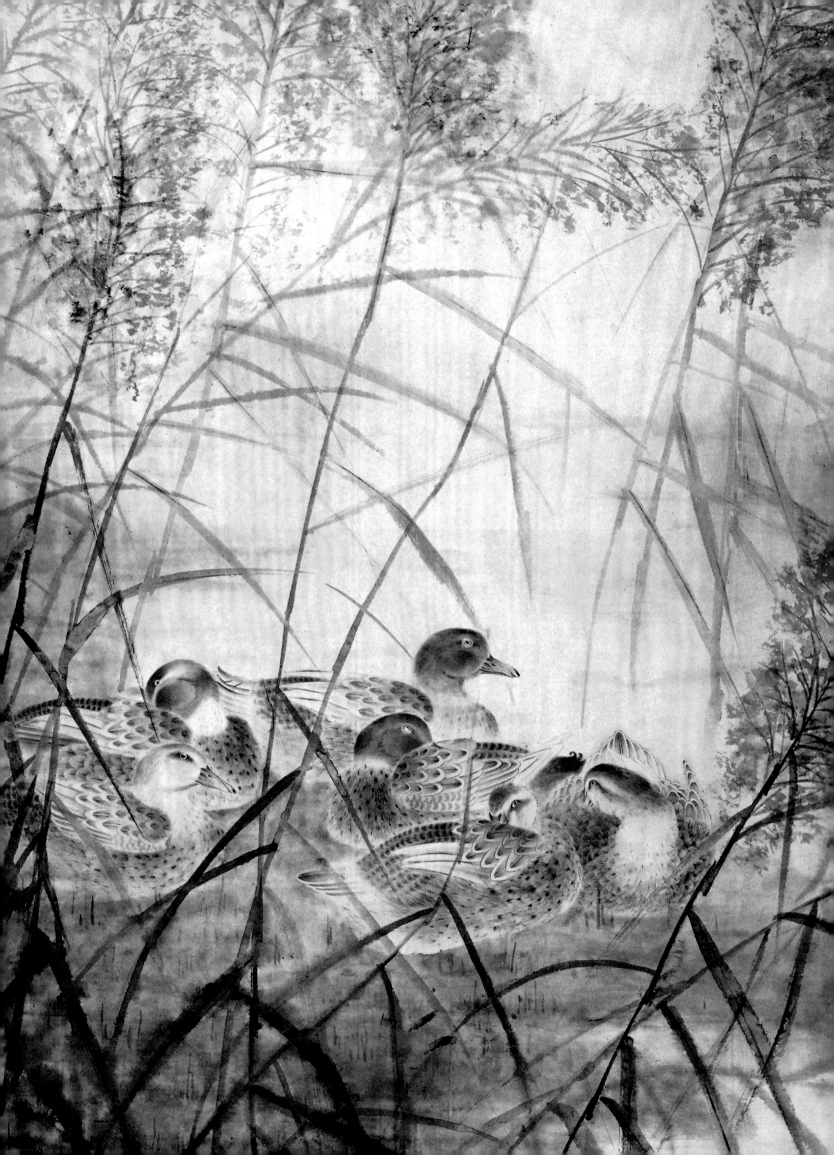

花鳥畫的創作重筆墨技巧的錘煉。筆墨技巧是一種優美的藝術語言，但它是在表達一定的思想、意境時才用的。如果離開一定的思想和意境的表達，形式就無所依附了。在現階段的藝術探索中，我主要是以山林鄉野作為作品的探索方向。這一文化心理的源頭可以追溯到返歸自然的老莊哲學。山村溪谷的生活充滿優雅的情韻，草木輕柔的枝條相連差落、生機勃勃，清泉奏出悅耳的樂章。將此情此景置於畫中，有如居於如此恬淡寧靜之境，遠離了都市中的喧囂俗韻。另一方面，山林鄉野又有多層面的「雅」的氣韻。甩落俗情、遠離紛攘的情結，普遍而長久地存在於歷代至今的文人與畫家心中。探討這一情結，在當下依然有其價值所在。

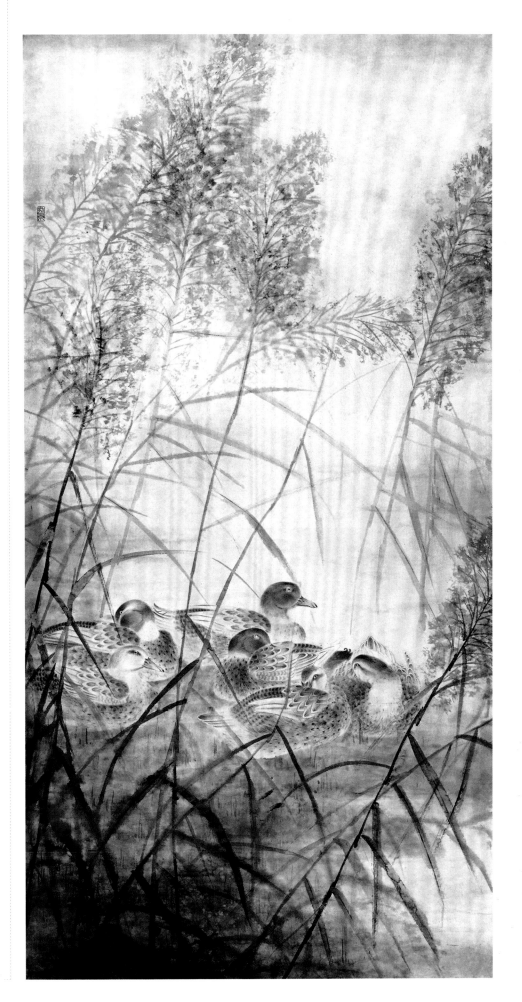

→
幽谷煙嵐 174 cm×84 cm 紙本設色 2007年

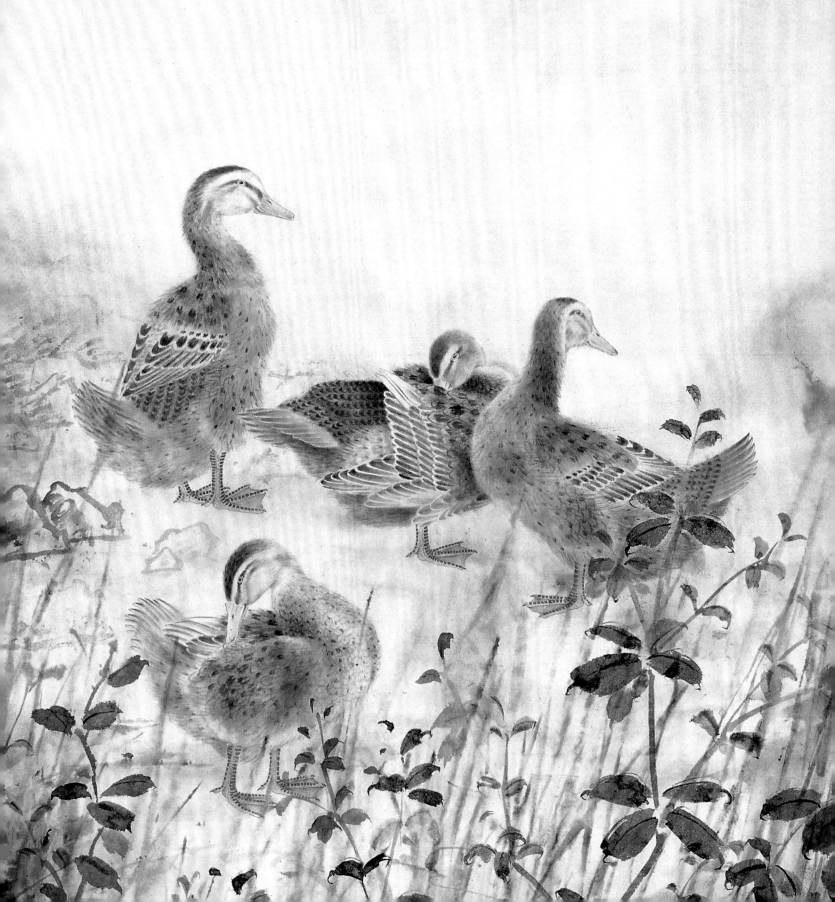

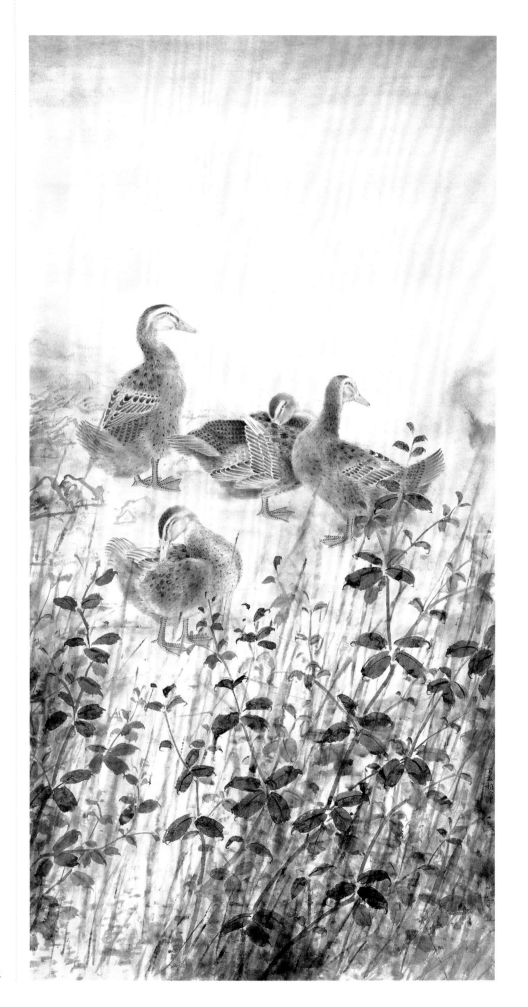

山水畫中的境和花鳥畫中的情揉搓在一起，這裡需要藝術家長期的修為和對生活細心的體會。如果只是從形式上考慮畫面的有機構成，這將成為捨本逐末的行為。情境的交融必須來自真實的生活感受與內心情感，有了心中的世界才有筆下的世界。畫面上的精緻並不是一種簡單的細膩或技術的工整，一件好的作品不僅需要有感性，還要有理性，這樣才能滿足觀者的需求，才能喚起觀者的共鳴。

微風曉露 174 cm×84 cm 紙本設色 2007年

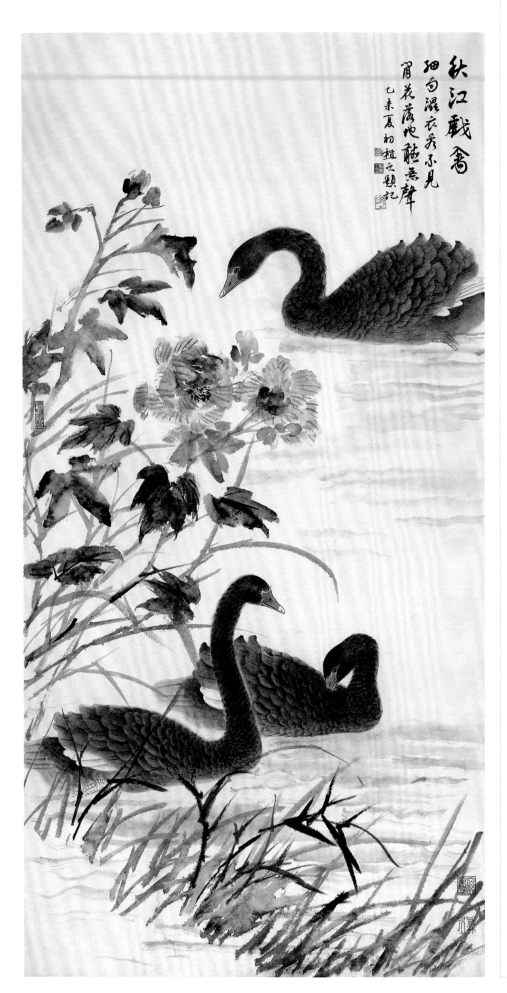

秋江戲禽

秋江戲禽　137 cm×69 cm　紙本設色　2015年

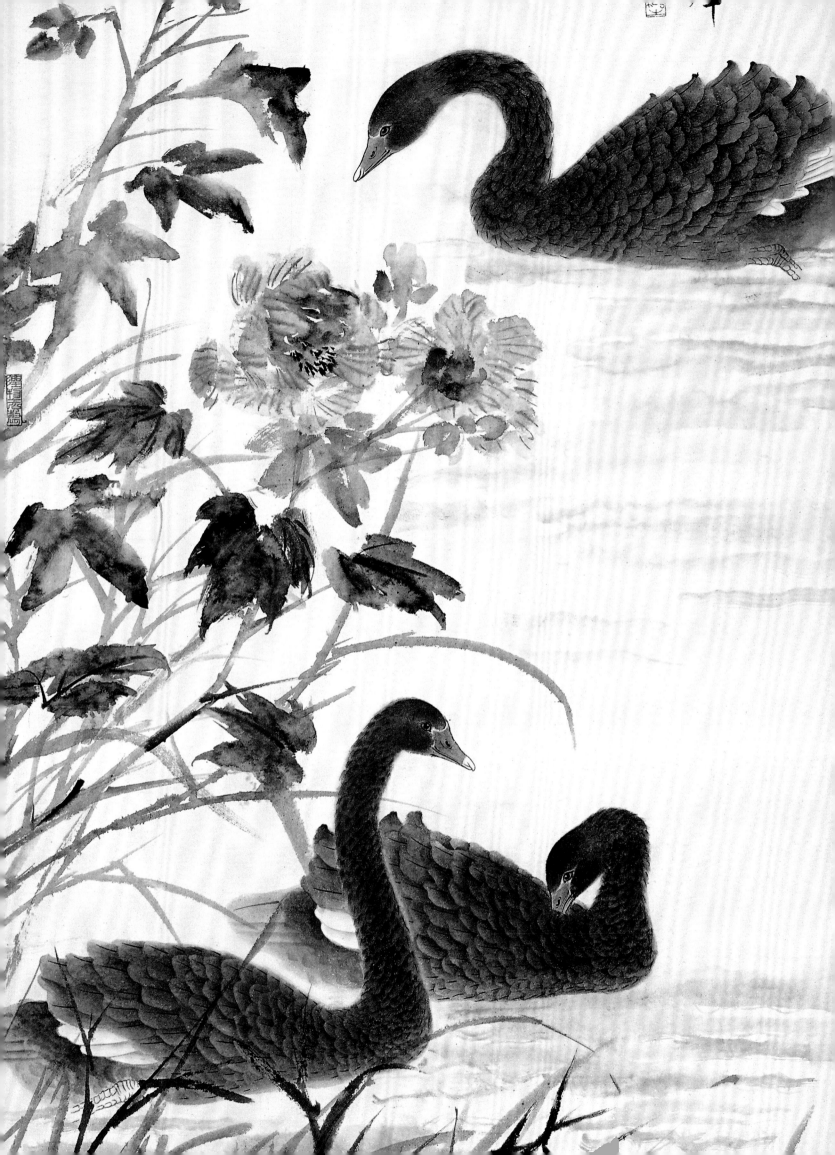

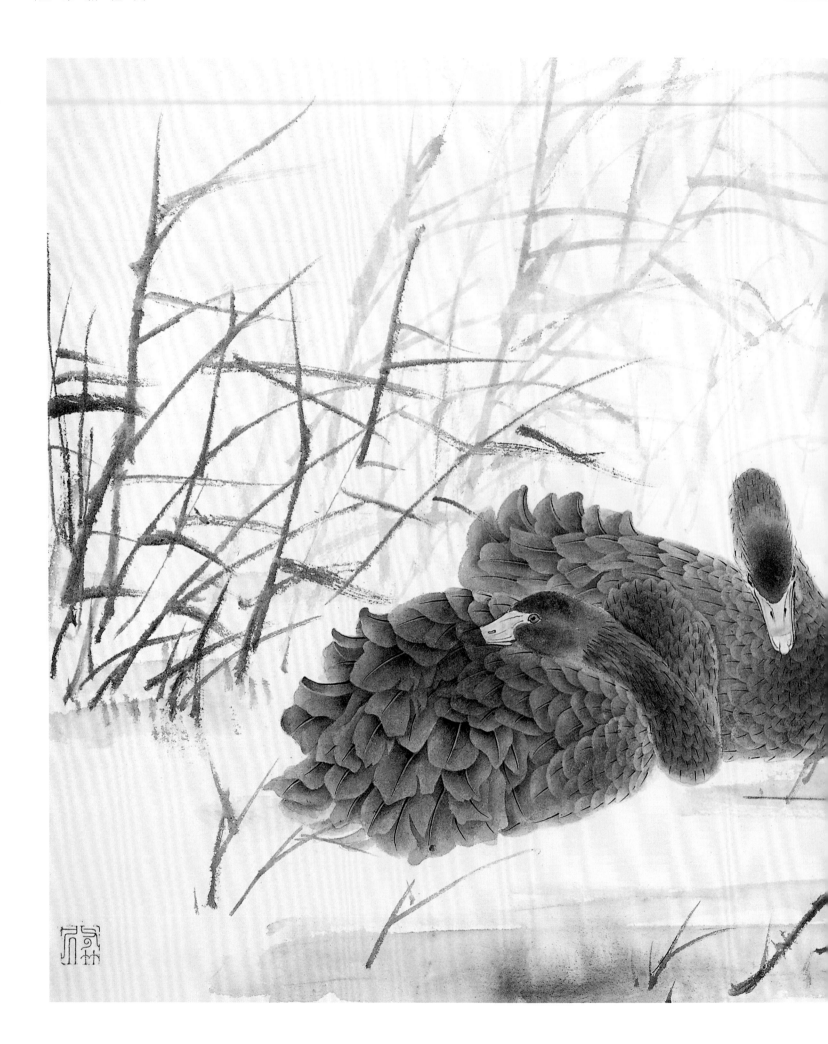

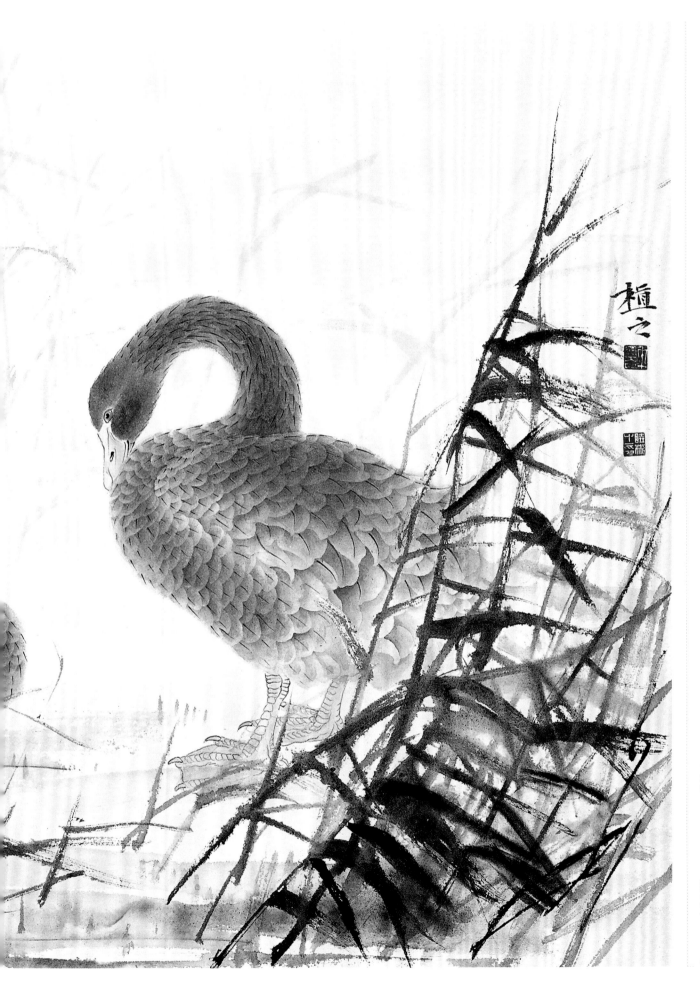

← 清溪　58 cm×93 cm　紙本設色　2014年

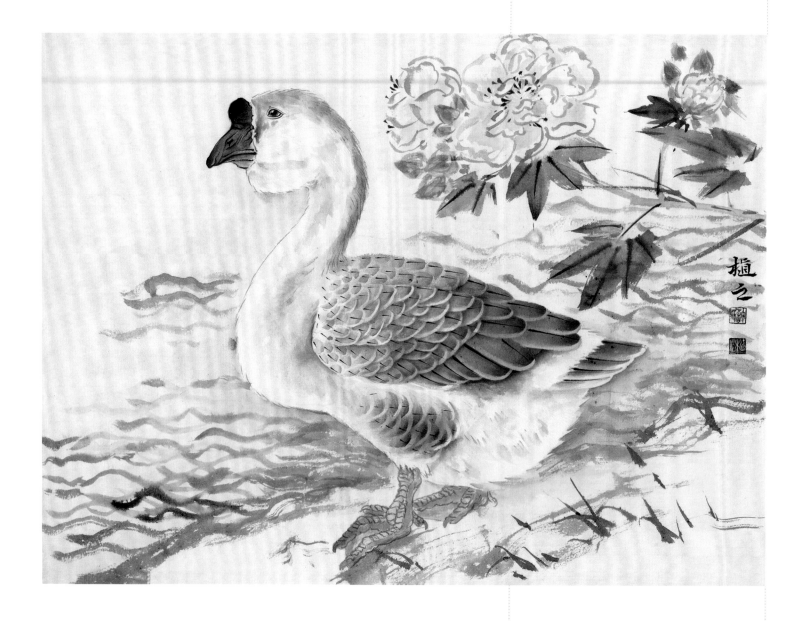

　　傳統中國畫的精神空間極受道家和禪宗思想的影響，所謂「以技近乎道」，繪畫不在於表現筆墨、形式、題材和內容，而在於由此悟得畫家的生命哲學觀念。畫家所描寫的物象無不吐露出畫家的心境，與其人品、學問、才情和思想大致相當，此四者相輔相成、相生相息，稱為「和」。於中國畫而論，缺乏審美品格在我的理解中是為「塵俗」，不屑一顧。釋讀許曉彬的花鳥畫，至善、沖淡、清明、虛靜和無欲是為精神本源，雅逸是為審美格調，皆源自氣韻。「氣」

↑ **新秋寫興之二**　33.5 cm×44 cm　紙本設色　2018年

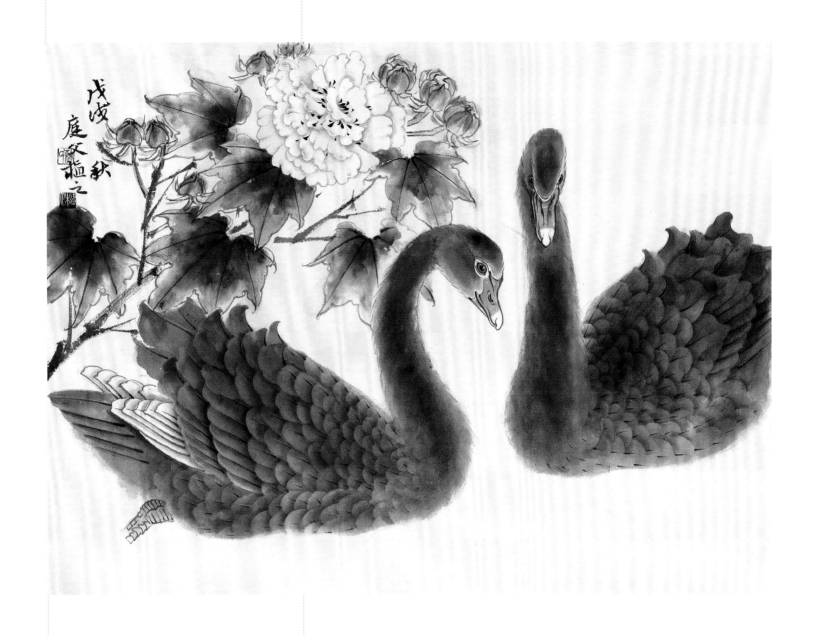

生境而「韻」生情，這不是眼睛所看到的世界，而是用心禪悟的「玄同」。道家
文化主張師法自然，已身至「虛極」而守「靜篤」，方能通達萬物之理；禪宗
「修心」趨於「無念」，觀察自然萬物時心不受外界的任何影響，精神始得到極
大解脫。這是我梳理許曉彬水墨花鳥畫傳統學理的路徑，也是一個不斷積累、修
煉和參悟的過程。他精研筆墨情緒與形式語言的通暢，至「中和」的主體情節使
畫面趨於精緻，溪草、沙汀、新篁和家禽在其世界裡指向一條通往神遊的道路。

（魏祥奇）

↑ **新秋寫興之三** 33 cm×44 cm 紙本設色 2018年

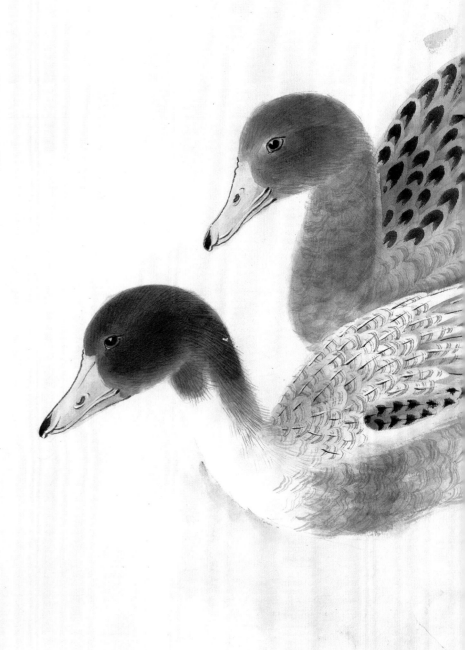

許曉彬堅持觀察生活、發現生活的審美線索，嚴謹的筆墨實踐功夫契合著此種細膩的繪畫語言。其以「清逸」的畫面感追溯著一個靜謐、淡然的田園情結，構置巧思，頗有意味。細筆淡墨勾勒形體，渲染「晨霧曦光」的氣氛，兩者相得益彰。其著迷於描繪家鴨、家鵝這種具有禪意的形象，與竹、荷、蘭、蘆花、水等情物營造單純、細膩的圖景，繼承了宋代院體花鳥畫精謹生動的傳統，結合了元代文人花鳥畫追求意境的審美理

↑ **水悠悠**　32.7 cm×66 cm　紙本設色　2015年

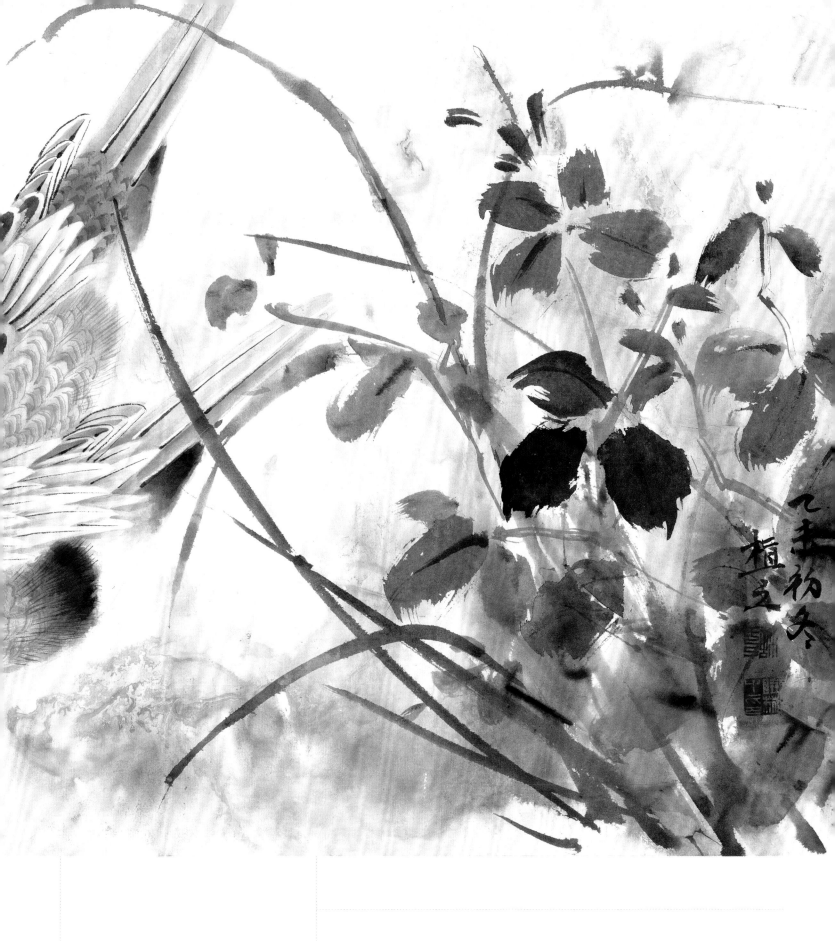

想，在清逸的風格追求中將這些日常的生活趣味雅化，清新的空氣穿透畫幅，演繹著沉醉的情緒。這種清麗淡潔的畫風已有相當流行之勢。許曉彬的花鳥畫亦源自這個傳統，我們能夠清晰地指出以「淡」為宗的基調，他卻完全摒棄賦色之法，獨使墨鮮彩，一片清光怡然動人。五色目眩，此可謂去欲。（魏祥奇）

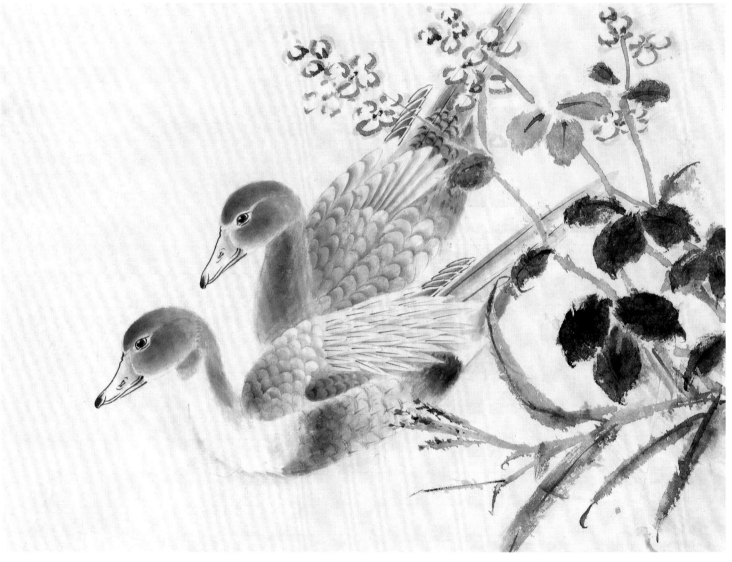

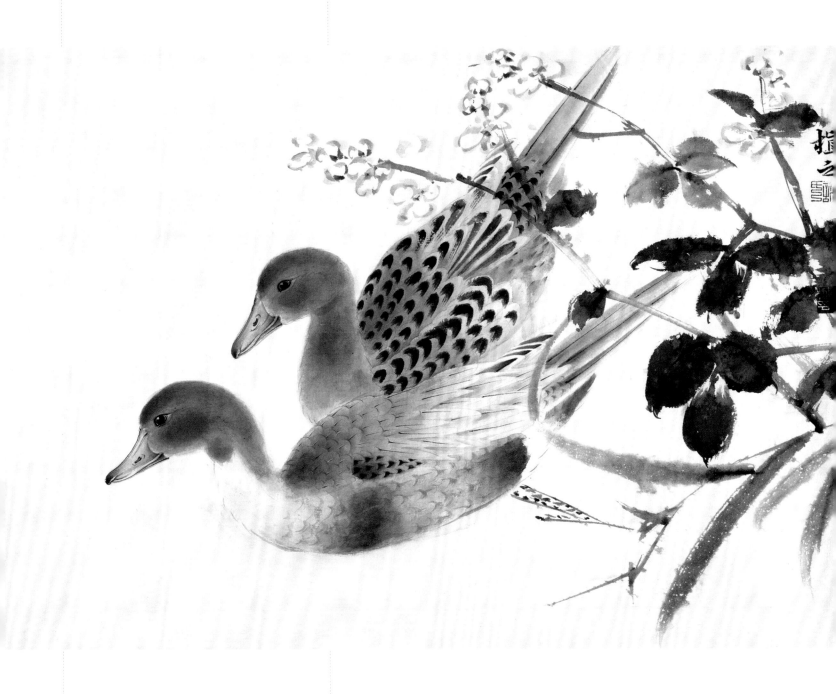

創作步驟

步驟一　構思、立意，先以寫意水墨法寫花草，根據畫面需要用筆要有乾濕、濃淡、輕重、緩慢等變化，以求墨色自然交融。

步驟二　將畫面中鴨子的具體造形用鉛筆畫好，白描淡墨勾勒鴨子，注意鴨子與花草之間相互呼應的關係。

步驟三　先以淡墨分染鴨子，注意結構空間，用筆、用墨的韻味。

步驟四　刻畫細部，用少量赭石或花青罩染鴨子背部，協調畫面整體性。最後，題款、蓋印，完成創作。

↑ **雨雨珍禽渺渺溪**　33 cm×45 cm　紙本設色　2018年

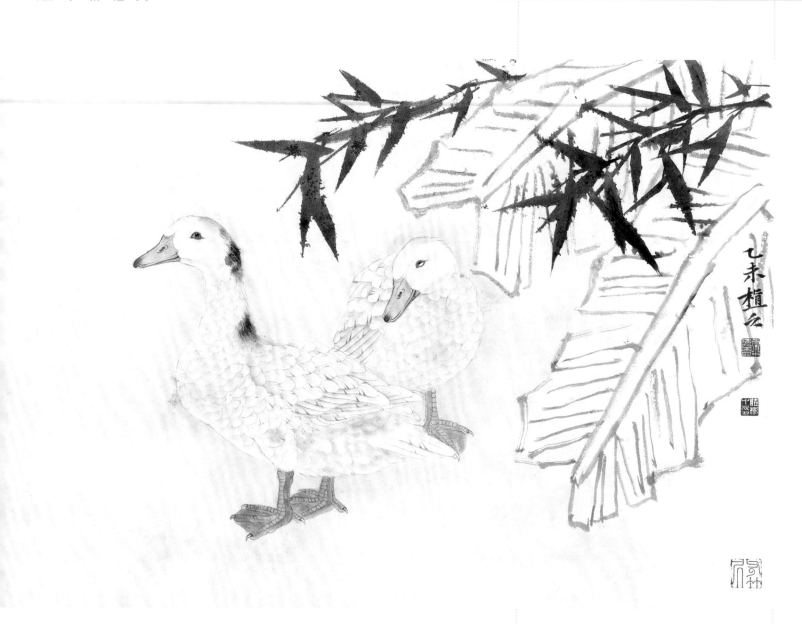

與許曉彬相熟的人都知道他有著比其他人更為濃厚的家鄉情結,雖然客居
廣州已久,但他對家鄉的風情習俗至今依然頗多循守。許氏的家鄉在粵東潮汕平
原,這一地區所盛產和最為常見的水禽——家鵝、家鴨構成了他筆下最為常見的
表現題材。塘頭屋外、竹下籬邊,三五家鵝、家鴨或戲水,或休憩,或嬉戲,或
曲頸向天……這一幅幅富有情趣的生活圖景其實都是潮汕地區最為尋常的農家景
象。許曉彬不止一次說過他的許多作品其實只不過是對他日常所看到的生活場景
的描繪。是的,許氏顯然從其家鄉的這種尋常景物中發現了平實質樸中所隱藏著

↑ **春如露**　44.5 cm×66 cm　紙本設色　2015年

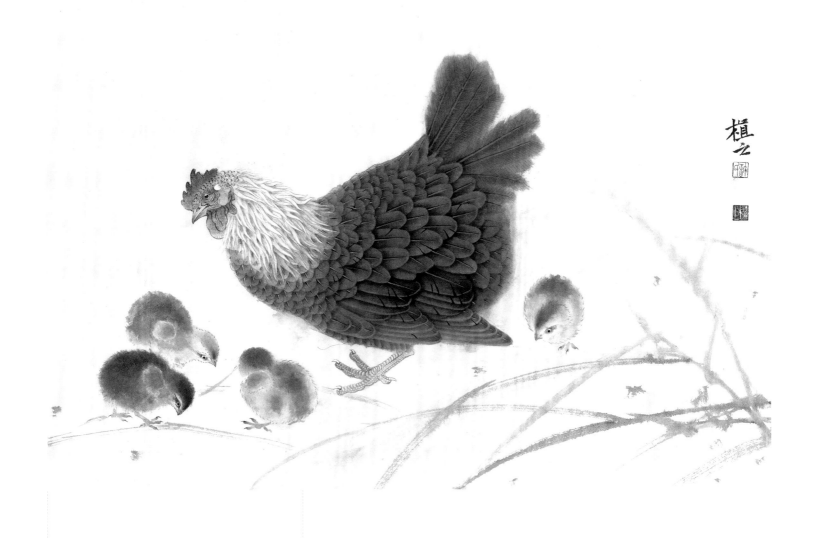

的擊中其內心的別樣的細膩,這種細膩既像其家鄉潮州菜的「粗菜精做」,又正如他自己那不溫不火的樸實中見隱秀的秉性。正是借元、明水墨花鳥畫這樣的傳統古典畫學資源,許曉彬找到了能夠最大限度地展現自己生活經驗、審美體驗和歷史文化想象的最佳契合點。已經久居大都市的許曉彬正是借繪畫的方式,追尋著正在日漸逝去的生活記憶,同時,也藉此追尋著日漸模糊的民族文化景象。

(陳跡)

↑ **覓幽香** 35.5 cm×45.5 cm 紙本設色 2012年

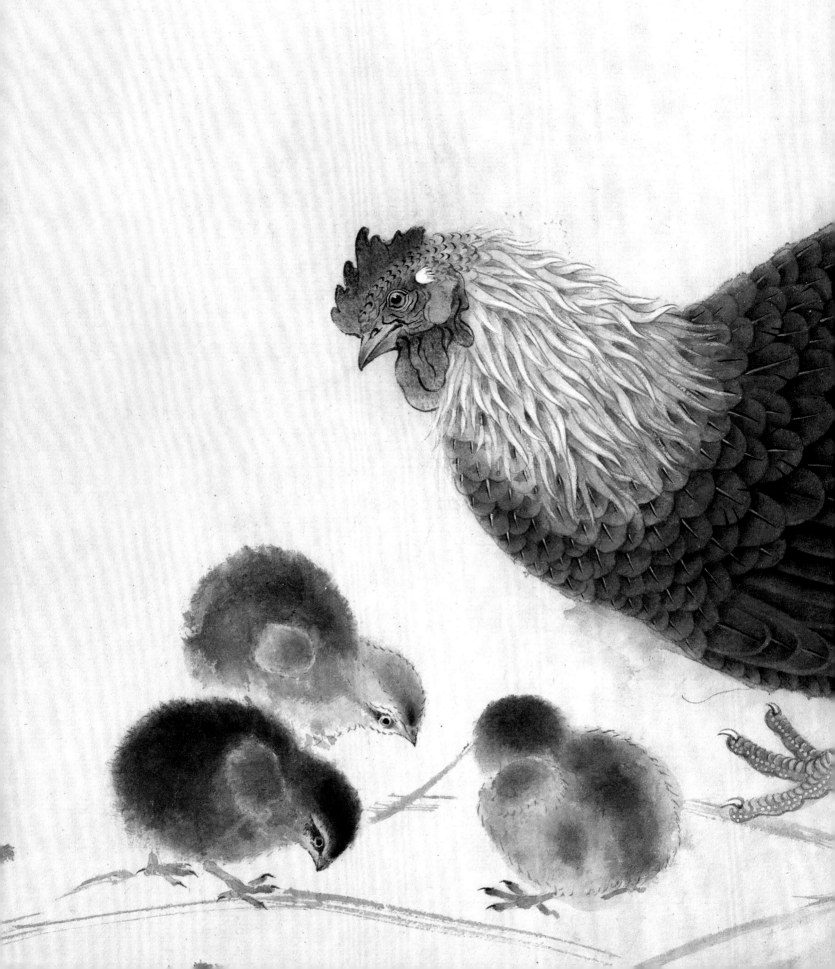

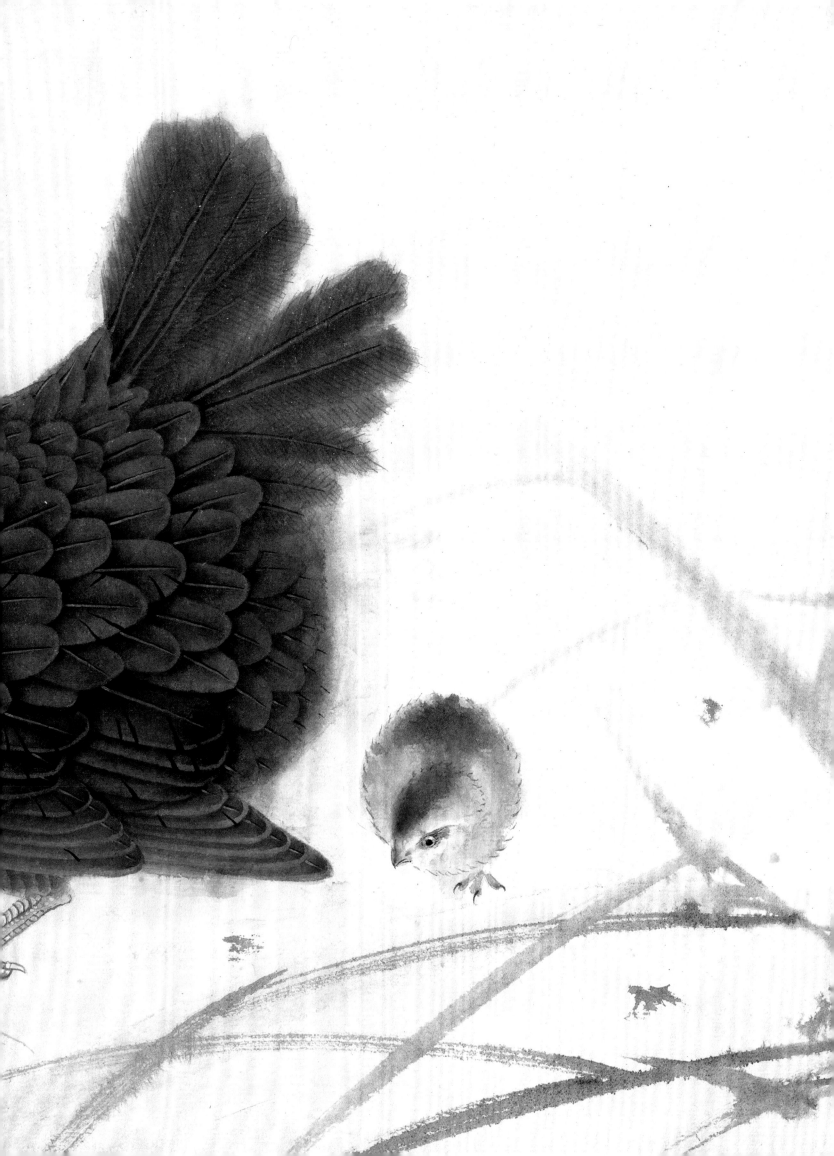

後　記

墨花墨禽不是新經典，是古法，曾經引發的是宋元之際中國花鳥畫史的大變局。這一場文藝運動之後，花鳥繪事的基本面貌由色彩轉為水墨，繁複變為簡約，精描改為散寫，貴氣換為高潔，骨子裡的情結也鉛華洗盡，逐漸走上抒寫心靈的文人畫的道路。

根據英國經濟史學家安格斯‧麥迪森的統計，960～1280年間的中國人均GDP由450美元增加到600美元，增長1/3，總量橫向領先於歐洲，縱向不輸後來的晚明。

經濟繁榮，同時文化昌盛，其實難得！儘管經歷了盡善盡美的兩宋院體，中國繪畫卻沒有絲毫停滯和猶豫。一位昏君，一位貳臣，一眾羽士禪僧的接力助瀾，讓中國繪畫的美學傳統持續向上發展，長成偉大的形狀。

好生佩服當時的畫者，只用墨汁調和清水，就可以畫出層次，畫出質感，畫出神采奕奕，而現在這麼簡單的畫家哪裡尋？

畫裡有時間，隔著千年。平淡天真的水暈墨章裡，是只屬於那個時代的乾淨和品味。

我很懷念。